DER DETWANGER ALTAR
VON TILMAN RIEMENSCHNEIDER

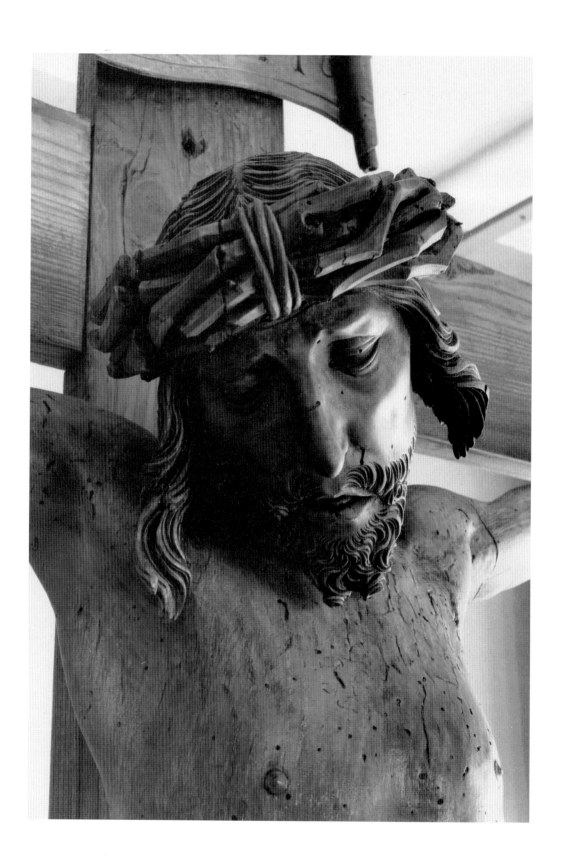

DER DETWANGER ALTAR
VON TILMAN RIEMENSCHNEIDER

BEITRÄGE VON
JÜRGEN DENKER
EIKE UND KARIN OELLERMANN
EWALD M. VETTER
AUFNAHMEN VON EIKE OELLERMANN

1996

DR. LUDWIG REICHERT VERLAG WIESBADEN

Die Deutsche Bibliothek – CIP-Einheitsaufnahme

Der **Detwanger Altar von Tilman Riemenschneider** /
Beitr. von Jürgen Denker ... Aufnahmen von Eike Oellermann. –
Wiesbaden : Reichert, 1996
ISBN 3-88226-873-5
NE: Denker, Jürgen; Riemenschneider, Tilman [Ill.]

Gesamtherstellung: Offizin Chr. Scheufele Stuttgart

INHALT

ABBILDUNGSNACHWEIS

Beitrag Oellermann

Eike Oellermann: Abb. 5, 6, 8, 9, 12, 13, 14, 15 und Seiten 97–128

Zeichnungen: Oellermann, Kühn, Müller: Abb. 10, 11, 17

Repro aus: Anton Weber, 1911: Abb. 1
Repro aus: Justus Bier, 1930: Abb. 2

A. Ohmayer, Rothenburg: Abb. 3, 4
Bayer. Nationalmuseum München: Abb. 16
Rhezak, Schillingsfürst: Abb. 7

Beitrag Vetter

Repro aus: Justus Bier, 1928: Abb. 1

Repro aus: K. Gerstenberg, 1938: Abb. 2

Staatl. Graph. Sammlung München: Abb. 4, 22 und 24

Reichsstadtmuseum Rothenburg: Abb. 6

Frauenhaus Strassburg: Abb. 7 und 8

Germanisches Nationalmuseum Nürnberg: Abb. 11

Bayer. Staatsgemäldesammlungen München: Abb. 12 und 18

Landesamt für Denkmalpflege Sachsen: Abb. 9 und 19

Staatl. Museen Berlin,
Riemenschneider-Forschungsprojekt: Abb. 14 und 15

DER KREUZALTAR: TROST FÜR LEIDTRAGENDE
Eine persönliche Annäherung

JÜRGEN DENKER

Die erste Begegnung mit Riemenschneiders Altären im Taubertal und in Rothenburg hatte ich als Gymnasiast. Die Stirnlocke des Petrus hat mich damals beeindruckt. Der Blick des Kriegers auf die Knie Jesu ist mir unvergeßlich geblieben. Und natürlich habe ich die Legende behalten, die leeren Flächen auf dem Detwanger Altar rührten daher, daß die Auftraggeber nicht genügend hätten bezahlen wollen. Die Bilder überhaupt erkennen und identifizieren zu können, darauf war ich damals stolz. Gerne hätte ich seinerzeit die einzelnen Personen der Jünger, Frauen und Krieger den Gestalten der biblischen Geschichte zugeordnet. Zu einem Gesamtverständnis des Altars freilich bin ich damals nicht gelangt.

Heute, fünfunddreißig Jahre danach, verstehe ich die Abfolge der Szenen und die Gesamtanordnung besser. Ich möchte den Altar als eine Hilfe verstehen, der Trauernden in ihrer Trauerarbeit beistehen und ihnen Trost spenden will. Einen entscheidenden Schritt auf dem Weg zu einem Gesamtverständnis habe ich vor ein paar Jahren tun können, als mir klar wurde, daß der Altar ursprünglich wohl für die Michaelskapelle auf dem früheren Jakobsfriedhof in Rothenburg geschaffen worden ist. Jedenfalls werden die Bildfolge und die Art der Darstellung auf dem Hintergrund einer Verwendung in einer Friedhofskirche gut verständlich.

Heute wird ein Toter nur noch selten zu Hause aufgebahrt. Bis zur Beerdigungsfeier wird die Leiche vielmehr in den Kühlräumen des Krankenhauses und der Friedhöfe aufbewahrt. Vielleicht gehen die Angehörigen einmal hin, denken an die Stunden mit dem Verstorbenen – und bleiben mit ihrer Trauer allein. Anders war es wohl zur Zeit Riemenschneiders. Der Verstorbene wurde in der Friedhofskapelle aufgebahrt. Hier wurde die Totenklage um ihn gehalten. Sicher war ständig zumindest ein Mitglied der Familie am Sarg. Bekannte, Nachbarn, Freunde, wohl auch Klageweiber kamen, und alle beweinten den Toten. Der Beistand und Zuspruch mag den Betroffenen gutgetan haben. Dennoch mußte der Kampf mit der Trauer von ihnen allein ausgefochten werden. Den Verstorbenen loslassen können, Abschied nehmen und Hoffnung und Zuversicht für das Leben gewinnen – das sollte in dieser Zeit der Trauer seinen Anfang nehmen.

So ist das Gebet das Naheliegende, wenn der Leidtragende an den aufgebahrten Sarg in der Friedhofskapelle tritt, kein Sprüchlein, das man gelernt hat, kein Stoßgebet, da sonst keine Worte zur Verfügung stehen, sondern ein Kampf mit Gott. »Er stand mir so nahe. Ohne ihn kann ich nicht leben. Warum? Wozu? Was wird werden?« So die Klage, so die Fragen. Und dann fällt der Blick auf das linke Seitenrelief des Altars, das Jesus im Gebetskampf in Gethsemane zeigt. So wie sich Jesus mit seinem eigenen Tod auseinandersetzen muß, so der Leidtragende mit dem Tod eines Menschen, der ihm nahe steht. So aussichtslos, so ohne Hoffnung scheint alles zu sein. Von Felsen vor ihm und hinter ihm ist Jesus umgeben, so als gäbe es keinen Ausweg. Ebenso verwehrt der Palisadenzaun im Hintergrund jeden Gedanken an eine mögliche Hilfe aus der Welt des Irdischen. Die Freunde im Vordergrund schlafen. Auch von ihnen ist kaum Unterstützung zu erwarten. Das Buch des Trostes, die Bibel, bleibt geschlossen. Der Jünger ruht auf ihr, anstatt die Worte von der neuen Welt Gottes, in der es keinen Tod, keinen Schmerz und kein Leid mehr geben soll, zum Klingen zu bringen. Ob ein Zeitgenosse Riemenschneiders dabei wohl auch an die Kritik an der Kirche seiner Zeit gedacht hat, die doch so weltläufig geworden war, daß sie ihre ureigene Mission zu vergessen schien? Nicht wenig später tritt dann Luther auf den Plan, der dem Volk Gottes die Bibel in seiner eigenen Sprache gibt und die Kirche zu ihren ureigenen Aufgaben zurückruft. Von Petrus, dem Kämpfer, ist ebensowenig etwas zu erwarten. Mag Petrus mit dem Schwert in der Hand nun den Mann der äußerlichen Macht oder den Kämpfer des Geistes darstellen – auch von dem Kämpfer ist keine Hilfe zu erwarten. Und der dritte im Bunde, Jakobus der Ältere? Er döst vor sich hin. Nein, selbst wenn sie alle es gut meinen mögen, keine Hilfe ist von den Mächten der Welt zu erwarten. Sie alle, die doch das Leben schützen und fördern möchten, sind angesichts der Macht des Todes ohnmächtig. Nur der Ausweg nach oben ist geöffnet. Alle Bewegung des Reliefs, die Hände des Beters, sein Körper, sein Gesicht, die Felsen rechts und links – alles weist nach oben, zu den »Bergen, von welchen Hilfe kommen« soll. Der, der einen Menschen länger begleitet als irgendeiner sonst, der schon im Mutterleibe sein Geschöpf formt und auch beim letzten Gang noch gegenwärtig sein will, der allein kann den Kampf um den Weg und mit dem Tod zu dem befreienden »Ja« führen. Und so drängt alles in dem Relief hinauf zu dem Engel, der nach dem Bericht des Lukas kommt, um den Beter zu stärken. Mag er heute auch fehlen, Vorlagen wie Indizien am Schrein selber weisen darauf hin, daß Riemenschneider ihn nicht ausgespart hat. Und in dem Augenblick, in dem der Wille des Beters in den Willen Gottes einzustimmen vermag, in diesem Moment verwandelt sich die Welt, die allen Ausweg zu versperren schien, zu einem bergenden Raum. Der Fels hinter Christus, der zunächst herabzustürzen schien, den Beter zu erschlagen, legt sich nun wie bergend um ihn, als wollte er

ihm Festigkeit geben für den Gang in den Tod. Der Leidtragende, in seiner Trauer den Blick auf den Boden gerichtet, wird durch die Bewegung des Reliefs mit seinem Blick nach oben geführt, damit er frei werde und gefaßt den Abschied vollziehen kann, der ihm obliegt.

Mein Blick wandert zum Mittelschrein, und natürlich zu dem Mann im Mittelpunkt, der über allem anderen zu thronen scheint. Er ist tot, die Seitenwunde zeigt es an. Die Augen sind geschlossen. Die Zeit der Romanik hatte Jesus anders am Kreuz dargestellt. Sie zeigte ihn mit geöffneten Augen, die Arme waagrecht ausgestreckt, ohne Seitenwunde, eben nicht tot. Das Holz des Kreuzes machte sie vielmehr zu seinem Thron. »Er herrscht vom Holze aus«, so sagt es der Spruch eines unbekannten Propheten. Nicht das Symbol der Schmerzen ist das Kreuz in so vielen romanischen Darstellungen, sondern das Zeichen des Sieges und der Herrschaft. Ganz anders die gotischen Darstellungen. Die Menschen hatten endlose Kriege erlebt, vor allem aber die Pest als furchtbare Geißel. Die Bevölkerung Deutschlands hat im 14. Jahrhundert nicht etwa zugenommen; sie wurde vielmehr dezimiert. So ist es begreiflich, daß der Christus am Kreuz nun die Züge des Schmerzensmannes erhält: die Dornenkrone, die Blutstropfen, die Seitenwunde, die Schwären an seinem Leib, den nach unten gesackten Körper. In diesem Bild des toten Jesus spiegelt sich all das Leid, das die Menschen in den Zeiten des Krieges und der Pest durchmachen mußten. So würde ich erwarten, daß Riemenschneider nun gerade für eine Friedhofskapelle das Modell des Schmerzensmannes wählt. Und so ist Jesus denn auch tot. Aber die gestreckten Arme und der gestreckte, nicht etwa zusammengesackte Körper vermitteln doch einen anderen Eindruck. Nicht unter der Last eines unergründlichen Schicksals ist Jesus zusammengebrochen. Selbst im Tod ist er gefaßt, aufrecht. Die Spuren der Mißhandlung hat Riemenschneider weggelassen. Das Gesicht ist nicht schmerzverzerrt. Nicht Schmerzen, sondern Leid spüre ich ihm ab, und ich frage mich manchmal, ob sich in diesem Gesicht nicht eher das Leid um die Menschen spiegelt, die im Schatten des Todes sitzen, gejagt von dem Verhängnis, sterben zu müssen, unentrinnbar ihm ausgeliefert. Der Mann am Kreuz ist durch den Tod gegangen, und es war ein schwerer Kampf. Das Antlitz zeigt die Erschöpfung durch diese Anstrengung. Zugleich aber wird an ihm deutlich: Der Mann am Kreuz hat den Tod überwunden. Und so ist die gesamte Komposition nicht vom Leid, sondern von dem Frieden durchdrungen, der von dem Mann am Kreuz ausgeht. So wie er überwunden hat, so geschieht es mit den Frauen, so soll es auch mit dem Leidtragenden unter dem Kreuz geschehen, auf daß er Frieden finde. Und im getrösteten Aufblick zu seiner Todesgestalt werden die ausgebreiteten Hände zum bergenden Raum, wird der geneigte Kopf zur Geste der Hinwendung, so, als würde Jesus sagen: »In der Welt habt ihr Angst; aber seid getrost: Ich habe die Welt überwunden«.

Ein seltsames Gefühl: Ein Toter beherrscht die Szene. Alles dreht sich um ihn. Aber für Leidtragende ist es ja nicht anders. Der Schmerz um den Toten durchbohrt das Herz. Der Leidtragende am Sarg des Verstorbenen kann sich in der Betroffenheit der Frauen unter dem Kreuz wiederfinden. Die Gesichter der Frauen spiegeln die Erschütterung – und dennoch, die Frauen sind nicht am Boden zerstört. »Als die Sterbenden, und siehe, wir leben«, so hat Paulus einmal seine Erfahrungen dargestellt, so würde ich den Ausdruck von Riemenschneiders Frauengruppe am liebsten beschreiben. Kompakt die Gruppe, in körperlicher Nähe – so sind die Figuren dem Schmerz hingegeben und tragen sich doch gegenseitig. Der Jünger unterstreicht diese gegenseitige Hilfe, wenn er mit sachter Hand fürsorglich Maria stützt. War in der Darstellung des Gebetskampfes noch die Einsamkeit des Beters breit dargestellt, so ist es nun die gemeinsame Trauer, die zusammenbindet. Unter dem Kreuz wird sich der Leidtragende mit der christlichen Gemeinde zusammenfinden und von ihr in seinem Schmerz begleitet und getragen fühlen, auf daß er den Tod überwinde.

Betroffenheit ist auch den Gesichtern der Gruppe der Nichtchristen, der Soldaten und des vornehmen Juden, zu entnehmen. Sie, die sich noch über den Lebenden lustig gemacht hatten, sind ernst geworden. »Hilf dir selbst und steig herab vom Kreuz! Anderen hat er geholfen, und sich selbst kann er nicht helfen«, so hatten die Menschen unter dem Kreuz gehöhnt. Nun sind sie verstummt. Dieser Tod hat sie nachdenklich gemacht. Der vornehme Jude hat die Hand versteckt unter dem Mantel auf sein Herz gelegt, so als wollte er sich an die Brust schlagen und in sich gehen. Zutiefst vermisse ich hier in dieser Gruppe den Hauptmann, der unter dem Eindruck des Sterbens Jesu bekennt: »Dieser war Gottes Sohn!« Angesichts des Todes werden alle ihres Todesschicksals eingedenk, so wie der Psalmist bittet: »Lehre uns bedenken, daß wir sterben müssen, auf daß wir klug werden«. Und auch der Leidtragende am Sarg wird in diese Bewegung der Nachdenklichkeit hineingezogen. Wer kann helfen, wenn man dann selber einmal den Weg des Abschieds gehen muß? Von der Frage nach den seelischen Kräften, nach der Bewältigung von Trauer und Schmerz wird der Leidtragende durch die Gruppe der Soldaten weitergeführt zum Nachdenken über den Grund des Leben- und Sterbenkönnens. Die Betroffenheit bleibt nicht bei sich selbst, sie gerät ins Fragen nach Ursprung und Ziel des Lebens. Um so schmerzlicher ist es mir darum, daß unter dem Kreuz heute der Mann fehlt, der in dem Mann am Kreuz den Gottessohn und damit die Quelle allen Lebens erkennt.

Von der seelischen Verfassung führt mich Riemenschneider zum Fragen nach dem, was unumstößlich gilt: Trotz allen Sterbens ist das Leben das Ziel der Menschen. Nicht der Tod ist der Herr der Welt, sondern der auferstandene Christus. War der Mittelteil noch geprägt von den drei Kompositionselementen Frauen, Gekreuzigter und Soldaten, so

wird mein Blick hier ganz und gar auf den Auferstandenen gelenkt. Neben ihm werden die anderen Elemente des Bildes klein und unbedeutend. Alles, was dem Durchbruch des Lebens im Wege stehen könnte, wird gering. Die mächtige Platte, die das Grab verschlossen hält, nicht geöffnet ist, kann dennoch den Christus nicht halten. Die Wächter können ihn nicht hindern. Und das Kreuz, das Instrument des Todes, wird durch die Fahne zum Zeichen des Sieges. Angesichts des auferstandenen Christus verwandelt sich die Welt. Die Felsen versperren nicht mehr die Sicht, in den Zaun ist ein Tor eingelassen. Doch die Wahrnehmung der Menschen hinkt noch hinterher. Der eine ist immer noch im Schlaf, der andere reibt sich die Augen, ob er wohl träume, und der dritte hebt abwehrend die Hand, als könnte er das Neue nicht ertragen. Was ist Wirklichkeit? Das, was der Mensch wahrzunehmen meint? Oder gibt es nicht eine Wirklichkeit, die objektiver ist als jede menschliche Erkenntnis, die doch immer von ihren seelischen Empfindungen geprägt ist? Riemenschneider führt den Leidtragenden von seinen seelischen Regungen zu der Wirklichkeit, die alle Wahrnehmung als nur vorläufig erscheinen läßt. Diese Bewegung von der seelischen Erschütterung zur Anschauung der objektiven Wirklichkeit, eben zu dem lebenschaffenden Handeln Gottes – dies hat Luther durchlebt. Gerade im Anschauen einer anderen, größeren Wirklichkeit soll alle Aufgewühltheit der Seele zu ihrem Frieden kommen. Die zum Segen erhobene Hand will den Geist des Leidtragenden in die Gewißheit hineinnehmen, daß nicht der Tod, sondern das Leben den Sieg behält.

Die Frauen in der Pforte sind auf diese Veränderung der Welt nicht vorbereitet. Sie kommen – man merkt es ihren Gesichtern an –, einem Toten die letzten Dienste zu tun. Sie suchen einen Toten – und werden doch einen Lebendigen finden, den das Grab nicht halten kann. Soll nicht so auch der Leidtragende mit der Gewißheit diesen Altar verlassen, daß auch der Verstorbene nicht bei den Toten verweilt, sondern bei den Lebenden, nicht im Grab, sondern bei dem Auferstandenen. So will die segnende Hand des lebendigen Christus den Leidtragenden begleiten, wenn er nun sein Leben ohne die Person gestalten muß, von der er Abschied hat nehmen müssen. Und vielleicht wird dem Scheidenden noch lange der honigfarbene Lack vor Augen stehen, der ihm in seiner Erschütterung den Frieden so warm ums Herz legt.

Trost für Trauernde: eine Predigt ins Bild gesetzt. Und wenn ich unter dem Altar stehe und das Glaubensbekenntnis mit seinen Worten »auferstanden von den Toten« bete, dann lasse ich mich anstecken von der stillen Gewißheit jenes Mannes, der so meisterhaft das Schnitzmesser führte und so deutlich Glauben, Leben und Kunst zu verbinden wußte.

DAS DETWANGER RETABEL UND SEIN DETAIL

EIKE UND KARIN OELLERMANN

Mit der Restaurierung eines Kunstwerks verbindet der Betrachter wohl immer die Erwartung, es in einem Zustand vorzufinden, wie es vom Künstler einst, dem Wunsch des Auftraggebers entsprechend, abgeliefert wurde. Aber je älter ein Werk ist, um so mehr kann sich durch wiederholte Restaurierungen, teilweise Erneuerungen und oftmals weitreichende Wiederherstellungsversuche sein Aussehen bis heute erheblich verändert haben. Nicht selten unterlagen die Ergebnisse der Maßnahmen der allgemeinen Bedeutung des Objekts und seiner Wertschätzung, sowie dem Zeitstil. Gelegentlich hat auch die Weigerung, ausreichende finanzielle Mittel bereitzuhalten, zu unbefriedigenden Resultaten führen müssen. In der wohlmeinenden Absicht etwas zur Erhaltung des Kunstwerkes beigetragen zu haben, sind in vielen Fällen, wie auch am Detwanger Altar, wesentliche Züge der künstlerischen Schöpfung, wenn nicht unwiederbringlich verloren, so doch unkenntlich geworden und bedürfen der klärenden Interpretation. Es ist deshalb notwendig, sich mit der fast fünfhundertjährigen Geschichte des Schreinaltares und mit den Methoden der kunstwissenschaftlichen Erforschung zu beschäftigen.[1]

Schon die Aussage über den ursprünglichen Standort des Schnitzaltars bereitet Schwierigkeiten. Die Notiz über eine Abrechnung in einem Detwanger Kirchenbuch, 1926 von Schattenmann gefunden und erstmals publiziert, liefert nur den Hinweis auf Rothenburg ob der Tauber.[2] Die geringe Entlohnung des Schreiners im Jahre 1653, der das Retabel in der freien Reichsstadt abzubauen und ins Taubertal hinab zu transportieren hatte, um es hier im Chor des kleinen Kirchleins erneut aufzurichten, offenbart die Absicht, die

1 In der Denkmalpflege ist es oftmals nicht möglich die Restaurierungsmaßnahmen durch den Kunsthistoriker begleiten zu lassen, was für die weitreichende Erforschung des Werkes eine grundlegende Voraussetzung wäre. Daher haben wir es dankbar aufgenommen, daß Ewald M. Vetter, der schon vielfach mit ihm bewährten Zusammenarbeit abermals zugestimmt hat.

2 Paul Schattenmann, Zur Geschichte des Riemenschneideraltars in der Kirche zu Detwang, in: Die Linde, Beilage zum fränkischen Anzeiger, Nr. 5, 1926, S. 33. »3 fl dem schreiner vom Altar zu machen geben, 2 ℔ 8 ₰ den altar abzubrechen geben, 1 ℔ 4 ₰ für nagel zum altar geben, 4 ℔ 6 ₰ von dem altar hinab zu tragen geben, 1 fl den schreiner den Altar aufzurichten geben, 4 ℔ 15 ₰ beiden Heiligenpfle-

Unternehmung möglichst billig abzuschließen. Der bisherige Altarschmuck, wenn von diesem während des Dreißigjährigen Krieges etwas hinübergerettet worden war, muß zu diesem Zeitpunkt wenig anschaulich gewesen sein, konnte man sich doch mit einem etwa 150 Jahre alten, auch schon beschädigten Kunstwerk zufrieden finden.[3] Dabei sollte sich herausstellen, daß dieses für den Chorraum zu breit war und im tatsächlichen Sinn des Wortes auf die neue räumliche Situation »zugeschnitten« werden mußte.

Die mittelalterliche Altarmensa stand damals in der Mitte des Chorgevierts, etwa zwischen dem Fenster der Südseite und dem Sakramentshäuschen. Um den Altar mit geöffneten Flügeln zu zeigen war es notwendig, die Breite des Schreinkastens um 44 cm zu verkürzen, indem man jeweils seitlich vom Gehäuse zwei gleiche Stücke aus der Rückwand abtrennte. Die bisherigen Seitenwände, an denen in den originalen Scharnieren noch die Flügel hängen konnten, fügte der Schreiner also wieder neu zu einem schmaleren Kasten zusammen. Damit blieb die ursprüngliche Montage des Kreuzes mit dem Kruzifix und des darüber befindlichen Architekturteils unangetastet.

Die Mensa erwies sich für die Standfläche der Predella ebenfalls zu klein. So wurde auch hier die Säge angesetzt und vom Bodenbrett soviel abgetrennt, damit dieses nicht über die Platte des Altartisches hinausragte. In entsprechender Proportion reduzierte der Schreiner ferner das Predellendach, wohl in der Absicht, den ungehinderten Umgang um die Mensa zu gewährleisten.

Das auf dem Schreindach aufliegende nur vorn profilierte Brett, das man nach Detwang hinabgeschafft hatte, mußte natürlich ebenso verkürzt werden. Von den darin einst eingezapften Teilen des Gesprenges ließen sich lediglich eine größere Konsole, sowie ein bankartiges Podest, das jeweils seitlich von einer kurzen Fiale flankiert war, verwenden, da der Abstand zum Gewölbe nur wenig Raum bot.

Die untere Hälfte der Rückwand des Altarschreins muß in dieser Zeit leicht erreichbar gewesen sein, denn zwischen den Jahren 1665 und 1698 beschriftete man die ganze Fläche mit Namen, Initialen und Daten, wofür Kreide, Kohle oder Rötelstift benutzt wurde.[4]

gern geben, dem schreiner zu dem altar geholfen haben geben, 12. ₰ schreiners Jungen trinkgeld geben, 15 Kreitz (Kreuzer) den schreiner von zwey schieber hinder dem altar zu machen geben 2 fl 1 ₰ dem Zimmermann für ein Dohr (!) vor den Kirchhof zu machen geben.«
Herrn Waldemar Parr, Stadtarchiv Rothenburg ob der Tauber, sei an dieser Stelle für seine unermüdliche Hilfe herzlich gedankt.

3 Pürkhauer, Fränkische Chronik 1884, S. 399, weist die Beschädigung des Kirchturmes und des Altars (offenbar des Hochaltars) im Jahre 1584 durch Blitzschlag nach.

4 Die Namen Conrad Böhm, Georg Kraemer, J. J. Kern und J. W. Falk sind gut lesbar.

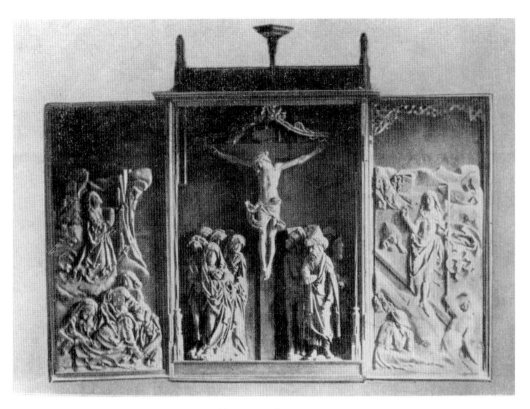

Abb. 1 Zustand vor 1896

Der Zustand der Aufrichtung des Retabels im Jahr 1653 ist durch ein Foto überliefert, das Anton Weber in der dritten Auflage seines Buches über Til Riemenschneider 1911 vorgestellt hat[5] (Abb. 1). Bedauerlicherweise sind auf dieser Abbildung die Predella und der Chorraum wegretuschiert. Dennoch liegt damit ein wertvolles Dokument vor, das den Altar vor der ersten tatsächlichen Renovierung zeigt. Eduard Tönnies äußert sich im Jahr 1900 zu dem Ergebnis der Maßnahmen sehr negativ, wenn er meint, es sei gewiß von nicht berufener Hand restauriert worden.[6] Hätte der ausführende Bildhauer und Maler jedoch nicht seinen Namen, seine Herkunft und ein Datum verborgen im Altar hinterlassen, wären die näheren Umstände der Wiederherstellung des Retabels unerkannt geblieben. In der Aushöhlung der Figurengruppe mit der Darstellung der trauernden Frauen fand sich jetzt der mit Bleistift vermerkte Name »Franz Pauli aus Reichenhall« und die Jahreszahl »1896«. Fünf Jahre zuvor waren diesem Künstler schon die Renovierungen der Altäre in der Rothenburger St. Wolfgangskirche übertragen worden, wo er,

5 Anton Weber, Til Riemenschneider, Sein Leben und sein Wirken, 3. Aufl., Regensburg 1911, S. 168.
6 Eduard Tönnies, Leben und Werke des Würzburger Bildschnitzers Tilmann Riemenschneider 1468–1531 (= Studien zur deutschen Kunstgeschichte 22), Strassburg 1900, S. 161.

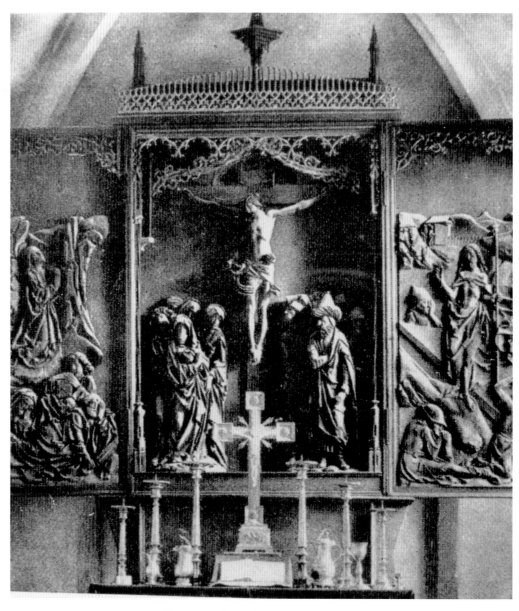

Abb. 2 Zustand nach der Restaurierung von 1896

wie wir inzwischen anerkennen müssen, mit großem Geschick Fehlendes zu ergänzen wußte.[7]

Auch für das Detwanger Retabel muß der Auftrag gelautet haben, durch Hinzufügen architektonischer Elemente und Ausbesserung von Beschädigtem dem doch recht

7 Technologische Befunde des mobilen Kunstgutes der St. Wolfgangskirche, Rothenburg, dokumentiert 1990 durch Karin und Eike Oellermann, Heroldsberg. Je ein Exemplar liegt im städt. Bauamt Rothen-

schmucklosen Schnitzaltar in Anlehnung an gotische Vorbilder eine vergleichbare Gestalt zurückzugeben (Abb. 2). Da sich nur wenige Anhaltspunkte für das ursprüngliche Aussehen finden ließen, begnügte sich Pauli mit bescheidenen Zutaten. Mit der Maßwerkgalerie auf dem Schreindach, dem dünnen Rankenschleier der das Schreininnere überspannt, und den beiden Fialen die auf den gedrehten Säulen aufsitzen, sind die hinzugefügten Werkstücke bereits aufgezählt. Darüber hinaus wurden die beiden erheblich zerbrochenen, geschnitzten Aststücke, die auf das Gewölbeteil aufgenagelt waren, auf Grund der erhaltenen Fragmente kopiert. Anschließend erhielt das ganze Altarwerk einen neuen, dunkelbraun bis schwärzlich abgetönten Überzug aus Leinölfirnis, der auf den Bildwerken in runzeliger Schicht auftrocknete (Abb. 3). Wenn in den nachfolgenden Jahren die schwarze verkrustete Oberfläche zunehmend als häßlich und für das Schnitzwerk entstellend empfunden wurde,[8] so muß dazu angemerkt werden, daß sich Pauli mit der Fassung des Retabels offensichtlich am Zustand der Ausstattung der Rothenburger St. Jakobskirche orientiert hatte, wo das Gestühl, der Heilig Blut-Altar, der Marienkrönungsaltar, die Kanzel und das Orgelgehäuse vergleichbar angestrichen waren. Die schwarze Übermalung entsprach 1896 durchaus dem Geschmack der zeitgemäßen denkmalpflegerischen Auffassungen.

1932 regte das Bayerische Landesamt für Denkmalpflege an, »gelegentlich« die Firnisschichten abnehmen zu lassen, machte das Vorhaben jedoch von dem Ergebnis geplanter Versuche an den »Leuchterengeln« des Heilig Blut-Altares abhängig.[9] Im Dezember des folgenden Jahres wurde vorgeschlagen, die Restaurierung in den Werkstätten des Amtes ausführen zu lassen. Wie es scheint, ist das Retabel dann aber demontiert und in die Werkstatt eines Kirchenmalers transportiert worden, da inzwischen mit einer umfassenden Renovierung des Kirchleins begonnen wurde. Jedenfalls äußerte sich das Denkmalamt erst im März 1935 wieder zu dieser Angelegenheit und bezeichnete das Altarwerk nun als wiederhergestellt.[10]

burg, beim Bayer. Landesamt für Denkmalpflege München und im Restaurierungsatelier in Heroldsberg vor. Franz Pauli hat auf der Rückseite der Darstellung des hl. Martin zu Pferde, in der Predella des Wendelinaltares, seinen Namen und die Jahreszahl hinterlassen. Zu den Ergänzungen zählen u. a. im Hauptaltar der Hund des hl. Rochus und die beiden Statuetten mit der Darstellung des hl. Wendelin und des hl. Paulus im Rankenschleier.

8 Justus Bier, Tilmann Riemenschneider. Die reifen Werke (= Kunst in Franken, Herausgeber R. Sedlmaier), Augsburg 1930, S. 14.

9 Mit Leuchterengeln hat man irrtümlich die beiden, die Leidenswerkzeuge vorweisenden Engel bezeichnet. Proben sind jedoch nicht ausgeführt worden.

10 Herrn Erwin Emmerling, ltd. Restaurator, Bayer. Landesamt für Denkmalpflege München, ist die Sichtung der im Amt archivierten Korrespondenz zu verdanken.

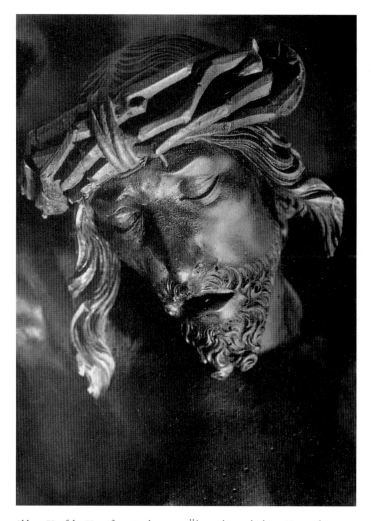

Abb. 3 Kopf des Kruzifix mit schwarzen Übermalungsschichten, Zustand vor 1933

Aus den wenigen schriftlichen Quellen läßt sich nur das Datum der Altarrestaurierung gewinnen, so bleibt die Notwendigkeit, die durchgeführten Maßnahmen am Werk selbst aufzuspüren. Wesentliche Veränderungen am Retabel löste die Entscheidung aus, die Altarmensa abzutragen und sie weiter nach Osten gerückt, knapp vor der Wand neu zu errichten, damit das Schnitzwerk hier die vorteilhafteren Bedingungen der natürlichen Lichtführung im Chorraum fand und das starke Seitenlicht abgemildert werden konnte. Doch nun erwies sich die Raumhöhe noch geringer, da die Gewölbekappen in steilem Schwung weit nach unten hinabreichen. Das zwang zuerst dazu, die Architekturteile auf dem Schreindach zu entfernen, wobei man sich nicht scheute, originale Teile zu opfern, um dann aber die 1896 hinzugefügte Maßwerkgalerie zu bewahren. Allein das

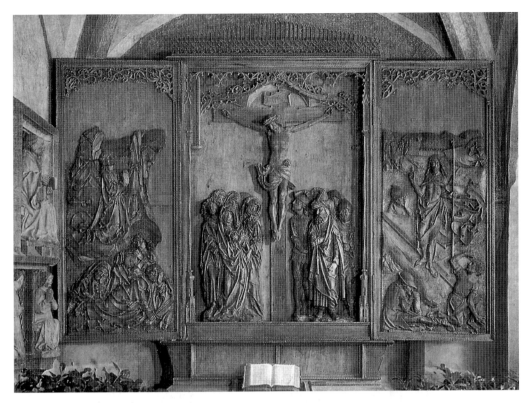

Abb. 4 Zustand nach der Restaurierung von 1934

genügte nicht. So entschloß man sich, die Höhe des Predellengehäuses um 22 cm zu verkürzen,[11] was nichts anderes bedeutete, als bis dahin bewährte Holzverbindungen zu lösen, das Sägeblatt zu gebrauchen, es durch eine gut vierhundert Jahre alte Schreiner-arbeit zu führen und danach Predellendach und den Boden wieder anzusetzen (Abb. 4). Die offensichtliche Willkür, mit der die Veränderungen vorgenommen wurden, steht im Widerspruch zu der Akribie, die Justus Bier bei seiner Rekonstruktion der ehemaligen Gestalt des Retabels anwandte, wenn er sich 1926 und 1928 von den Rothenburger Pfar-rern Schick und Schattenmann[12] die genauesten Abmessungen samt Zeichnung der Pre-

11 Friedrich Roth, auf einem Rechnungszettel der Firma Georg Schopf, Rothenburg o. T., datiert vom 28. Febr. 1934 und Beleg für den Kauf von 3 kg Bleiweiß i. Öl und 1 Flasche Siccativ hell, hat mit Blei-stift die Anmerkung hinzugefügt: »Altar Untergestell wurde im April 1934 um 22 cm nieterer gemacht Friedrich Roth«. Der Zettel wurde 1992 im linken Predellenzwickel gefunden, dokumentiert und an dieser Stelle wieder deponiert.

12 H. Schick, Rothenburg, den 27. 1. 1929
Paul Schattenmann, Rothenburg, den 20. 6. 1926.
Briefe an Justus Bier, im Nachlaß des Gelehrten, heute im Archiv des Mainfränkischen Museums, Würzburg.

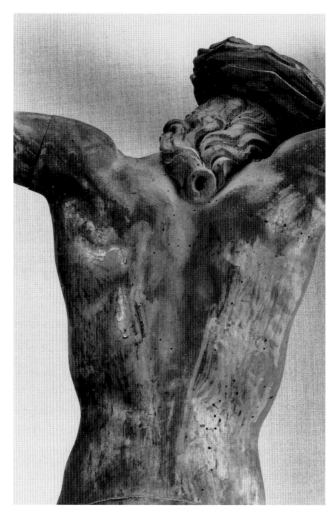

Abb. 5 Spuren der Freilegung auf der Rückseite des Kruzifix

della mitteilen läßt, weil er noch von der zuverlässigen Aussage eines unangetasteten werktechnischen Befundes wußte.

Das eigentliche Ziel der Restaurierung stellte jedoch die Abnahme der schwarzen Firnisschichten dar, um diese gegen eine anders geartete Oberflächenerscheinung einzutauschen. Eines scheint dabei gewiß zu sein, das Ergebnis war nicht vom Zustand der tatsächlichen, ursprünglichen Erscheinung abhängig, sondern wohl von der Absicht geleitet, die störenden Überzüge gründlichst abzutragen, das Holz in seiner stofflichen Materialsichtigkeit bloßzulegen. Ob dieses Vorgehen von Biers später als Irrtum erkannten Einschätzung bestimmt war, Riemenschneider habe seine Bildwerke im »schneeigen Weiß« des Lindenholzes abgeliefert und diese Vorstellung müsse durch radikale Lösemit-

tel künstlich zurückgewonnen werden, ist im Falle des Detwanger Altares nicht zu belegen, die von ihm vertretene Ansicht hat wohl erst allmählich an Bedeutung gewonnen.[13] Jedenfalls setzte man die Architekturteile des Retabels scharfen Laugen aus, schabte mit Bürsten und Spachteln die gelösten Schichten ab und spülte mit reichlich Wasser nach. Beim Kruzifix, darauf deuten Spuren auf der Rückseite des Bildwerkes hin (Abb. 5), ist dieses Verfahren scheinbar getestet worden, um dann aber die Skulpturen und Reliefs mit lösemittelhaltigen Pasten zu behandeln, welche die Feinheiten der Oberflächen merklich schonten. Hinzu kam die Tatsache, damit die originale sogenannte monochrome Fassung bei längerer Einwirkungsdauer nur dünnen zu können, so daß sich davon größere Reste erhalten haben und die eigentliche Absicht, blankes Holz aufzudecken, nicht zu realisieren war. Die verbliebenen Spuren der ursprünglichen Oberflächenbehandlung vermittelten den Eindruck, als wäre das Holz gebeizt worden, hätte nach der Restaurierung also eine künstliche Nachbehandlung erfahren, was Kurt Gerstenberg veranlaßte, diesen Zustand so zu interpretieren. Sehr überzeugend muß die optische Verbesserung der Wirkung des Schnitzwerkes nicht ausgefallen sein, denn es folgten unmittelbar danach keine weiteren Versuche auch bei den anderen noch schwarz überstrichenen Werken Riemenschneiders das Holz aufzudecken.

In den darauffolgenden Jahren gaben wiederholt zu beobachtende Anzeichen von lebendem Anobienbefall Anlaß, eine Holzschutzbehandlung durchzuführen. Erst 1965 ließ das Denkmalamt durch den Schreiner der eigenen Werkstätten statische Mängel beheben, welche sich durch ein deutliches Absenken der Altarflügel bemerkbar machten. Um dem Schrein eine verbesserte Stabilität zurückzugeben, wurde in diesen ein Bodenbrett eingefügt und dieses an den Seitenwänden angenagelt. Da sich auch das Predellendach auf dem der Schrein ruht, merklich nach vorne geneigt hatte, was sich als eine späte Folge der 1934 vorgenommenen Verkürzung des Werkstückes herausstellte, preßte der Schreiner ein Rundholz in den Hohlraum des Gehäuses, um die Tragfähigkeit zu erhöhen.[14]

Seit 1981 wird nun der Altar in zweijährigem Turnus fachgerecht gepflegt und entstaubt, sowie der Erhaltungszustand kontrolliert. Mit der kontinuierlichen Betreuung des Kunstwerkes verstärkte sich der Eindruck, daß die optischen Unzulänglichkeiten ihre Ursache in konservatorisch bedenklichen Zuständen hatten und eine schadensfreie Bewahrung des Retabels nicht gewährleistet war. Das erforderte in den Jahren 1992/93 abermals eine Durchführung notwendiger Maßnahmen, zum prophylaktischen Schutz der erhaltens-

13 Justus Bier, wie Anm. 8, S. 14

14 Brief von Pfarrer Günther Rupprecht an das Bayer. Landesamt für Denkmalpflege München, dat. vom 6. 7. 1965, in welchem die ausgeführten Maßnahmen pauschal aufgeführt sind.

werten Substanz und um deren raschen Alterungsverlauf auszuschließen.[15] Gleichzeitig erfolgte eine behutsame Reinigung der Oberflächen, einschließlich der Abnahme vergrauter sekundärer Leimüberzüge.

Wie heute allgemein üblich, sind zeitaufwendige Restaurierungsmaßnahmen eine günstige Gelegenheit den Erhaltungszustand zu erfassen und eine Dokumentation der werktechnischen Befunde anzulegen. In der Regel fehlen für kunstwissenschaftliche Bearbeitungen derartige Unterlagen, sind sie erst einmal vorhanden, schützen sie indirekt die Kunstwerke selbst, da sie so vor wiederholten Untersuchungen, zumal oft verbunden mit einem unsachgemäßen Umgang, bewahrt bleiben.

Das in einigen Bereichen in äußerst fragmentarischem Zustand überkommene Retabel ermöglicht es dennoch, aus den werktechnischen Befunden vielfältige Rückschlüsse auf seine ursprüngliche Gestalt zu gewinnen. Damit gelingt es zumindest für die Kunstwissenschaft, bei der erschreckend geringen Anzahl der erhaltenen Altäre Riemenschneiders, dieses Werk nun wieder anschaulich zu machen.[16]

Eines der wichtigsten Ergebnisse der Untersuchungen sei kurz zusammengefaßt und zuerst genannt. Bis auf die wenigen von Pauli 1896 hinzugefügten Verzierungen verbergen sich in allen Werkstücken Reste, wenn auch zum Teil neu geordnet, des ehemaligen Kreuzaltares. Es ist also mehr an originaler Substanz erhalten, als jemals vermutet. Diese Erkenntnis relativiert natürlich alle bisherigen Äußerungen zu diesem Schnitzaltar.

Nun zeigt sich, daß der Schreiner im Jahre 1653 seine Entlohnung nur für das Einrichten und Abändern des transferierten Altares am neuen Ort seiner Aufstellung bekam und keine Neuanfertigungen, auch nicht von geringem Umfang, erforderlich waren. Diese Aufgabe löste er mit anerkennenswertem Geschick, haben sich doch bis in unsere Tage hinein wichtige Elemente des Originals unangetastet erhalten.

Unberührt von den Veränderungen blieb die Schreinhöhe,[17] um nicht auch noch die Rahmen der Flügel auftrennen zu müssen, so daß sie noch heute in den alten, mit kräftigen

15 Herrn Pfarrer i. R. Günther Rupprecht ist für sein Engagement zu danken, die akuten Mängel des Kunstwerkes beheben zu lassen. Seine unendlichen Bemühungen, auch um die Finanzierung des Vorhabens, sorgten endlich für den Beginn der Ausführung der Konservierung im Restaurierungsatelier Eike und Karin Oellermann, Heroldsberg, unter Beteiligung von Ingo Trüper, Verena Müller und Tilman Kühn.
16 Schnitzaltäre vollständig erhalten: Heilig Blut-Altar und Creglinger Altar. Figurenprogramm des ehem. Choraltars der Rothenburger Franziskanerkirche, am Münnerstädter Magdalenenaltar, am ehem. Windsheimer Zwölfbotenaltar; durch Quellen belegt die verlorenen Rothenburger Retabel: Marienaltar für St. Jakob, Annenaltar für Marienkapelle und Allerheiligenaltar der Dominikanerinnenkirche, sowie in Windsheim der Hauptaltar der Pfarrkirche St. Kilian.
17 Schreinhöhe 231,5 cm.

Nägeln befestigten Scharnierbändern hängen. Aus den Abmessungen der Flügel lassen sich die Maßverhältnisse des ehemaligen Schreins rekonstruieren. Bei ihrer Breite von 102 cm errechnet sich, ein geringer Spalt zwischen beiden addiert, eine Schreinbreite von 205 cm.[18] Aus der großen Tafel der Rückwand des Gehäuses sägte man rechts und links einen 22 cm schmalen Streifen ab, wodurch eine neue Montage von Kreuz und dem darüber befindlichen geschnitzten Gewölbe nicht erforderlich waren. Die neue Proportion der Schreinöffnung, einem Hochrechteck angenähert, versuchte man durch das Einfügen einer Konsolbank, die sich vielleicht aus den zuvor abgesägten Brettern zusammensetzen ließ, optisch abzumildern. Folglich mußten die beiden Basen mitsamt den gedrehten Säulen neben den äußeren Rahmenprofilen auf die Höhe des neuen Schreinbodens versetzt werden.

Der ehemalige Kasten zeigt ein ungewöhnliches Konstruktionsmerkmal, dessen Planung nur schwer zu erklären ist. Er besaß nie ein eigenes Bodenbrett. Dieses ersetzte einst das Dach der Predella. Darin wurden, entsprechend der Schreinbreite, rechts und links jeweils eine Gradleiste eingelassen, in welche die Seitenwände des Schreins eingezapft waren. Der Rückwand wurde von hinten durch eine profilierte Leiste – aufgeleimt und mit Holznägeln befestigt – die notwendige Stabilität gegeben. Versuche, die Merkwürdigkeit dieser technischen Lösung zu begründen, legen den Schluß nahe, der Schreiner habe bei seinen Planungen mit Schwierigkeiten bei der Anlieferung eines sperrigen Werkstückes rechnen müssen und ein Zusammenfügen der vorbereiteten Teile erst vor Ort vorgesehen. Diese Interpretation verleitet gewiß dazu, dies als einen möglichen Anhaltspunkt für die Herkunft des Retabels aus der Rothenburger Michaelskapelle zu nutzen, deren Zugang über eine steile Treppe und einen schmalen Quergang besonderer Vorkehrungen bedurfte.

Im Predellendach – Schreinboden finden sich rechts und links etwa 12 cm von der ehemaligen Befestigung der Seitenwände entfernt, ein dreieckiges Loch ausgestemmt, die als Zapfenlöcher vorbereitet, sicher zur Arretierung von Konsolen gedient haben, auf denen, so gehen wir nicht fehl, jeweils ein Einzelbildwerk aufgestellt war (Abb. 6). Leider sind gerade hier die Bretter der ehemaligen Rückwand nicht erhalten, an denen die Nagellöcher ihrer Anbringung festzustellen wären und an denen ihr Umriß in der Aussparung der monochromen Fassung Rückschlüsse auf ihre Größe erlaubt hätten. Der vergleichbare technologische Befund, der sich hinter den beiden

18 In der älteren Literatur wird die derzeitige Breite des Schreins mit 156 cm (Bier) oder 158 (Ress) angegeben. Sie beträgt jedoch 161 cm, die Mehrung könnte durch das Einfügen des Bodenbrettes und dem damit erfolgten Ausrichten des Kastens erklärt werden.

a)

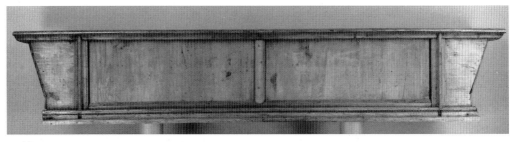

b)

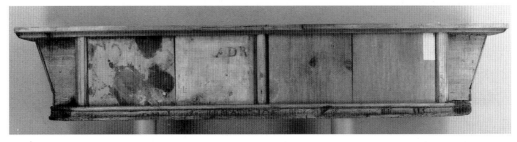

c)

Abb. 6 Predellengehäuse: a) Das Dach b) Vorderseite c) Rückseite

Figurengruppen auf der Schreinrückwand abzeichnet, sichert die Feststellung, daß diese ursprünglich direkt unter dem Kreuz und dicht neben diesem aufgestellt waren, was ihrer heutigen Position entspricht. Durch den Einbau der Konsolbank stehen sie nun um etwa 15 cm höher, wodurch der Schreiner 1653 gezwungen war, das ausschwingende Ende des Lendentuches Christi abzutrennen, weil es an ausreichendem Raum für den seitwärts gewendeten Kopf des Knechtes der rechten Gruppe mangelte. Die offensichtliche Beschädigung erklärt sich aus den Gegebenheiten der Neuordnung des Schreins.

Die von Justus Bier 1928 vorgestellte erste Rekonstruktion verdient große Anerkennung, weil er im Wettringer Altar bereits ein Werk sah, das den Detwanger Altar in wesentlichen Motiven seiner Komposition wiederholt und sich diese Annahme nun durch die

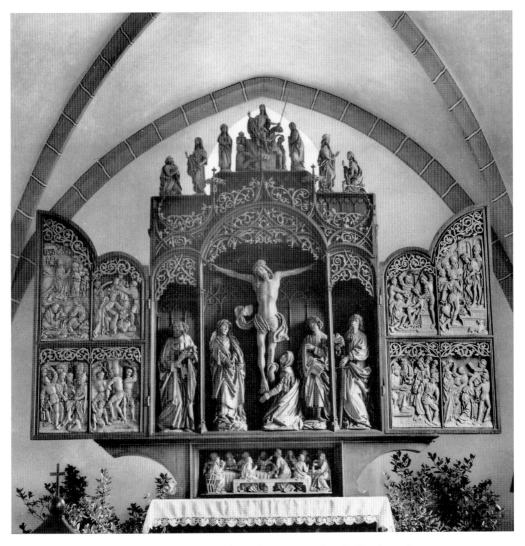

Abb. 7 Wettringen, Evang.-Luth. Kirche St. Peter und Paul, Choraltar nach 1515

neueste Untersuchung bestätigt hat[19] (Abb. 7). Die figurenreichen Gruppen, dicht beieinander unter dem Kreuz angeordnet, wurden von jeweils einer weiteren, von der Darstellung der Schreinmitte unabhängigen Skulptur flankiert, die zudem auf Konsolen stehend erhöht aufgestellt waren.

Der Verlust des Bildwerks mit der Darstellung der Maria Magdalena ist in der bisherigen

19 Justus Bier, wie Anm. 8, S. 91. Zum Wettringer Altar: Justus Bier, Der Meister des Wettringer Altars. Ein Schüler Riemenschneiders. In: Das Münster, 8. Jh. H. 5/6, Mai/Juni 1955, S. 137–149. Zuletzt: Iris Kalden, Tilman Riemenschneider – Werkstattleiter in Würzburg (= Wissenschaftl. Beiträge aus Europäischen Hochschulen, Reihe 09, Kulturgeschichte, Bd: 2), Ammersbek bei Hamburg 1990, S. 147–151.

Forschung unwidersprochen in Betracht gezogen worden.[20] Die unvollständig ausgeführte, abgeflachte Partie im unteren Drittel der Gruppe der trauernden Frauen belegt diese Annahme (Abb. 8). Aber auch die Gruppe der Kriegsknechte war einst um eine als Einzelbildwerk konzipierte Figur erweitert, welche den ebenfalls flach und wenig artikuliert ausgeführten Körper des linken Gehilfen weitestgehend abgedeckt hatte. In der Aussparung der Sockelzone der Gruppe ist ein entsprechender Raum für die Standfläche dieser Skulptur vorgesehen (Abb. 9). Darüber hinaus sind aus Faltenstegen im Gewand des Pharisäers zwei scharfkantige, unmotiviert scheinende Abarbeitungen zu beobachten, die gewiß bei der endgültigen Montage notwendig wurden, um die Bildwerke dicht aneinander rücken zu können.

Stützt man sich auf formale Kriterien, so liegt es nahe, daran zu denken, hier wäre ursprünglich der gläubige Hauptmann dargestellt gewesen. Dieser ist in der Regel mit einer Rüstung bekleidet und erscheint daher stets in körperbetonter Silhouette, die Durchblicke zuläßt und keine großflächige Abdeckung bewirkt. Die bildnerische Anlage des linken Knechts mit abgewinkeltem Arm, eisernem Handschuh und gestiefelten Beinen, scheint keinesfalls der wohlmeinenden Absicht des Bildhauers zu entsprechen, bis in das letzte Detail etwas vollständig Ausgeführtes abliefern zu wollen, sondern war eher von der Transparenz der davor aufgestellten Figur verursacht. Sollte nicht etwa der nach oben gerichtete Kopf des Mannes so zu verstehen sein, als folge er mit seinem Blick der spontanen Geste, dem nach oben gerichteten Arm des vor ihm stehenden Hauptmannes, der mit seiner Rechten auf Christus wies?

Damit mag deutlich geworden sein, wie schwierig es ist, die Befunde einer kunsttechnologischen Dokumentation zu interpretieren, und es kaum möglich ist, die Grenze konkret abzustecken zwischen beweisfähiger Aussage und durch vielschichtige Argumente bestärkter Annahmen.

An zwei weiteren Beispielen lassen sich diese Probleme vertieft darstellen. Unter dem Querbalken des Kreuzes sind gut wahrnehmbar in den originalen Brettern der Rückwand, in halbkreisförmiger Reihung zueinander geordnet, vier Löcher erkennbar. Um diese markieren sich zum Teil Abdrücke rostiger Beilagscheiben, die dafür sprechen, daß hier Eisenhalterungen festgespannt, aber nicht festgenagelt waren. An diesen werden freischwebende Engel gehangen haben, vergleichbar der Gestaltung im Herlin-Altar der Rothenburger St. Jakobskirche.[21] Dem Thema der Kreuzigung entsprechend müßten wir

20 Bier macht wohl als erster auf den Verlust der Maria Magdalena aufmerksam. Justus Bier, wie Anm. 8, S. 89.

21 Hartmut Krohm, Bemerkungen zur kunstgeschichtlichen Problematik des Herlin-Retabels in Rothenburg o. T., in: Jahrbuch der Berliner Museen 1991, Bd. 33, S. 185–208.

Abb. 8 Gruppe der trauernden Frauen, Detail

Abb. 9 Gruppe der Kriegsknechte, Detail

uns zuerst Engel vorstellen, die das aus den Wunden Christi strömende Blut in Kelchen auffangen. Die symetrische Anordnung hingegen läßt diese Auslegung nicht zu, so daß wohl Engel in trauernder Haltung wiedergegeben waren.

Des weiteren ist auf zwei Dübellöcher hinzuweisen, die knapp über dem Querarm des Kreuzes, dicht neben den Händen des Kruzifix in die Schreinrückwand gebohrt sind. Deren Verwendungszweck zu erklären ist, wenn motivische Anleihen aus anderen Passionsretabeln übertragbar sind, vielleicht in der Darstellung von Sonne und Mond zu finden, die als geschnitzte Flachreliefs hier angebracht waren.[22] Mag man der vorgestellten Auslegung dieser kunsttechnologischen Befunde nicht folgen und sie für zu gewagt bewerten, entbindet es keinesfalls davon, diese zu deuten.

Von der Zierarchitektur, welche die räumliche Konzeption des Schreininnern gliederte, sind nur spärliche Reste erhalten, die kaum weitreichende Ahnungen über die ehemalige Anordnung erlauben. Wichtig bleibt dabei die Tatsache der originalen Montage des, aus Lindenholz geschnitzten Gewölbes festzuhalten, auf dessen Vorderkante verästeltes Blattwerk aufgenagelt war, das jedoch Pauli, wenn auch in kopierender Manier, erneuert hat. Eindeutige Hinweise auf die Lokalisierung von weiteren Rankenschleiern[23] und Maßwerkbrettern oder aufgesetzten Profilen auf der Schreinrückwand, welche eine Vorstellung davon ermöglichen würden, wie die mittlere Szene von den seitlich aufgestellten Bildwerken getrennt war, können nicht aufgespürt werden. Ob man überhaupt eine vielgliedrig ausgestaltete Architektur voraussetzen darf, nur weil dieser Reichtum an den Retabeln Riemenschneiders in Rothenburg und Creglingen erkennbar wird, erscheint angesichts der bescheiden wirkenden Rankenschleier und den mäßig profilierten Rahmenleisten der Flügel dieses Altares, deren Zustand zum originalen Bestand zu rechnen sind, nahezu ausgeschlossen.

Um so erfreulicher ist die Feststellung, daß sich in dem auf dem Schreindach aufliegenden, vorne von einer Hohlkehle eingefaßten Brett aus Nadelholz, die Bodenplatte erhalten hat, in der die Teile des restlos verlorenen Gesprenges eingezapft waren. Zwar ist auch dieses seitlich verkürzt, dennoch lassen sich ergiebige Hinweise auf die ursprüngliche Form des architektonischen Aufbaus ablesen. In der Mitte stand eine bis 1934 bewahrte Konsole, deren Höhe, errechnet aus der im Foto abgebildeten Proportion, etwa 45 cm betrug. Es will scheinen, als war beabsichtigt, die ansteigenden Bögen des im Schrein befestigten Gewölbeteils in dem Schaft zusammengeführt enden zu lassen. Auf diesen wird

22 Vgl. sog. Bordesholmer Altar von Hans Brüggemann im Schleswiger Dom.

23 Es kann nicht ausgeschlossen werden, daß das auf das Gewölbestück aufgenagelte Astwerk erst 1653 hier befestigt wurde und zuvor einen Teil des Rankenschleiers bildete, der den Altarschrein überspannte.

– wie nicht anders zu erwarten – ein Bildwerk Aufstellung gefunden haben. Darüber hinaus finden sich jeweils seitlich neben dieser Skulptur ein weiteres dreieckig ausgebildetes Zapfenloch von geringerem Umfang, so daß wir von zwei zusätzlichen Konsolen ausgehen können und demzufolge von zwei weiteren, der in der Mitte vorgegebenen Darstellung zugeordneten Figuren.

Das Zentrum des Gesprenges bildete einst ein auf vier Fialen ruhender Baldachin, aus dem eine, in einer Kreuzblume endende durchbrochen gearbeitete Spitze ragte, wobei hier eine auch bei anderen Retabeln übliche Form vorausgesetzt wird. Die seitlich plazierten Bildwerke waren dagegen keinesfalls von einer Zierarchitektur überfangen, vielmehr deuten kleinere Zapfenlöcher daraufhin, als wären sie nur von flachen, in kurzen Fialen eingefaßten Rankenschleiern eingerahmt gewesen. Die geplante Anordnung des Gesprenges hat der Schreiner mit Hilfe geometrischer Konstruktion, unter Benutzung von Zirkel und Streichmaß, auf dem Bodenbrett ermittelt und vorgeritzt (Abb. 10).

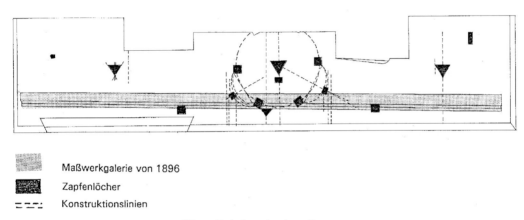

	Maßwerkgalerie von 1896
	Zapfenlöcher
	Konstruktionslinien

Abb. 10 Bodenbrett des ehem. Gesprenges

Eine Aussage über die konkrete Höhe des Gesprenges ist wohl unmöglich, und somit entfällt die Chance, die Gesamthöhe des Retabels zu erschließen, könnten daraus doch einige Hinweise zur Frage der Herkunft des Altares zu gewinnen sein, wenn man sich die räumlichen Verhältnisse der Kirchen vorstellt, die ehemals einen Kreuzaltar verwahrten. Um die einstigen Dimensionen des Detwanger Altares mit anderen zeitgleichen Schnitzaltären vergleichen zu können, sind die sicheren Abmessungen bei geöffneten Flügeln, die Breite des Werkes von 4,09 m und einer rekonstruierten Gesamthöhe von ca. 5,10 m anzugeben (Abb. 11).

Bei diesen vorgestellten Maßen ist natürlich die Reduzierung der Höhe der Predella um 22 cm schon berücksichtigt. Im Kern besteht dieses Werkstück ebenfalls aus originaler Substanz. Hinzugefügt sind lediglich vier Täfelchen, welche heute die Rückwand bilden,

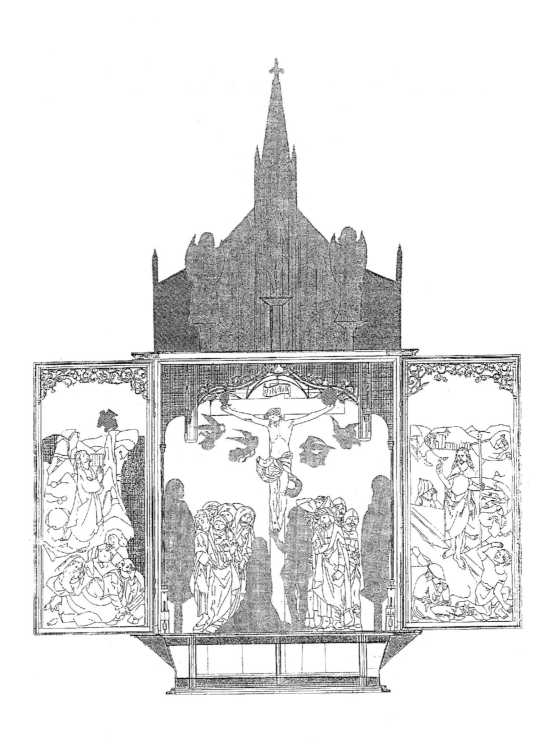

Abb. 11 Schematische Darstellung des rekonstruierten Zustandes

deren Bretter hier eine Zweitverwendung gefunden haben und in denen wir vielleicht die, in der Abrechnung von 1654 genannten Schieber identifizieren dürfen.[24]

Durch die erhebliche allseitige Verkleinerung des ehemaligen Volumens ist der dokumentarische Wert verringert. So sind zum Beispiel keine Aussagen mehr über die Form und Ausschmückung der Zwickel zu treffen. Auf eine technologische Besonderheit muß aber die Aufmerksamkeit gelenkt werden, nämlich auf die Ausführung des Bodenbrettes aus Lindenholz, obwohl für die tragenden Elemente der Schreinerarbeit stets Nadelholz verwendet wurde. Darüber hinaus weist die Bodenfläche entgegen der rechteckigen Form des Predellendaches einen sechseckigen Grundriß auf. Die Rückwand entspricht in ihrer Breite nur dem Hohlraum des Kastens, so daß sich das Brett schräg nach hinten verjüngt. Die Ursache für diese Planung kann eigentlich nur in den lokalen Bedingungen des ersten Aufstellungsortes zu suchen sein, über den wir mangels konkreter Quellenlage im Ungewissen sind, oder sollte in der Abschrägung der Bodenplatte etwas von der oktogonen Grundform der Michaelskapelle wiederzuerkennen sein?[25]

Bleiben an der Predella viele Unsicherheiten der Interpretation des überkommenen Zustandes, so ist eine wichtige Erkenntnis für die Kunstwissenschaft zu erbringen, welche allen Vermutungen um die Art der figürlichen Darstellung der Predellenöffnung ein Ende bereitet.[26] Im Innern des Kastens deutet nichts daraufhin, daß hier jemals Bildwerke aufgestellt waren. Es lassen sich zudem keine Spuren einer künstlerischen Ausgestaltung erkennen, alle Wände zeigen blanke Bretter (Abb. 12). Im Gegenteil, sämtliche Indizien verdichten sich zu der Annahme, die Predella wäre auf ihrer Vorderseite niemals offen gewesen. Unter gewissen Vorbehalten, wegen starker Beeinträchtigung des originalen Befundes, kann vermutet werden, daß die Rückwand sich einst durch verschiebbare Türen öffnen ließ, was aber nicht die Merkwürdigkeit der Tatsache erklärt, damit einen völlig schmucklosen Hohlraum zu verschließen.

Riemenschneider hat für die Ausführung der Bildwerke und Reliefs des Detwanger Retabels ausschließlich heimisches Lindenholz verwendet. Wie oftmals zu beobachten, galt es den Bildschnitzern bei der Auswahl der Hölzer vorrangig darauf zu achten, daß die Werkstücke ein ausreichendes Volumen für die vorgesehenen Umrisse der Skulpturen aufweisen. Dabei konnte es geschehen, schadhafte Bäume erworben zu haben, die später mühevolle Ausbesserungen notwendig machten. So erwies sich die Qualität des Stammes, aus dem die beiden Figurengruppen geschnitzt werden sollten, nachträglich als mäßig, so

24 Paul Schattenmann, wie Anm. 2.
25 Abbildung der Michaelskapelle »Prospect des Kirchhofs zu St. Jakob...« gestochen von Johann Friedrich Schmidt, 1762.
26 Den phantasievollsten Rekonstruktionsversuch wagte Iris Kalden, wie Anm. 19, S. 168–169. Fig. 3.

Abb. 12 Predella, Blick von der Rückseite in das leere Gehäuse

daß am rechten Unterarm der trauernden Maria und in entsprechender Höhe am rechten Unterarm des Pharisäers jeweils neue Holzstücke eingeflickt werden mußten. Die Annahme, zahlreiche Ausbesserungen und Anstückungen würden einem monochrom geplanten Zustand widersprechen, weil sich diese später in der Oberfläche abzeichnen, wird hiermit hinfällig.

Die beiden Gruppen scheinen bei frontaler Betrachtung eigentlich aus tiefen Werkstücken herausgearbeitet zu sein, da die vorne stehenden Figuren nahezu vollrund ausgebildet sind und die dahinter Versammelten kaum körperhaftes Volumen vermissen lassen. Dem Betrachter nimmt man vielleicht die Illusion der räumlichen Tiefenwirkung der Gruppen, wenn er darauf aufmerksam gemacht wird, daß diese etwa eine Handspanne breit, nur max. 22,5 cm messen. Der Durchmesser des Baumstammes betrug jedoch mindestens 54 cm. Hier zeigt sich die bei Riemenschneider besonders ausgeprägte Fähigkeit, aus relativ flachen Werkblöcken eine glaubhafte Raumtiefe vortäuschen zu können[27] (Abb. 13).

Die beiden Hälften des aufgespaltenen Stammes sind nach Anlage der groben Form der Gruppen rückseitig in zügigen Schnitten tief ausgehöhlt, wobei die verbliebene dünne Schale nur selten durchstoßen wurde. Während des Schnitzvorganges waren die Skulp-

27 Kruzifix: Höhe 106,8 cm, Spannweite 96,8 cm, Tiefe max. 20,9 cm. Gruppe der trauernden Frauen: Höhe 112,6 cm, Breite 53,7 cm, Tiefe 21,0 cm. Gruppe der Kriegsknechte: Höhe 114,6 cm, Breite 54,6 cm, Tiefe 22,3 cm. Relief »Christus am Ölberg«: Höhe 167,7 cm, Breite 87,1 cm, Tiefe 4,7 cm. Relief »Auferstehung Christi«: Höhe 167,0 cm, Breite 87,0 cm, Tiefe 4,9 cm.

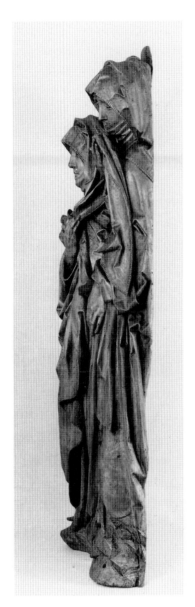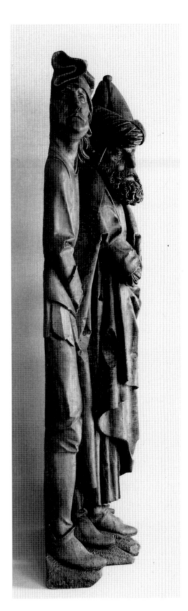

Abb. 13 Seitenansicht der beiden Schreingruppen

turen in einer Werkbank eingespannt, deren technische Vorrichtung in jeweils einem konisch nach innen sich verjüngenden Loch in einem der Köpfe und mit den Spuren von jeweils zwei dornartigen Eindrücken in den Standflächen den charakteristischen Merkmalen spätmittelalterlicher Übung der Schnitzer entsprechen.

An den vollrund herausgearbeiteten Körper des Kruzifix sind die hinausschwingenden

Enden des Lendentuches angestückt, ebenso beide Arme, während der Kopf mitsamt der Dornenkrone und die herabfallenden Haare aus dem großen Block geschnitzt wurden. Die Haarpracht der in der Werkstatt des Würzburger Meisters angefertigten Skulpturen zeugen von einer virtuosen, ja oftmals wie demonstrativ vorgeführten Handhabung des Schnitzmessers. Ein Beispiel davon geben der gelockte Kopf des Johannes und der gekräuselte Bart des Pharisäers ab. Unwillkürlich staunt man darüber, wie ein starres Eisen zwischen und in den verschlungenen Haarsträhnen geführt werden konnte. Die Hohlräume sind jedoch mit Bohrern unterschiedlicher Durchmesser vorbereitet worden, was die Arbeit erleichtert haben muß.

Die Absicht, die Oberflächen nicht durch Grundierung, Vergoldung und Bemalung zu vollenden, verlangte ein sorgfältiges Einebnen und Glätten, sowie das Beseitigen der vom Schnitzmesser verbliebenen Grate. Nur der Fachmann kann ermessen, wieviel an Schärfe, Dichte und Präzision der äußeren Haut dieser Schnitzwerke durch unsachgemäße Behandlung, vor allen Dingen durch viel Feuchtigkeit und damit verbunden mit dem Anquellen der Fasern, für immer von dem von Riemenschneider einst angestrebten Zustand verloren ist. Er muß darum bemüht gewesen sein, den materialeigenen Charakter des Holzes auszulöschen, indem er der Oberfläche eine optische Dichte zu geben versuchte, die allein in ihrer äußeren Erscheinung geeignet war, einer mechanischen Beanspruchung Widerstand entgegenzusetzen. Mit dem Begriff von Holz verbindet sich für viele unwillkürlich die imaginäre Ausstrahlung von Wärme und der Inbegriff von einem lebendigen Werkstoff, was vielleicht auch dazu beigetragen haben dürfte, Riemenschneiders Kunst so populär werden zu lassen, da es dem Meister gelang, aus dem herkömmlichen Material durch Geschick Unvergleichliches zu schaffen. Dabei ist in der bestechenden Kultur der Oberflächenbehandlung, mit der der Bildschnitzer den Formen eine kühle Prägnanz und in der Härte der geglätteten Schale etwas Erstarrtes bewirkte, nichts von dem anheimelnden Charakter des zufällig aus dem Holz des Lindenbaumes bestehenden Rohstoffes des Schnitzwerkes bewahrt.[28] Mit einer sogenannten monochromen Fassung, einer Tränkung des Lindenholzes mit einem durch färbende Stoffe getönten Gemisch aus Ölen und Leimen, das der Oberfläche Tiefenlicht und einen leichten Glanz verlieh, ergänzten sich die Bemühungen um die Darstellung eines verfremdeten, nicht zu

28 Damit unterscheidet sich diese künstlerisch endgültig vollendete Oberflächenbearbeitung von den sog. »holzsichtigen« Bildwerken der Werkstatt des Niklaus Weckmann in Ulm. Hierzu: Hans Westhoff, Holzsichtige Skulptur aus der Werkstatt des Niklaus Weckmann, in: Meisterwerke Massenhaft, Die Bildhauerwerkstatt des Niklaus Weckmann und die Malerei in Ulm um 1500, Kat. Stuttgart, 1993, S. 135–145. Heribert Meurer, Zum Verständnis der holzsichtigen Skulptur, in: Meisterwerke Massenhaft, Kat. Stuttgart 1993, S. 147–151.

beschreibenden Werkstoffes[29] (Abb. 14). Mag der Heilig Blut-Altar heute vielleicht am ehesten den ursprünglich beabsichtigten Eindruck der endgültigen Behandlung der Oberflächen wiedergeben, von den durch natürliche Alterung verursachten optischen Veränderungen wissen wir nichts, so geht vom Detwanger Altar trotz der weitreichenden Gefährdungen nachgewiesener Behandlungen noch etwas von der originalen Wirkung aus, die auch nicht durch frühere denkmalpflegerische, also wiederherstellende Maßnahmen künstlich erneuert wurde.

Wenn sich von der einst vorhandenen rötlichen Einfärbung der Lippen nur geringe Spuren erhalten haben, ist die originale Ausmalung der Augen nahezu unbeschadet überkommen. Es ist sogar möglich, etwas von den mit schwarzer Farbe, wie hingetuschten Augenbrauen zu erkennen, ein über das bisher bekannte Ausmaß an farblicher Akzentuierung hinausreichendes Merkmal der monochromen Fassung.[30]

Der Bildschnitzer bemühte sich zwar um eine konkrete Wiedergabe der modischen Details, der Gewandungen und der wehrtüchtigen Rüstungen, ohne dabei deren stoffliche Materialunterschiede zu differenzieren. Der Vergleich mit den Oberflächen, die Riemenschneider am Münnerstadter Altar herausgearbeitet hat,[31] könnte zu der Annahme führen, er habe es am Detwanger Altar an Fleiß und Phantasie fehlen lassen. An den Bildwerken, an denen er 1492 erstmals den Verzicht auf die bis dahin übliche polychrome Ausführung erprobte, scheint noch die Notwendigkeit den Ausschlag gegeben zu haben, durch die künstlich, mit Punzeisen und Sticheln herbeigeführte Zertrümmerung der Flächen etwas von der Wirkung der Fassungen, in glänzenden und matten Oberflächen Kontraste herbeizuführen, ersetzen zu müssen.

Am Heilig Blut-Altar schon merklich reduziert und vollends am Detwanger Altar gab es keinen Anlaß mehr, das im monochromen Zustand belassene Schnitzwerk in einem differenzierten Wechselspiel der Flächen, die aus den Techniken der Faßmalerkunst abgeleiteten Erscheinungen nachzubilden. Hatten einst die durch tremolierte Linien gestalteten Bereiche in den Reliefs die realistische Ahnung von bewachsenem Boden wiederzugeben, reduziert sich dieses nun zu abstrakter, keinesfalls die Stimmung der Dar-

29 Eike Oellermann, Die Restaurierung des Heilig-Blut-Altares von Tilman Riemenschneider, 24. Amtsbericht des Bayer. Landesamtes für Denkmalpflege 1965, München 1966, S. 75–85. Hartmut Krohm und Eike Oellermann, Der ehemalige Münnerstädter Magdalenenaltar von Tilman Riemenschneider und seine Geschichte – Forschungsergebnisse zur monochromen Oberflächengestalt, in: Zeitschrift des Deutschen Vereins für Kunstwissenschaft, Bd. 34, H. 1/4, Berlin 1980, S. 68–78.

30 Grau gefaßte Lidränder und grau eingesetzte Brauenbögen sah J. Bier auch noch am Creglinger Altar, vgl. Justus Bier, wie Anm. 8, S. 63.

31 Tilman Riemenschneider – Frühe Werke –, Ausst. Katalog Würzburg, Berlin 1981, S. 126–164.

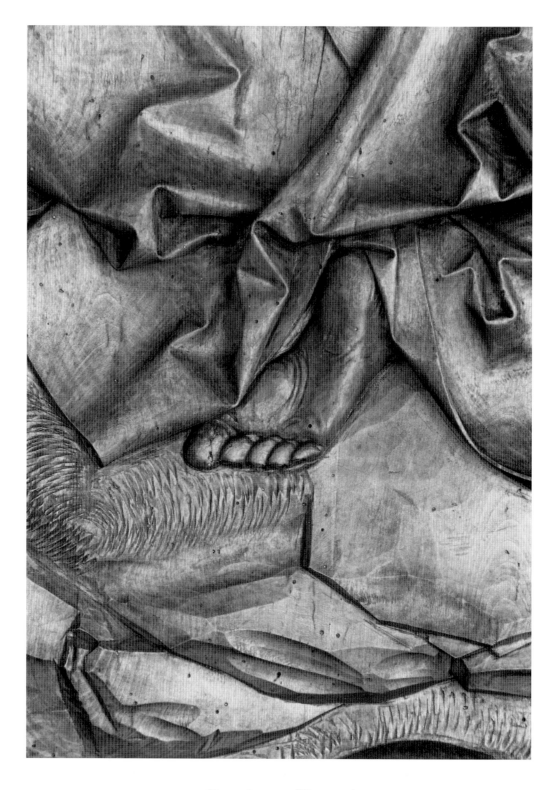

Abb. 14 Christus am Ölberg, Detail

stellung modifizierenden Ausdeutung. Es wäre möglich, die Entwicklung mit einer sich allmählich durchsetzenden Akzeptanz des monochrom belassenen Bildwerkes zu erklären, die eine Nachbildung sinnlicher Ausdrucksmittel zugunsten einer auf die künstliche Form bereinigten Umsetzung erlaubte.

Vor ihrer Transferierung nach Detwang waren die Skulpturen Beschädigungen und Verlusten ausgesetzt. Verschiedentlich sind die Nasen, wie auch die Fingerspitzen, abgeschlagen. Ebenso fehlen den Wächtern auf den Reliefs mit der Darstellung der Auferstehung Christi Teile ihrer Ausrüstung und Waffen. Die Partie, welche einst den durch die Türe in den Garten Gethsemane eindringenden Judas abbildete, könnte während der Ablösung des Reliefs Christus am Ölberg von der Tafel des Flügels abgebrochen sein, da die aus kaum fünf Zentimeter dicken Brettern geschnitzten Platten oft bis zu furnierholzstarken Resten gedünnt sind und sehr labile Zonen aufweisen.

Auch der Gruppe der Kriegsknechte sind fehlende Teile hinzuzudenken. Der aus seiner Rüstung herausblickende Mann am rechten Rand wird sich wohl auf ein Schwert gestützt haben, was aus der Haltung der Hände, aber auch aus verbliebenen kleinen Dübeln und einem Loch in der Bodenplatte zu beweisen ist. Vor den Füßen des Pharisäers findet sich ebenfalls ein etwas breiteres Loch und um dieses herum Spuren der Abarbeitung. Da eine Entsprechung in dem Brett des Predellendaches fehlt, und somit eine Arretierung der Gruppe auszuschließen ist, kann hier wohl nur ein separat gefertigtes Teil befestigt gewesen sein, das aus der Hand der Figur herabhängend, auf der Bodenfläche endete (s. E. M. Vetter S. 72).

Ist es durch die akribische Untersuchung vielleicht gelungen, ein tatsächliches Bild vom einstigen Aussehen des Detwanger Altares zurückzugewinnen, so stellt sich nun die Aufgabe zu prüfen, wer für die Konzeption und Visierung des Werkes verantwortlich war. Die Frage danach wird irritieren oder überflüssig erscheinen, wenn man der bisherigen Auffassung folgt, daß die Leistung stets der vorrangigen Bedeutung der beteiligten Künstlerpersönlichkeit zuerkannt werden muß.

Von vielen Altären Riemenschneiders sind uns zwar zahlreiche Einzelbildwerke überkommen, nicht aber Gesprenge, noch Predellen und Schreine, so daß wir die Leistungsfähigkeit seiner Werkstatt auf diesem Gebiet oder die der Schreinerwerkstätten Würzburgs, an die er Aufgaben delegiert haben könnte, nicht kennen. Hinzu kommt die Tatsache, daß der Meister mehrmals allein die Skulpturen für bereits fertiggestellte Altararchitekturen lieferte, was für den Windsheimer Choraltar, für den Heilig Blut-Altar[32] und

32 Justus Bier, wie Anm. 8, Die Windsheimer Werke, Der Choraltar S. 160–165; Der Heiligblutaltar, S. 169–175; Der Allerheiligenaltar, S. 169.

Abb. 15 Rankenschleier des rechten Altarflügels

für den Allerheiligen-Altar der Rothenburger Dominikanerinnenkirche durch schriftliche Quellen belegt ist. Wiederum hat sich weder vom Münnerstadter Magdalenenaltar[33] noch von der »tafel«, die der Meister für die Rothenburger Annenkapelle[34] anfertigte und für die er Honorare für die Gesamtwerke abrechnete, nichts erhalten. Aus diesen Retabeln hätte man erfahren können, wie hoch die Fähigkeiten Riemenschneiders als Altarentwerfer zu bewerten wären und welche Leistungen die Würzburger Schreiner erbringen konnten. In Rothenburg wurde die Qualität der nach 1500 hergestellten Schnitzaltäre, soweit dies in unsere Zeit überlieferte Objekte zeigen, wesentlich durch den Schreiner Erhart Harschner und seine Epigonen bestimmt, deren Werkstücke durch handwerkliche Präzision und erfinderischen Reichtum ausgezeichnet sind.[35] Beide Merkmale sucht man am Detwanger Altar vergebens. Zwar trägt auch hier die Handschrift des Kistlers Züge solider Arbeit, die Bretter sind gut geglättet, die Holzverbindungen entsprechen den zeitgemäßen, bewährten Mustern und für die Befestigung der Leisten wurden Holznägel benutzt, doch den Profilen der Rahmen, den Basen der gedrehten Säulen und auch dem geschnitzten Gewölbe mangelt es an der Originalität der Erfindung. Diese Werkstatt konnte sich wohl nicht mit der eines Erhart Harschners messen. Die Vorstellung, daß dieser Altar von einem in Rothenburg beheimateten Schreiner angefertigt worden ist, kann nicht überzeugen (Abb. 15). Auch muß die Herkunft aus einer Nürnberger Werkstatt aus-

33 Münnerstadter Altar, Justus Bier, Frühe Werke, Würzburg 1925, S. 92–99.

34 Annenaltar, Justus Bier, wie Anm. 8, S. 175–176.

35 Eike Oellermann, Der Beitrag des Schreiners zum spätgotischen Schnitzaltar, in: Zeitschrift für Kunsttechnologie und Konservierung, Jg. 9/1995, H. 1, S. 170–180.

geschlossen werden, denn die Art der hier gepflegten Ausbildung der Rankenschleier trägt unverwechselbare Merkmale, welche den beiden Schleierbrettern auf den Flügeln fehlen.[36]

Dagegen gelingt es vielleicht am ehemaligen Choraltar der St. Lorenzkapelle in Gerolzhofen,[37] einem Schnitzaltar mit Bildwerken aus der unmittelbaren Nähe Riemenschneiders geschaffen und dessen Schreinerarbeit am ehesten in Würzburg entstanden sein dürfte, bestechende Ähnlichkeiten mit der Ausführung am Detwanger Altar auszumachen (Abb. 16). Das reicht vom Gewölbestück, dem ebenso auf der schmucklosen Schreinrückwand die logische Entwicklung fehlt, über die vergleichbaren Basen der Säulen und das blättrige Geäst der Rankenschleier, bis hin zu den flachen Profilen der Rahmen. Es ist durchaus vorstellbar, in Detwang einen Schnitzaltar vorzufinden, dessen Konzeption für das Gesamtwerk in den Händen des Würzburger Meisters lag.

Bei der Komposition des Innern des Gehäuses hat Riemenschneider offensichtlich auf ein älteres Vorbild, ein von ihm selbst geschaffenes Werk zurückgegriffen, es sei denn, der Auftraggeber habe es ausdrücklich gewünscht. Seit längerem ist am Detwanger Altar darauf aufmerksam gemacht worden, daß dieser den sogenannten »Wiblinger Altar« wiederholt, jedoch nicht dessen polychromen Zustand.[38]

Inzwischen darf es als gesichert gelten, daß der ehemalige Kreuzaltar nicht aus dem Kloster Wiblingen bei Ulm stammt, sondern aus Rothenburg ob der Tauber und wie nachgewiesen werden soll, ehemals der Choraltar der hiesigen Franziskanerkirche war.[39] Der Chronist Schäffer sah 1729 dort noch ein großes Retabel stehen.[40] Die 1805 beabsichtigte Nutzung des Chores als städtisches Salzlager veranlaßte zuvor Rothenburger Bürger,[41] die erhaltenswerten Kunstschätze zu bergen, ohne jedoch den Rentamtmann davon

36 Die aus sehr flachen Brettern geschnitzten Rankenschleier entwickeln ihre Form aus Ästen, die von langgezogenen Ranken umwickelt werden und in den Ecken jeweils in einer Blüte enden. Eine ist oft von vorne, die zweite von ihrer Rückseite gezeigt.

37 Der Gerolzhofener Altar ist seit 1890 im Besitz des Bayer. Nationalmuseums München. Inv. Nr. MA 1963.

38 Hartmut Krohm, Teile eines Altares m. Darstellungen a. d. Leidensgesch. Christi, vermutl. aus Rothenburg o. T., in: Tilman Riemenschneider – Frühe Werke –, Ausst. Katalog Würzburg, Berlin 1981, S. 24–28.

39 Hartmut Krohm, Tilman Riemenschneider – Frühe Werke, Rückblick auf das Forschungsprojekt der Skulpturengalerie und die Ausstellung in Würzburg, in: Jahrb. Preußischer Kulturbesitz, Bd. 18, 1981, S. 46–47.

40 Rothenburg, Stadtarchiv, B 669, Johann Ludwig Schäffer, Compendium Chronici Rothenburgensis super Tubarim. ... 1729 ff., S. 411 ff.

41 Anton Ress, Stadt Rothenburg o. d. T., Kirchliche Bauten (= Die Kunstdenkmäler von Bayern, Mittelfranken VIII), München 1959, S. 238. Hartmut Krohm, Die Rothenburger Passion, Im Reichsstadtmuseum Rothenburg o. d. Tauber, o. O., S. 12 und S. 14.

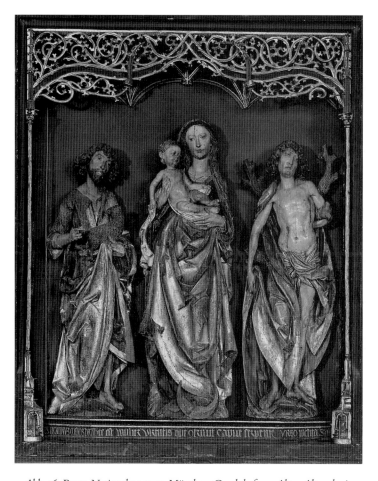

Abb. 16 Bayer. Nationalmuseum, München, Gerolzhofener Altar, Altarschrein

in Kenntnis zu setzen. Sieben Jahre später offenbarte Konrektor Schmidt dem Fürsten Krafft Ernst Ludwig von Öttingen-Wallerstein den Verbleib der Kunstwerke und bot ihm diese für seine Sammlungen an.[42] Darunter befanden sich die Reliefs und die beiden Gruppen aus dem ehemaligen Schrein. Den Kruzifixus überließ Schmidt seinem Neffen, der 1821 als Pfarrer von Heroldsberg das Werk in die dortige Kirche stiftete.[43]

42 Schreiben des Konrektor Schmidt, dat. den 22. September 1812, Harburg, Museumsakten, I. Periode, 1. Abtlg., Fach H, Fasc. 4, S. 2.

43 Christoph Gottlieb Schmidt, von 1813 bis 1833 Pfarrer zu Heroldsberg, Pfarrarchiv Heroldsberg, Kirchenstifts-Rechnungen 1821/22, Reg. Fach XVI, Bauakten betr. Kirchen und Orgelbau; Kirchenstiftungs-Rechnungen 1824/25 mit Liste des Kircheninventars. Den klärenden Hinweis auf die verwandtschaftlichen Beziehungen zwischen dem Konrektor und dem Heroldsberger Pfarrer verdanken wir Ekkehard Tittmann, Rothenburg.

Nachdem die Herkunft der sogenannten Rothenburger Passion ebenfalls aus der Franziskanerkirche als gesichert gelten darf, die erst im Jahr 1825 zur Restaurierung durch Pereira aus dem Gotteshaus entfernt wurde,[44] blieb zu fragen, welche zwölf Gemälde wohl gemeint waren, die vor 1817 bereits, weil sie für den protestantischen Kult entbehrlich, beseitigt worden sind.[45] Hierbei kann es sich nur um die Flügel des Hauptaltares gehandelt haben, der bei geschlossenem Zustand acht Tafeln gezeigt und bei abermaligem Wenden weitere vier Szenen abgebildet haben dürfte. Blieben bislang Zweifel an der Lokalisierung des aufgelösten Kreuzaltares in der Franziskanerkirche bestehen, weil die Altarstelle ein Marienpatrozinium besaß,[46] so ist nun nicht auszuschließen, ein Gemäldezyklus mit Geschehnissen aus dem Leben der Muttergottes wäre auf dem geschlossenen Altar dargestellt gewesen, dessen Themen den Anstoß für die Entfernung aus der von der evangelischen Gemeinde genutzten Kirche veranlaßte.

Ein vielleicht wichtiger Hinweis ganz anderer Art für den ehemaligen Standort des Retabels stellt die Übereinstimmung der aus den Reliefs zu ermittelnden Schreinbreite dar, die mit der Breite der östlichen Wand des Chorabschlusses identisch ist.[47] Die Berücksichtigung lokaler Proportionsverhältnisse auf die Dimension der Ausstattung kann auch an anderen Beispielen belegt werden.[48] Zudem wurde schon immer auf die 1956 wiederentdeckten Eisenhalterungen im Mauerwerk hingewiesen, die auf einen sehr breiten, aber

44 Kristine Scherer, Martin Schwarz, Ein Rothenburger Maler des ausgehenden 15. Jahrhunderts, Inaugural-Diss., Heidelberg 1989, S. 152.

45 Anton Ress, wie Anm. 41, S. 239.

46 Der sog. Bordesholmer Altar des Hans Brüggemann, heute im Schleswiger Dom, zeigt bei geöffneten Flügeln in vielen Szenen das Leiden Christi, so daß das Werk allgemein als Passionsaltar angesprochen wird. Dabei muß der über der Kreuzigung, aber noch im Schreinkasten befindlichen Madonna die notwendige Beachtung geschenkt werden. Die Kirche des ehem. Augustiner-Chorherrenstifts in Bordesholm war, wie auch die Kirche des Rothenburger Franziskanerklosters, der heiligen Maria geweiht. Es ist also keinesfalls stets zu erwarten, die Darstellung der Feiertagsseite müsse auf das Patrozinium Bezug nehmen. Am Bordesholmer Retabel scheint die Frage berechtigt, ob nicht auf den Flügelaußenseiten ehemals Gemälde geplant waren, da man inzwischen von einem zweiten schwenkbaren Flügelpaar ausgehen muß, was die Absicht einer künstlerischen Ausgestaltung der Werktagsseite nahelegt. So könnte man auch hier einen Marienzyklus vorgesehen haben.

47 Die Breite der Ostwand beträgt 284,4 cm. Die Maße des ehem. Altarschreins errechnen sich aus der Breite der Reliefs von je 132 cm, zuzüglich der vier Rahmenbreiten, deren Tiefe stärker dimensioniert sein müßte, als es bei Gemälden erforderlich wäre. Der Kasten kann demnach 2,84 m breit gewesen sein.

48 Auch die Breite des Schreins des Herlin-Altares in der Rothenburger St. Jakobskirche ist an den Abmessungen der Ostwand orientiert. Vgl. dazu Hartmut Krohm und Eike Oellermann, wie Anm. 29, S. 81–83.

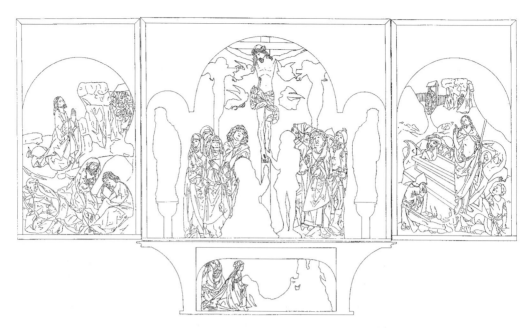

Abb. 17 Ehem. Choraltar der Franziskanerkirche Rothenburg.
Schematische Darstellung eines Rekonstruktionsversuches

auch hohen Altar schließen ließen.[49] Die unter der Leitung des Frater Martinus Schwarz im Kloster tätige Malerwerkstatt wird, dafür sprechen die anderen Erzeugnisse ihrer Produktion, vorrangig für die künstlerische Ausgestaltung ihrer eigenen Kirche gesorgt haben.

Überträgt man die Ergebnisse der Rekonstruktion des Detwanger Altares auf die ehemalige Form des Kreuzaltares der Franziskanerkirche, dann verlieren sich die Schwierigkeiten, die Leere des Schreins zwischen den trauernden Frauen und den Kriegsknechten auszufüllen.[50] In diesem Fall müßte man sich ebenfalls die Figuren dicht an das Kreuz herangerückt vorstellen, die darüber hinaus wie in Detwang, um jeweils ein Bildwerk mit der Darstellung der Maria Magdalena und eines stehenden Mannes, vielleicht des Hauptmannes, bereichert waren. Entsprechende werktechnische Merkmale lassen sich hier ebenfalls an den Sockelpartien dokumentieren (Abb. 17).

Die Abbildung der Szene der Kreuzigung Christi in der Schreinmitte sah zudem mit den beiden am Kreuz hängenden Schächern, die über die Gruppen hinausragten, eine geschlossenere, einem Gemälde verwandte Komposition vor, die in der rekonstruierten Dichte einem Relief nahestehend, noch deutlicher als bisher angenommen, den Entwurf

49 Fränkischer Anzeiger, 1957, 6.8. (Nr. 183).
50 Ein erster Rekonstruktionsversuch ist 1981 während der Ausstellung Tilman Riemenschneider, Frühe Werke, Würzburg, Mainfränkisches Museum vorgestellt worden. Katalog, S. 23.

durch den Maler verrät, des Guardians des Klosters Frater Martinus Schwarz.[51] Er muß beabsichtigt haben, eine möglichst getreue, bildliche Wiedergabe des Geschehens auf dem Berge Golgatha, den Mitteilungen der Evangelien folgend, darzustellen, wobei die emotionalen, sinnlichen Empfindungen des Betrachters durch eine reiche, farbige Fassung bewußt angesprochen werden sollten. Nun zeigt sich, daß nur bei oberflächlichem Vergleich der Detwanger Altar und der ehemalige Choraltar der Franziskanerkirche einander ähnlich waren, da Riemenschneider bei der etwa zwei Jahrzehnte jüngeren Wiederholung die Akzente der thematischen Vorgabe neu bestimmt, indem er den erzählenden Charakter vermeidet und zu einer kontemplativeren Aufnahme hinführen möchte. Folglich ist der Verzicht auf die farbige Interpretation der Oberflächen kein stilistisches Kriterium einer individuellen künstlerischen Auffassung, sondern ein bewußt eingesetztes Ausdrucksmittel, das Anliegen der theologischen Vermittlung zu unterstreichen. Die Sensibilität Riemenschneiders, darauf zu achten, welchen Aufgaben seine Werke dienen sollten, unterscheidet gewiß seine Leistungen von vielen Erzeugnissen seiner Zeitgenossen, die manchmal gleich kunstvoll ausgeführt doch austauschbar geblieben sind.

Kann vielleicht die Zuschreibung des als ehem. »Wiblinger Altar« bezeichneten Retabels nun als ehemaliger »Choraltar der Rothenburger Franziskanerkirche« Zustimmung finden, gestaltet sich die Frage, wo der Detwanger Altar bis 1653 erstmals aufgestellt war viel schwieriger, da beide Kirchen, die dafür in Aussicht genommen werden könnten, wie bislang geglaubt, die Michaelskapelle bei der St. Jakobskirche oder wie neuerdings vorgeschlagen, die Kirche des Dominikanerinnenklosters,[52] längst niedergelegt sind, und die Überprüfung der möglichen Situation versagt bleibt. Die Meinung, der man sich anschließen wird, hängt natürlich davon ab, welchen Argumenten mehr an Gewicht zufällt.

Wie es schien, ließen sich einige technologische Befunde am Detwanger Altar mit den, wenn auch nur geringen Kenntnissen über die architektonischen Verhältnisse der Michaelskapelle in Einklang bringen. Jedoch ist das Kunstgut hier im Jahr 1555 schon zum Zweck der Nutzung des Raumes als Bibliothek entfernt worden,[53] eine Einlagerung des Retabels über 100 Jahre hinweg, bis zu seiner Wiederverwendung, daher vorausgesetzt werden müßte. In der Mitte des 16. Jahrhunderts wurde der Friedhof vor der Stadtmauer

51 Tilman Riemenschneider, wie Anm. 31, S. 38.
52 Ewald M. Vetter, Zur Herkunft von Riemenschneiders Detwanger Retabel und zur Ausstattung der Dominikanerinnenkirche in Rothenburg, in: Würzburger Diözesan-Geschichtsblätter, 56. Bd., Würzburg 1994, S. 83–110.
53 Günter Heischmann, Die Bibliotheken der Freien Reichsstadt Rothenburg o. T., Teil 1, Würzburg 1972, S. 141.

neu angelegt und darin eine Kirche gebaut,[54] was den Schluß nahelegen könnte, man habe sich des Kreuzaltares der Michaelskapelle erinnert und einer neuen Verwendung zugeführt, und nun in dieses Gotteshaus übertragen. Gegen Ende des Dreißigjährigen Krieges verwüsteten durchziehende Truppen das Kircheninnere.[55] Sofort danach erfolgte der Wiederaufbau und eine dem neuen Stil angepaßte Renovierung. Den Altar ersetzte man in diesem Zusammenhang durch eine Kanzel, welche die Jahreszahl 1650 trägt.[56] In der Zeit zwischen dem Neubau und der Beschädigung der Friedhofskirche gab es demnach schon ein Retabel, über dessen weiteren Verbleib nichts bekannt ist. Die Daten, mit denen die Zerlegung des Kreuzaltares in der Michaelskapelle und die Aufrichtung eines in Rothenburg nicht mehr verwendbaren Retabels in der Detwanger Kirche belegt sind, liegen dicht neben den Ereignissen um Neubau und Wiederherstellung der Friedhofskirche. Diese Tatsache sollte beim Aufspüren des Schicksals des Altares, dessen dezimierter Zustand nicht allein durch die Transferierung in den dafür zu kleinen Chor der Detwanger Kirche verursacht sein müßte, nicht ohne Erwähnung bleiben.

Nach Abschluß einer Restaurierung wird oftmals das Ergebnis mit dem Kommentar versehen, nun erscheine das Kunstwerk in einem neuen Licht. Im Fall des Detwanger Altares tragen vielleicht die mannigfaltigen Erkenntnisse zuerst zu dieser Bewertung bei, die während der notwendigen Maßnahmen zur zukünftigen Erhaltung des Werkes gesammelt wurden und nun auffordern, den Schnitzaltar Riemenschneiders neu zu betrachten.

54 Hans Wirsching, Vom Rothenburger Friedhof, Die Linde, Beilage zum fränkischen Anzeiger, Nr. 5, Rothenburg ob d. Tauber, Mai 1939, 29. Jahrg., S. 33–37. Einweihung der Gottesackerkirche erst 1562, am 16. 7.

55 Außerdem wurde die Friedhofskapelle nach der »Continuatio« der Rösch'schen Chronik (RSTA 26 b, fol. 123r) 1645 »als Turenne die Stadt belagret ... an Stühlen und Bälken biß aufs blosse dach ausgeweidet u. verwüstet ... u. verbran(n)t«.

56 Anton Ress, wie Anm. 41, S. 332.

GESCHICHTE, IKONOGRAPHIE UND DEUTUNG DES RETABELS

EWALD M. VETTER

Von den vier Retabeln für Rothenburg, die im ersten Jahrzehnt des 16. Jahrhunderts in Riemenschneiders Werkstatt entstanden, sind drei urkundlich faßbar: Der Heilig Blut-Altar in St. Jakob, 1502–1505, der Annenaltar für die Marienkapelle am Milchmarkt, 1505/6, und der Allerheiligenaltar für die Dominikanerinnenkirche, 1507/8–1509/10; das vierte, den durch schriftliche Überlieferung nicht bezeugten Hochaltar der Pfarrkirche in Detwang hat A. Merz 1873 als »das beste Werk dieser Art in Rothenburg« bezeichnet.[1] Trotz seiner nachträglichen Bemerkung, von Hefner-Alteneck halte ihn für ein Werk des Künstlers,[2] wurde er diesem aber erst später zuerkannt,[3] da man den Heilig Blut- und den Creglinger Altar damals noch, auf Grund ihrer zu frühen Datierung, nicht mit ihm, sondern seinem »Lehrmeister« in Verbindung brachte.[4] Zudem war man der Meinung, er habe vor allem in Stein gearbeitet.[5] Die seit seiner Wiederentdeckung im 19. Jahrhundert verbreitete Vorstellung schien sich durch die Bischofsgräber im Würzburger Dom, den Figurenzyklus der Marienkapelle und das Grabmal Kaiser Heinrichs II. und Kunigundes

1 A. Merz, Rothenburg o. T. in alter und neuer Zeit, Ansbach 1873, S. 112.

2 A. Merz (Anm. 1), S. 170 (mit Hinweis auf S. 112). In der 2. vermehrten Auflage von 1881, S. 189, wird das Urteil relativiert: »mit so kunstvollen Holzschnitzereien, daß es als ein überaus treffliches, dem Besten dieser Art in R. gleichstehendes Werk erscheint«.

3 Anton Weber, Leben und Werk des Bildhauers Dill Riemenschneider. Programm der Königlichen Studien-Anstalt Würzburg für das Studienjahr 1883/84, Würzburg 1884, S. 27.

4 Wilhelm Bode, Geschichte der deutschen Plastik, Berlin 1887, S. 162 f. Bode nennt als Entstehungszeit des Heilig Blut-Altars 1474.

5 An der von G. Friedrich Waagen, Kunstwerke und Künstler in Deutschland, Kunstwerke und Künstler im Erzgebirge und in Franken, Leipzig 1843, S. 322, im Zusammenhang mit einer irrtümlich auf den Heilig Blut-Altar bezogenen Stiftung genannten Jahreszahl 1478 wurde bis zum Auffinden der Notizen im Hauptbuch der Jakobspflege festgehalten, obwohl Waagen selbst angemerkt hatte, daß »die höchst scharfen und knitterichen Brüche... im Allgemeinen erst zu Anfang des 16. Jahrhunderts vorkommen«. Die Jahreszahl 1487 glaubte Bunz im Fuß der Creglinger Marienfigur entdeckt zu haben. Bunz, Über den Marienaltar in der Hergottskirche bei Creglingen, in: Anzeiger für Kunde der deutschen Vorzeit, NF 9, 1862, Sp. 239–240. s. dazu: Eduard Tönnies, Leben und Werke des Würzburger Bildschnitzers Tilmann Riemenschneider 1468–1531 (= Studien zur deutschen Kunstgeschichte 22), Strassburg 1900, S. 136 f.

in Bamberg zu bestätigen.[6] Schon bei der ersten Erwähnung des Namens, 1824, bezeichnete Karl Gottfried Scharold im Zusammenhang mit der Würdigung der künstlerischen Tätigkeit in Würzburg während des Mittelalters »Thielmann Riemenschneider« als »den weltberühmten Bildhauer«.[7] 1884 hat dann A. Weber, wie die Rezension von Schaefer anmerkt, den Nachweis erbracht, daß der »Bildhauer Dill Riemenschneider« »mit Vorliebe des Materials des Holzes sich bediente«.[8]

Während zunächst der Standort des Retabels in Detwang ohne Bedenken akzeptiert wurde, schloß H. Weigel 1921 die Möglichkeit nicht aus, daß der »Kreuz Christi-Altar« ursprünglich in der Michaelskapelle, dem Karner bei der Pfarrkirche St. Jakob in Rothenburg aufgestellt war, in dessen Obergeschoß ein »altare sanctae crucis« von 1479 an bezeugt ist.[9] Da die Kapelle durch die Verlegung des Friedhofs 1520 ihre Bedeutung verlor und nach Einführung der Reformation das Benefizium nicht mehr weiterbestand,[10] wurde sie mehr und mehr als Bibliothek benutzt;[11] ab 1602 fanden darin die jährlichen Probepredigten der Kandidaten der Theologie statt.[12] Der 1925 in den Rechnungen der Detwanger Heiligenpfleger entdeckte Vermerk über Ausgaben für den Abbruch eines Altars, das Hinabtragen und für sein Aufrichten in der Detwanger Kirche 1653 belegt die

6 Franz Kugler, Handbuch der Kunstgeschichte, bearbeitet von Wilhelm Lübke, II, Stuttgart 1861⁴, S. 414. G. F. Waagen (Anm. 5), S. 82 f.

7 Karl Gottfried Scharold, Dr. Martin Luthers Reformation in nächster Beziehung auf das damalige Bisthum Würzburg I, Würzburg 1824, S. 20. Nach G. Mälzer, Tilman Riemenschneider im Spiegel der Literatur, 1981, S. 7, wäre die erste schriftliche Erwähnung Riemenschneiders 12 Jahre nach Auffindung seines Grabsteins, d. h. 1833, als Fußnote in einem Zeitschriftenaufsatz erfolgt. Es handelt sich um die Anmerkung der Redaktion zu der von Eugen Schön, Historische Nachrichten über Volkach, in: Archiv des hist. Vereins für den Untermainkreis 2, H. 1, 1833, S. 87, zitierten Quelle über die Verakkordierung des Rosenkranzes 1521.

8 G. Schaefer, Besprechung von A. Weber (Anm. 3), in: Zeitschrift f. bild. Kunst 20, 1885, S. 213.

9 Helmut Weigel, Die Deutschordenskomturei Rothenburg o. Tauber im Mittelalter (= Quellen und Forschungen zur bayerischen Kirchengeschichte VI), Leipzig/Erlangen 1921, S. 53.

10 Anton Ress, Stadt Rothenburg o. T., Kirchliche Bauten (= Die Kunstdenkmäler von Bayern, Mittelfranken VIII), München 1959, S. 328. Für die Jahreszahl 1533 verweist Karl Borchardt, Die geistlichen Institutionen in der Reichsstadt Rothenburg ob der Tauber und den zugehörigen Landgebieten von den Anfängen bis zur Reformationszeit (= Veröffentlichungen der Gesellschaft für Fränkische Geschichte IX, Bd. 37) II, S. 1235 Anm. 10, auf L. Schnurrer, Die Rothenburger Friedhöfe, in: Die Linde 55, 1973, S. 65 f.

11 Günter Heischmann, Die Bibliothek der Freien Reichsstadt Rothenburg o. T., Teil 1, Würzburg 1972, S. 17. Erstmals 1556 mit Sicherheit als Standort der Bibliothek nachzuweisen.

12 Beschreibung der Kirchen und Kapellen, welche zu Rothenburg a. T. in verschiedenen Zeiten abgebrochen wurden. Von k. Subrector Herrn Merz, in: Sechsunddreißigster Jahresbericht des hist. Vereins von Mittelfranken, 1868, Beilage IV, S. 72 Nr. 5.

Provenienz des Retabels aus Rothenburg,[13] und die Erwähnung: »3 fl. dem schreiner vom altar zu machen geben« korrespondiert mit einer am heutigen Zustand des Schreins wahrnehmbaren Umarbeitung: seine Breite wurde um ein Fünftel verringert und das Gesprenge des niedrigen Raumes wegen beseitigt.[14] Seit Justus Bier in Verbindung mit den aufgezeigten Veränderungen die Wahrscheinlichkeit einer Überführung aus der Michaelskapelle betont hat,[15] wurde diese mit sich steigernder Gewißheit – bisweilen ohne jede Einschränkung – als Herkunftsort genannt.[16] Eine Bestätigung erhielten jedoch die schon zuvor möglichen Gegenargumente durch die 1972 veröffentlichte Urkunde über den Abbruch des Altars »uff der liberey«, für den man am 3. August 1555 »Hanßen Kliebern und Consorten 6 lb 27 dn« bezahlte.[17] Wenn das Detwanger Retabel 1653 abgebrochen wurde, kann es nicht mit dem des Heilig Kreuz-Altars identisch gewesen sein. Gleichwohl hat die Literatur weiterhin die Herkunft aus der Michaelskapelle behauptet.[18] Auf die Wiedergabe der Kreuzigung im Detwanger Schrein läßt sich von den Altarpatrozinien anderer Rothenburger Kirchen am ehesten der Titulus des dem Corpus Christi geweihten Altars in der Dominikanerinnenkirche beziehen. Die Priorin Katharina von Seinsheim (1339/61) hatte ihn, wie »der Capplan Gultbuch« von 1404 vermerkt, zusammen mit seiner »cappelen... gebawt vnd gestifft«.[19] Daß mit Altar und Chörlein außerdem

13 Paul Schattenmann, Zur Geschichte des Riemenschneideraltars in der Kirche zu Detwang, in: Die Linde (= Beilage zum fränkischen Anzeiger) XVI, 1925, S. 33.

14 Laut J. Bier (Anm. 15), S. 87, wurde die Breite um ein Drittel verringert.

15 Justus Bier, Tilmann Riemenschneider. Die reifen Werke (= Kunst in Franken, herausgeg. von R. Sedlmaier), Augsburg 1930, S. 87.

16 Kurt Gerstenberg, Riemenschneiders Kreuzaltar in Dettwang, in: Zeitschrift f. Kunstgeschichte 7, 1938, S. 205, vermutet, daß der Altar beim Abbruch der Kapelle entfernt wurde. Diesen verlegt er in seiner Publikation über Tilman Riemenschneider, 3. Aufl. München (1950), S. 160, in die Zeit »bald nach dem 30jährigen Krieg. Damals ging vermutlich das zierliche Gehäuse, der lichtreiche und die Figuren schön rhythmisierende Kapellenschrein, verloren«. Auch Hermann G. Flesche, Tilman Riemenschneider, Dresden (1962), S. 18, behauptet, das Retabel sei »einst für die Michaelskapelle in Rothenburg o. T. geschaffen« worden.

17 G. Heischmann (Anm. 11), S. 47. RSTA R 365, fol. 197v. Da Hans Klieber, wie aus weiteren Eintragungen hervorgeht, Steinmetz war, bezieht sich der Vermerk vermutlich auf die Altarmensa. Das Retabel scheint schon zu einem früheren Zeitpunkt entfernt worden zu sein, zumal sich in den anschließenden Eintragungen keine Erwähnung seines Abtransports findet.

18 Hanswernfried Muth, Tilman Riemenschneider und sein Werk, o. O. o. J. (Würzburg 1982), 3. auf den neuesten Stand gebrachte Auflage, S. 117.

19 STAN RAR 512, fol. 4r. Auch die Spitalkirche besaß einen 1340 geweihten »Fronleichnamsaltar«. A. Ress (Anm. 10), S. 394. Über ihre Einrichtung fehlen nähere Angaben. Sie wurde jedoch wohl bereits 1544 entfernt, so daß das Detwanger Retabel nicht aus ihr kommen kann. S. dazu die Mitteilung des Thomas Venatorius vom 21. Mai 1544 an Wenzeslaus Linck: »Heute ist die Kirche oder der Tempel zum

die Vorstellung »des heilige(n) plutz« verbunden wurde,[20] erklärt sich aus dem zugehörigen Heiltum: ein »groß gülden crewcz, do das heylig Blutt Inn ist«.[21] Die Assoziation an die Heilig Blut-Verehrung in St. Jakob läßt sich wohl auch aus dem Aufstellungsort erschließen; er dürfte sich im Westen – unter der Nonnenempore – befunden haben. Einen Hinweis darauf gibt der Wunsch des von 1502–16 als Pfründeninhaber amtierenden Kaplans Konrad Gans nach einer Wölbung der Kapelle,[22] die demnach von dem flachgedeckten Kirchenschiff abgegrenzt war. K. Scherer hat dagegen den Altar in dem gleichzeitig mit dem Bau der Kirche im 13. Jahrhundert errichteten südlichen Seitenschiff lokalisiert.[23] Hier befand sich jedoch das in den Urkunden mehrfach erwähnte Veitschörlein, das sie fälschlicherweise mit der Sakristei in Verbindung bringt.[24] Auf der Schäfferschen Zeichnung von 1738 ist das 1522 ausgeführte, in späterer Zeit nach Westen versetzte »Veitsthörlein« neben dem Eingang zur Kirche zu sehen.[25] Die den Chroniken zu entnehmende Abfolge der Altäre, die im Süden beginnt und über die im Osten aufgestellten zum Corporis Christi-Altar im Westen führt,[26] scheint ebenso auf die angenommene Position zu verweisen, wie die mit ihm beginnende Vorschrift über die am Liebfrauenaltar wochenweise zu lesenden Seelenmessen durch die amtierenden Kapläne.[27] Auch in anderen Klosterkirchen waren unter der Nonnenempore Kapellen eingerichtet, beispielsweise die vom Kreuzgang aus zugängliche Annenkapelle in Altenberg.[28]

Die frühen Erwähnungen begnügen sich mit der Benennung der an dem Retabel wiedergegebenen Themen, ohne auf die Gestaltung einzugehen: »Christus am Kreuz, rechts die Männer, links die Frauen, die Flügel mit der Oelbergscene und der Auferstehung sind von einer Wahrheit der Darstellung, welche überzeugend wirkt«.[29] Selbst in der ausführ-

Hl. Geist völlig von allem papistischen Greuel gesäubert, dem Wort Gottes und den Sakramenten ist Raum und freier Gebrauch geschaffen«. Zitiert nach Paul Schattenmann, Die Einführung der Reformation in der ehemaligen Reichsstadt Rothenburg ob der Tauber (1520–1580), München 1928, S. 95.

20 STAN RAR 512, fol. 4r.

21 STAN RAR 914, fol. 26r.

22 STAN RAR 516, fol. 240v, s. Anm. 175.

23 Kristine Scherer, Martin Schwarz. Ein Maler in Rothenburg o. T. um 1500 (= Beiträge zur Wissenschaft 47), München (1992) (Heidelberger Univ. Diss. 1989), S. 78 Anm. 392.

24 K. Scherer (Anm. 23), S. 78 Anm. 392, s. Anm. 175.

25 STAN RAR 914, fol. 69r, Abb. A. Ress (Anm. 10), S. 459.

26 Gottfried Rösch, Chronica von der H. R. Reichs Statt Rothenburg auf der Tauber, 1619; Rothenburg, Stadtarchiv Nr. 26, fol. 98r.

27 K. Borchardt (Anm. 10) I, S. 187.

28 Petra Zimmer, Die Funktion und Ausstattung des Altars auf der Nonnenempore. Beispiele zum Bildgebrauch in Frauenklöstern aus dem 13. bis 16. Jahrhundert, Diss. phil. Köln 1990, S. 136.

29 A. Merz (Anm. 2), S. 189.

lichen Beschreibung von Tönnies wird das Vorhandene mit dem ursprünglichen Zustand gleichgesetzt.[30] Daran hat erst Hubert Schrade in seiner Monographie über den Künstler 1927 Zweifel geäußert,[31] die sich dann in Biers detaillierten Beobachtungen konkretisierten.[32] Die Veränderung der Schreinbreite beeinträchtigte nicht nur das Verhältnis zwischen den um das Kreuz Gescharten und den Reliefs auf den Flügeln, die gegenüber der Mitte dominieren, sie machte auch eine Reduzierung des Figurenbestandes erforderlich: Aussparungen am Sockel und an den unteren Gewandpartien der trauernden Frauen deuteten auf eine nicht mehr erhaltene kniende Magdalena hin, deren Position den Schluß zuließ, daß der ursprüngliche Abstand der Gruppe vom Kreuz nicht verändert wurde. Deshalb mußte die größere Breite des Schreins an den Rändern ausgeglichen gewesen sein, in Analogie zum Wettringer Kreuzaltar eines Riemenschneiderschülers von 1515 durch zwei die Szene in einem eigenen Kompartiment rahmende Heiligengestalten.[33] Verloren sind nach Bier auch eine Beweinung Christi in der ehemals offenen Predella und eine weitere Figur in der Mitte über dem Schrein, möglicherweise – wegen der vermuteten Herkunft aus der Michaelskapelle – der Erzengel Michael.[34] Auf der beigefügten Rekonstruktionszeichnung dient die weitergeführte Sockelbank unter den Kreuzigungsgruppen als Standfläche für die beiden Heiligen, die dadurch etwas größer in Erscheinung treten als die Mittelfiguren auf den Erdschollen (Abb. 1). Links kniet tief gebeugt Magdalena, den Fuß des Kreuzes umfassend. Unklar bleibt, wie das zu ergänzende Ende des abgeschnittenen Lendentuchs neben dem Kopf des Emporblickenden angebracht gewesen sein kann, ohne ihn zu beeinträchtigen.

Im Unterschied zu Bier hat Kurt Gerstenberg als ursprünglichen Schrein einen Kapellenschrein angenommen, mit einem in der Mitte zurückweichenden Chörlein, und den dadurch entstehenden Raumeinheiten das Kreuz mit Magdalena und die beiden Gruppen zugeordnet (Abb. 2). Grundlage für diese Vorstellung waren das hinter dem Kielbogen erhaltene Netzgewölbe und die ikonographische Tradition vor allem niederländischer Kreuzaltäre im späten Mittelalter.[35] Durch die größere Distanz der Gruppen zum Kreuz,

30 E. Tönnies (Anm. 5), S. 161 ff.

31 Hubert Schrade, Tilmann Riemenschneider, Heidelberg 1927 (Anmerkungen und Tafeln), S. 38 Anm. 294. Schrade argumentiert jedoch, wie J. Bier (Anm. 15), S. 87 Anm. 1, bemerkt hat, auf Grund der für eine Aufnahme veränderten Aufstellung der Figurengruppe im Schrein.

32 J. Bier (Anm. 15), S. 88 ff.

33 J. Bier (Anm. 15), S. 90.

34 J. Bier (Anm. 15), S. 92.

35 K. Gerstenberg, 1938 (Anm. 16), S. 205 ff. Nach Gerstenberg ergibt sich bei Biers Rekonstruktion »ein eigentümlicher hinkender Rhythmus, der ohne Analogie bei Riemenschneider ist«. Außerdem wendet

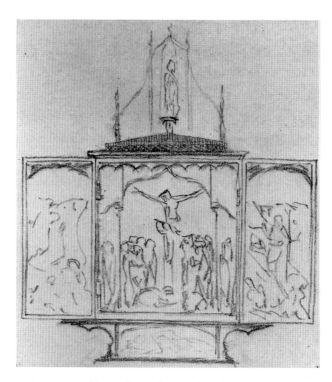

Abb. 1 Rekonstruktion nach J. Bier, 1928

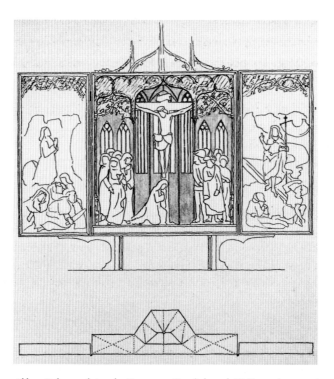

Abb. 2 Rekonstruktion des Detwanger Retabels nach K. Gerstenberg, 1938

die als »ehrfurchtsvoller Abstand eine ungleich vertieftere Wirkung« zur Folge habe,[36] ist zwar das problematische Zusammentreffen von Lendentuch und Kopf vermieden, aber die einzelnen Teile bieten sich in einer Isoliertheit dar, die nur durch den Rhythmus der Fenster und die betonten Ecken des Chörleins gemildert wird. Es entsteht der Eindruck der Überhöhung des fragmentarischen Zustands in einem symbolisch bedeutsamen Arrangement entsprechend der Erklärung: »Für das in Sinnbildern denkende späte Mittelalter bekommt die Dettwanger Kreuzigung erst durch den einen Kirchenraum andeutenden Schrein Inhalt und Klang«.[37] »Inhalt und Klang« veranlaßten wohl auch spätere Autoren zur Annahme eines Kapellenschreins, obwohl A. Ress darauf hingewiesen hatte, daß sie durch den Wettringer Kreuzaltar in manchen Punkten in Frage gestellt werde.[38] Hanswernfried Muth interpretiert, Gerstenberg folgend, den Kirchenraum als Paradies, dessen verschlossenes Tor durch Christi Tod den Menschen wieder geöffnet wurde.[39] Bei Krohm findet sich die Überlegung, ob die möglicherweise schräg anzuordnenden Gruppen in Detwang nicht vor schräggeführten Seitenwänden des Schreins standen, die in ihrer Gliederung einen kapellenartigen Raumeindruck vermittelt hätten.[40] Gegen eine 1950 von Gerstenberg vorgelegte Modifizierung des Kapellenschreins, bei der zwei kniende Figuren, vielleicht die beiden klagenden Frauen im Württembergischen Landesmuseum Stuttgart,[41] die Stelle Magdalenas einnehmen,[42] als Pendant zu zwei weiteren Figuren auf der anderen Seite des Kreuzes, sprechen schon die sich dadurch ergebenden Maße.[43] Ein Versuch, vom Anschaulichen ausgehend, sich das Verlorene zu vergegenwärtigen und so eine Vorstellung von der ursprünglichen Konzeption zu gewinnen (Abb. 3), mußte

er sich aus »ikonographischen Gründen« gegen die Trennung von Kreuzigungsszene und Flügel durch die Einfügung von Einzelfiguren.

36 K. Gerstenberg, 1938 (Anm. 16), S. 215.

37 K. Gerstenberg, 1938 (Anm. 16), S. 215.

38 A. Ress (Anm. 10), S. 310.

39 H. Muth (Anm. 18), S. 117.

40 Hartmut Krohm, Teile eines Altars mit Darstellungen aus der Leidensgeschichte Christi, vermutlich aus Rothenburg o. T. (der sog. Wiblinger Altar), in: Tilman Riemenschneider – Frühe Werke, Ausstellung im Mainfränkischen Museum Würzburg vom 5. September – 1. November 1981, Regensburg (1981), S. 27. Die schräggestellten Wände als Voraussetzung eines »stummen Dialogs der Gruppen« sind noch 1992 in: Hanswernfried Muth, St. Peter und Paul in Detwang (Schnellführer Nr. 1942), München und Zürich, S. 9, zu finden.

41 J. Bier (Anm. 15), S. 113.

42 K. Gerstenberg, 1950 (Anm. 16), S. 162.

43 Da die Gruppe in Stuttgart 45 cm breit ist, ergibt sich mit den gegenüber anzunehmenden Figuren eine Gesamtbreite von 246 cm. Die Breite des heute 161 cm messenden Schreins betrug ursprünglich nur 205 cm.

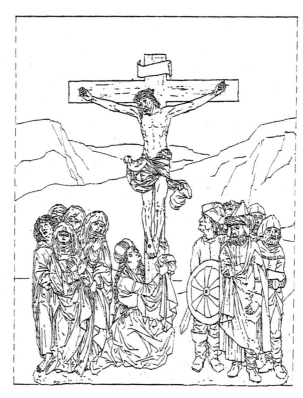

Abb. 3 Mittelteil des Detwanger Retabels nach E. Vetter, 1980

zunächst auf die Gestalt der Magdalena gerichtet sein.[44] Wie die Aussparungen bezeugen, kam ihr eine vermittelnde Rolle zu, indem sie, von der Gruppe sich lösend, deren verharrende Trauer auf den Gekreuzigten ausrichtet und zugleich durch ihre aufrechte oder nur leicht nach vorn gebeugte Haltung zur Verfestigung des Gefüges beiträgt. Daß sie den Stamm des Kreuzes umfassend gedacht ist, sollte den – wegen des ausschwingenden Lendentuchs – gleichfalls etwas größer angenommenen Abstand der kriegerischen Gruppe mindern. Als Anhaltspunkt diente der Stich eines Schongauerschülers, des Monogrammisten AG, und ein damit zusammenhängender Holzschnitt Wolgemuts in einem Würzburger Missale von 1493, auf dem die Frauen und Johannes – ähnlich wie in Detwang – in ihrem Schmerz mit Maria vereint sind (Abb. 4/5). Die Vermutung, daß auf der anderen Seite ebenfalls eine Figur fehle, kann sich auf die uneinheitliche Ausführung des Aufblickenden berufen, dessen Körper in seiner schematischen Wiedergabe mit dem ausdrucksstarken Kopf kontrastiert. Ein Davorstehender hätte ihn verdeckt, und die untere Partie mit der beengten Schrittstellung und das dritte sichtbare Bein wären durch ihre nur

44 Ewald M. Vetter – Alfred Walz, Die Rolle des Monogrammisten AG im Werk Riemenschneiders, in: Anzeiger des Germanischen Nationalmuseums 1980, S. 54.

Abb. 4 Monogrammist AG, Die Kreuzigung, Kupferstich, vor 1493 B 14
Abb. 5 M. Wolgemut, Die Kreuzigung, Holzschnitt nach AG. Würzburger Missale 1493

partielle Wahrnehmung im Hintergrund kaum in Erscheinung getreten. Die Überlegung, ob es der gläubige Hauptmann gewesen sein könnte, der gegenüber dem Pharisäer die Gottheit Christi bezeugt, wird durch das die Ausgewogenheit der Gruppe störende Nebeneinander zweier gleichwertiger Figuren unwahrscheinlich. Mit der Hinzufügung eines Schilds in Entsprechung zu dem Lanzenträger der Harburger Kreuzigungsgruppe, die als ein Frühwerk Riemenschneiders gilt,[45] ließe sich eine Aufwertung des Emporblickenden erreichen, ohne die besondere Akzentuierung der Mittelfigur zu beeinträchtigen. Die Annahme, daß eine Landschaft die flache Rückwand des Schreins bedeckt habe, verweist auf die in Betracht gezogene Orientierung an graphischen Vorlagen.

45 Justus Bier, Zur Frage der Jugendwerke spätgotischer Bildhauer, in: 14e Congrès international d'histoire de l'art 1936. Résumés des communications présentés en section. Actes du Congrès I, S. 58. K. Gerstenberg, 1950 (Anm. 16), S. 20 ff, Abb. 9 und 10. Seit 1994 im Bayerischen Nationalmuseum München.

Mit den Ergebnissen der jüngsten Restaurierung erhielten die Bemühungen um das ursprüngliche Aussehen des Retabels eine gesicherte Grundlage.[46] In wesentlichen Punkten, wie der Disposition des Schreins, der – wenn auch schmaler – der originale ist, und der zu ergänzenden Magdalena, wurden Biers Beobachtungen bestätigt. Darüber hinaus fand man an der rechten Seite des Pharisäers Einkerbungen für die Ergänzung durch eine weitere Figur. Die Beobachtung, daß die Sockelbank erst 1653 eingefügt wurde und der restliche Stamm des Kreuzes hinter ihr noch vorhanden ist, bedeutet eine ursprünglich tiefere Aufstellung der Gruppen und damit eine veränderte Zuordnung zu dem Gekreuzigten, dessen Lendentuchende nun frei ausschwingen kann: Es entspricht in seinem Verlauf dem Mützenüberschlag des Aufblickenden. Schon Bier hat die Funktion der Sockelbank im Zusammenhang mit dem Verhältnis zwischen den Figurengruppen und den »sie bedrängenden Reliefflächen« der Flügel erkannt, als er feststellte, daß sie »trotzdem« gegen diese »nicht recht aufkommen«.[47] Durch das erhöhte Bodenniveau suchte man 1653 die Szene von den Vorgängen links und rechts abzuheben und ihr im kompakteren Zusammenfügen von Christus und den Assistenzfiguren mehr Gewicht zu verleihen. Die optisch stärkere Einbindung des Gekreuzigten als Mittelpunkt der ihn umgebenden Gestalten hat sicher zu der Unmittelbarkeit der Wirkung auf den Betrachter beigetragen, unbeschadet des fragmentarischen Zustands. Im ursprünglichen Retabel wurde die Darstellung, wie Bier bereits vermutet hatte, von zwei Figuren gerahmt.[48] Ihre nachweisbare Anbringung auf Konsolen bekräftigt die Abgrenzung des Schreins gegen die Flügel, zugleich dient sie zu deren Verklammerung mit dem Mittelteil, da die von den Jüngern am Ölberg und der Sarkophagkante der Auferstehungsszene ausgehenden Schrägen in Richtung des Kreuzestitels sich auch auf die Größe beider Figuren beziehen. Eine nicht unwesentliche Bereicherung der Komposition stellen die vier trauernden Engel dar, durch die der seit Bier immer wieder betonte Eindruck der Raumleere über den Gruppen modifiziert wird.[49] Oberhalb der Querarme des Kreuzes waren wohl Sonne und Mond angebracht als Sinnbilder der Herrschergewalt Christi.[50]

An der Möglichkeit, dem Pharisäer den gläubigen Hauptmann zuordnen zu können,

46 S. den Beitrag von K. und E. Oellermann, S. 13 ff.

47 J. Bier (Anm. 15), S. 88.

48 J. Bier (Anm. 15), S. 90.

49 J. Bier (Anm. 15), S. 92.

50 Schon in der mittelalterlichen Buchmalerei sind Sonne und Mond dem Gekreuzigten als Zeichen seiner göttlichen Allmacht zugeordnet, vielfach mit dem Ausdruck der Trauer und Bestürzung über den Tod des Schöpfers. Auch Dürer hat sie auf dem Golgotha-Holzschnitt der Großen Passion von 1497/98 dargestellt. Sie erscheinen ebenfalls auf dem Rahmen von Riemenschneiders Maidbronner Beweinung.

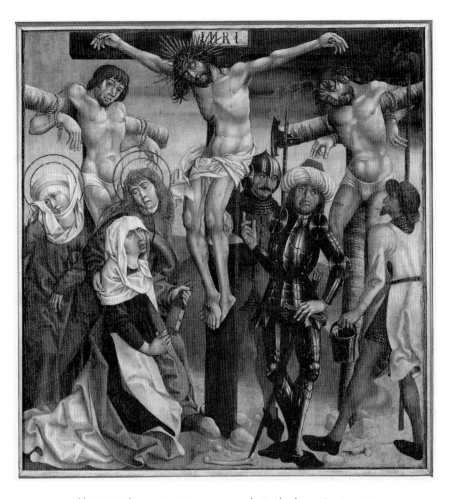

*Abb. 6 M. Schwarz, Die Kreuzigung aus der Rothenburger Passion, 1494,
Rothenburg, Reichsstadtmuseum*

wurden schon zuvor Zweifel geäußert.[51] Auch der Rückgriff auf die Kreuzigungstafel der
Rothenburger Passion von 1494,[52] der das Restaurierungsergebnis demonstrieren soll, bie-
tet keine restlos überzeugende Lösung des Problems, zumal nicht nur beide Gestalten
sich in ihrem Habitus gegenseitig behindern (Abb. 6 und S. 30): Die Verbindung der
Gruppe mit dem Gekreuzigten bliebe lediglich auf die nach oben weisende Geste und auf
den Emporblickenden beschränkt, aber gerade ihn würde der in seiner Größe dem Pha-
risäer gleichwertige Hauptmann verdecken. Auf der Rothenburger Tafel lenkt der mit
dem Essiggefäß und einer Stange am Rand stehende Mann den Blick zur Mitte hin. Ihn

51 E. M. Vetter – A. Walz (Anm. 44), S. 55. s. auch S. 53.
52 Hartmut Krohm, Die Rothenburger Passion, o. O, 1985.

könnte man sich in seiner Drehung und Haltung – weniger ausgreifend im Schritt – zwischen dem Pharisäer und dem Kreuz vorstellen. Seine formale Gestaltung entspräche der des Kriegers auf der anderen Seite, so daß die Dominanz des Pharisäers gewahrt wäre; seine Wendung zum Kreuz und sein Aufblicken würden jedoch die Bedeutung des hinter ihm Stehenden betonen und die statuarische Präsenz der Gruppen durch seine Aktion beleben. Der Auflockerung diente auch die Stange mit dem Essigschwamm, die zugleich eine Verbindung schafft zu dem darüberschwebenden Engel.[53] Mit der überraschenden Erkenntnis, daß die Predella von Anfang an geschlossen war, erübrigt sich die Frage nach ihrer thematischen Gestaltung. In der Mitte des Gesprenges könnte der Schmerzensmann gestanden haben, vielleicht mit dem Kelch als Hinweis auf die mit dem Altar verbundene Heilig Blut-Verehrung.

Die unterschiedlichen Aussagen der Literatur über die Figuren und ihre Anordnung erklären sich zum Teil aus dem fragmentarischen Erhaltungszustand. Hubert Schrade sah darin »Das heilige Bild unblutigen Opfers unter liturgischer Assistenz von Klagenden, Juden und Schergen«,[54] aber während er den gegensätzlichen »Stimmungswert« zwischen der einheitlichen »Seelenbewegung« der »Anhängerschaft Christi« und der Betroffenheit des Pharisäers hervorhebt, der »von dem Ereignis innerlich überwunden zu werden droht«,[55] treten nach Muth »Ein weiblicher und ein männlicher Klagechor... auf, die in tiefer Ergriffenheit im Für und Wider den Opfertod Christi miterleiden«.[56] In der anschließenden Beschreibung des Pharisäers werden die Ausführungen Gerstenbergs nahezu wörtlich wiederholt, von der »im Gewandbausch verschwindenden Hand«, die der Gestalt »den Sinn tatenlosen Versinkens« gibt, bis zu der »willenlos« herabhängenden andern Hand, »die einst die Waffe trug«.[57] Bier hatte die Mittelfigur der Männergruppe als gläubigen Hauptmann bezeichnet, dessen Blick »mitleidsvoll auf Maria zu ruhen scheint«; im Gegensatz zu »seiner würdig-sicheren Erscheinung« schaue die schmale aufgereckte Gestalt des jugendlichen Kriegers »mit tiefer Hingabe« zu Christus empor.[58] Gerade bei ihm war sich allerdings Schrade nicht sicher, ob sein »finsterer Blick« den Klagenden oder dem Gekreuzigten gelte.[59] Die Autorität Biers spiegelt sich ebenso in der

53 Möglicherweise hielt auch der Krieger rechts eine Waffe (Hellebarde?), die in Richtung des anderen Engels emporragte.
54 H. Schrade (Anm. 31), S. 138.
55 H. Schrade (Anm. 31), S. 143.
56 H. Muth (Anm. 18), S. 117.
57 H. Muth (Anm. 18), S. 118.
58 J. Bier (Anm. 15), S. 96.
59 H. Schrade (Anm. 31), S. 143.

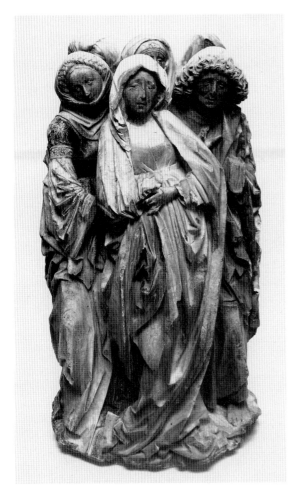
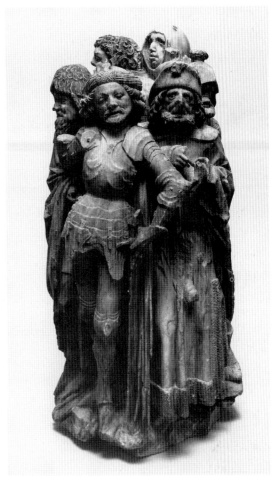

Abb. 7 Niederländisch beeinflußter Meister, Trauernde einer Kreuzigung, 1470/75. Straßburg, Oeuvre de Notre Dame
Abb. 8 Niederländisch beeinflußter Meister, Soldatengruppe und Kaiphas, 1470/75 (wie Abb. 7)

Feststellung Wittes, daß der gläubige Hauptmann mitleidig zu Maria hinüberblickt,[60] wie in H. Flesches Aussage über sein Antlitz, das »Riemenschneider zu einem auf diese Szene (die Frauengruppe) bezogenen, tiefen und fast mitleidigen Ernst verklärt«.[61] Von der früheren Literatur, die mit den beiden Gruppen konträre Gefühlsregungen verband,[62] hat

60 Hermann Witte, Tilmann Riemenschneiders religiöse Haltung. Ein Versuch, in: Archiv für Kirchenge-schichte XXIX, 1939, S. 294. Theodor Demmler, Die Meisterwerke Tilman Riemenschneiders, Berlin (1936), S. 65, spricht vom »frommen Hauptmann, der überzeugt ist, daß hier Gottes Sohn den Opfertod erleidet«.

61 H. Flesche (Anm. 16), S. 19.

62 A. Weber (Anm. 3), S. 27. G. Anton Weber, Til Riemenschneider. Sein Leben und Wirken, Regensburg 1911³, S. 168.

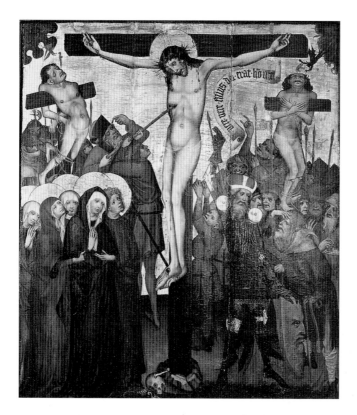

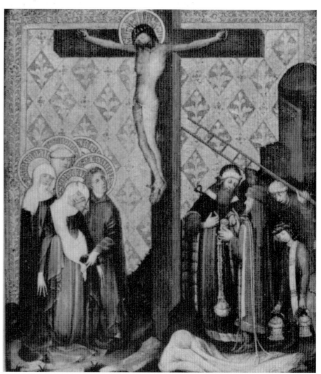

58

Tönnies die Bedeutung der Gesichter zum Verständnis der Situation betont, in denen, seiner Meinung nach, die Trauer der Freunde des Herrn und auf der anderen Seite die Verbissenheit und Roheit seiner Feinde zu erkennen sind.[63] Unter den Trauernden deutet er, wie auch Weber, den nur wenig ausgearbeiteten Kopf der hinteren Reihe als Joseph von Arimathia,[64] doch wäre – sollte tatsächlich ein Mann gemeint sein – eher an Longinus zu denken.[65]

Es war Schrade, der als erster auf vergleichbare Assistenzfiguren einer Kreuzigung des Frauenhauses in Straßburg, um 1470/75, hinwies (Abb. 7/8), indem er vor allem die Ähnlichkeit mit den zu Christus Gehörenden in Detwang hervorhob:[66] Die frontale Ausrichtung der Gruppe und die Rahmung der Gottesmutter durch Johannes und eine sie stützende Frau. In ihrer Konzeption geht die Anordnung auf den Beginn des 15. Jahrhunderts zurück, wie die Wiedergabe auf einer Kreuzigungstafel um 1430 in Pegau und die wohl etwas frühere Darstellung der Vorbereitung zur Kreuzabnahme von dem Meister des Maulbronner Altars in Kloster Heiligenbronn bezeugen: Hier sinkt Maria ohnmächtig zusammen, umschlossen von den dicht gedrängten Getreuen (Abb. 9/10), während sie in Pegau mit gefalteten Händen vor sich hinblickt, indes die Helfer, die nach ihren Armen greifen, zu dem Gekreuzigten emporschauen. Auch die vielfältigeren Kalvarienbergsszenen der 2. Jahrhunderthälfte verbinden die drei Gestalten zu einer Einheit, gelegentlich in einer durch die niederländische Malerei bestimmten Formulierung, wie auf der Tafel der Bamberger Pleydenwurff-Werkstatt im Germanischen Nationalmuseum (Abb. 11); ihr Vorbild war eine Kreuzabnahme nach Rogier in der Alten Pinakothek (Abb. 12). Die von dem Meister des Hersbrucker Altars ausgeführte Kreuzigung in Londoner Privatbesitz erinnert in der Hinwendung des Johannes zu dem Gekreuzigten an die Disposition in Heiligenbronn, doch ist die Gruppe geprägt durch die wohl von Pleydenwurff übermittelten niederländischen Elemente (Abb. 13). Auf seinen Einfluß verweist auch der bereits erwähnte Holzschnitt Wolgemuts nach dem Stich von AG, schon durch die Einbeziehung

63 E. Tönnies (Anm. 5), S. 162.

64 G. A. Weber (Anm. 62), S. 168. E. Tönnies (Anm. 5), S. 162.

65 Longinus steht mehrfach – mit oder ohne Lanze – auf Kreuzigungsdarstellungen Hans Pleydenwurffs und seines Umkreises unter den Anhängern Christi, z.B. am Hofer Altar von 1465 und auf der ebenfalls in München aufbewahrten Altartafel. s. auch das Londoner Retabel des Hersbrucker Meisters. In Detwang scheint jedoch eher ein etwas aus der Fasson geratener Frauenkopf gemeint.

66 H. Schrade (Anm. 31), S. 142. J. Bier (Anm. 15), S. 94, hat sich darauf bezogen, nicht, wie H. Krohm irrtümlich behauptet, »als erster« auf die beiden Alabastergruppen hingewiesen. Hartmut Krohm, Der Schongauersche Bildgedanke des »Noli me tangere« aus Münnerstadt – Druckgraphik und Bildgestalt des nichtpolychromierten Flügelaltars, in: Flügelaltäre des späten Mittelalters, herausgeg. von H. Krohm und Eike Oellermann, Berlin 1992, S. 89.

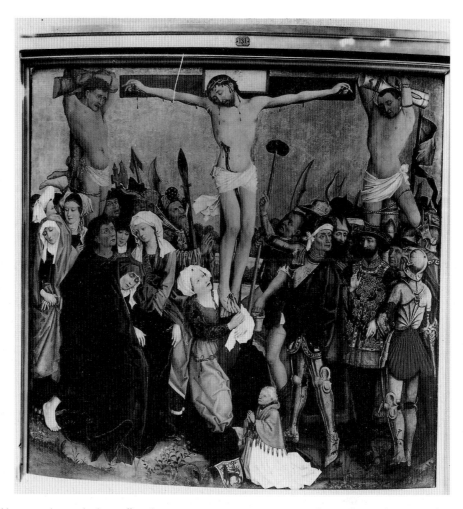

Abb. 11 Bamberger Pleydenwurff-Werkstatt, Die Kreuzigung, um 1470, Nürnberg, Germanisches Nationalmuseum

des Longinus und die der Londoner Tafel entsprechende Anordnung der Magdalena. Durch die enge Verbundenheit von Maria und Johannes im gemeinsamen Aufblicken zu Christus wird die Wirkung seiner wechselseitigen Anempfehlung verdeutlicht. Gegenüber den beiden Gestalten tritt die ebenfalls zugreifende Begleiterin der Gottesmutter zurück, so daß sie in ihrer nach Innen gerichteten Trauer, zusammen mit dem frontal wiedergegebenen Kopfes der Nachbarin, den aktiver am Geschehen Beteiligten Rückhalt bietet (Abb. 5).

Die der Kontur des Hügels folgende, abwärts gestufte Anordnung der Figuren führt zu dem Arm Magdalenas, mit dem sie das Kreuz umfaßt und in die Gruppe einbezieht. Daß sie deren Mitgefühl unmittelbar dem Gekreuzigten entgegenbringt, wird durch die formale Beziehung zwischen ihrer Armhaltung und den der Position nach als Ausgangs-

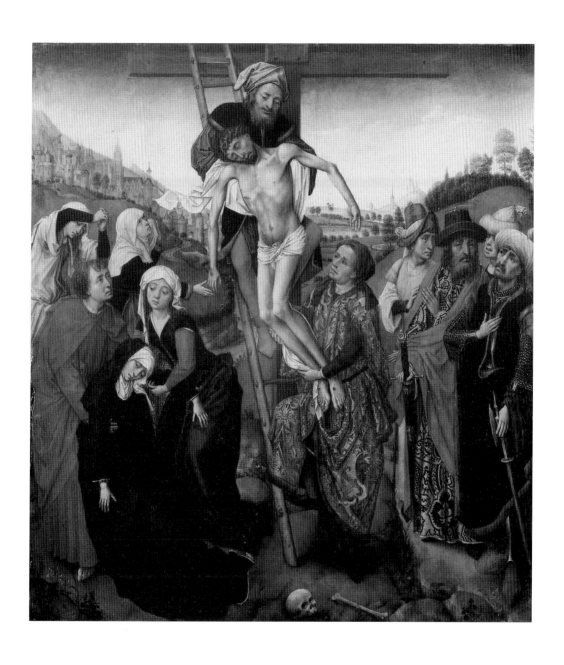

Abb. 12 Vrancke van der Stockt (?), Die Kreuzabnahme, um 1460/70. München, Alte Pinakothek

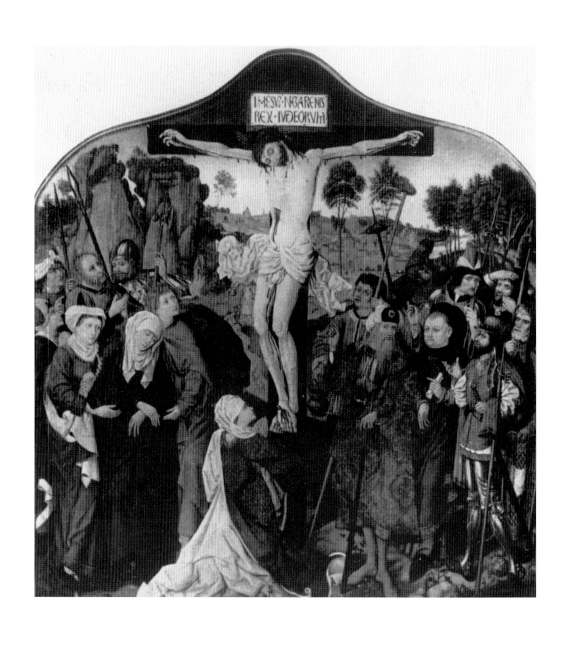

Abb. 13 Meister des Hersbrucker Altars, Die Kreuzigung, um 1475. London, Privatbesitz

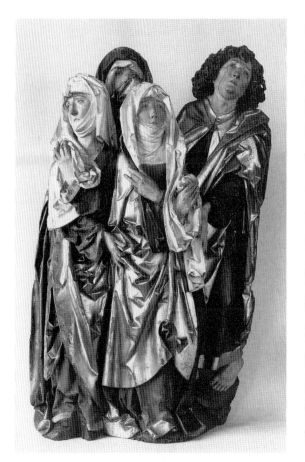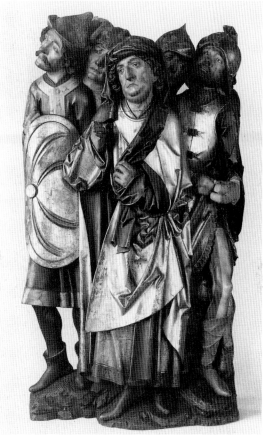

Abb. 14 T. Riemenschneider, Trauernde einer Kreuzigung, um 1485 (ehem. Harburg). München, Bayerisches Nationalmuseum
Abb. 15 T. Riemenschneider, Kaiphas und Kriegsknechte, um 1485 (wie Abb. 14)

punkt der Bewegung erscheinenden Händen der Gottesmutter deutlich. Auf dem Kupferstich leitet die betonte Schräge des Unterarms Marias über in die Schräge des Oberarms der Knienden, so daß sich in ihrer Gebärde der die Trauernden zur Gemeinschaft einende Schmerz bekundet, der auch in der anderen Gruppierung zum Ausdruck kommt (Abb. 4). Er konkretisiert sich in der Liebe und der kummervollen Andacht, die in der parallelen Hinwendung Magdalenas und des Johannes zu Christus erkennbar sind.[67] Die Harburger Gruppe spiegelt dagegen die unterschiedlichen Reaktionen auf das Geschehen: Maria, unverwandt zu ihrem Sohn aufschauend, in der Obhut des Jüngers, der betroffen ist von ihrem Leid und kaum sein eigenes bewältigen kann, während er mit zurückgeworfenem Kopf das Unbegreifliche zu erfassen sucht (Abb. 14/15). Die Frau neben der Gottesmutter wendet sich von dem Geschehen ab, als ertrage sie den Anblick

67 Die kniende Magdalena erinnert an die Münchner Tafel von Hans Pleydenwurff.

nicht, und hält den Schleier bereit, ihre Tränen zu trocknen. Dreimal kehrt das Motiv des zum Abwischen der Tränen gehaltenen Schleiers, das in den Niederlanden ausgebildet wurde und im Umkreis Pleydenwurffs vorkommt,[68] in Varianten wieder, bei Maria mehr beiläufig, durch das Überkreuzen der Arme dem gesamten Habitus untergeordnet, bei der zugreifenden Frau dem Antlitz näher, die Gegenrichtung in einer momentanen Gebärde betonend, und bei der Frau dahinter als Element der Handlung. Das Verhältnis zwischen den Händen und der Stofflichkeit des Schleiers und die Art ihn aufzunehmen legen die Vermutung nahe, daß ein Gemälde als Vorlage benutzt wurde oder ein Maler die Visierung angefertigt haben könnte. Auch die auffallende Häufung der Falten und die vielleicht mißverstandene Geste des Kaiphas ließen sich damit erklären. Da die Fassung der Figuren nachweislich von Frater Martinus Schwarz, dem Prior des Franziskanerklosters in Rothenburg, stammt, wäre es denkbar, daß die Konzeption auf ihn zurückgeht.[69] Sicher hat die Einfügung der Schächerkreuze nicht nur den Umriß der Gruppe, sondern auch ihre Erscheinungsweise mitbestimmt. Mit der Beschränkung auf Christus wurde in Detwang das Narrative zurückgedrängt zugunsten eines seelischen Gleichklangs, wie er die Trauernden in Straßburg und auf dem Kupferstich des AG erfüllt. Bei den vertauschten Begleitfiguren Marias lenkt das Motiv des Tränentrocknens fast unmerklich auf den Gekreuzigten hin, den Impuls der zu ergänzenden Magdalena in der Gebundenheit der Gruppe vorwegnehmend; Johannes artikuliert sich dagegen stärker durch die Bewegung seines Kopfes, ohne jedoch die Gemeinsamkeit aufzugeben: sein schmerzvolles Antlitz ist zum Himmel gerichtet, als erwarte er von dort eine Antwort, warum der Sohn Gottes diesen Tod erleiden mußte. Durch die frontale Wiedergabe Marias wird alles, was dem

68 Z.B. bei der Kreuzigung des Hofer Altars, aber auch auf dem Stötteritzer Retabel eines Pleydenwurff-Schülers. Bei der Grablegung des Meisters AG wird das Motiv des Tränentrocknen ebenfalls dreimal variiert.

69 Die Handhaltung, mit der die heilige Margarete des Katharinenaltars von Martinus Schwarz im Main-fränkischen Museum, Würzburg, den Drachen »bedenkt«, erscheint der Geste des Pharisäers nicht unähnlich. Ewald M. Vetter, Zur Herkunft von Riemenschneiders Detwanger Retabel und zur Ausstattung der Dominikanerinnenkirche in Rothenburg, in: Würzburger Diözesan-Geschichtsblätter 56, 1994, S. 102 Abb. 8. – K. Scherer (Anm. 23), S. 201, hält dagegen Riemenschneider »als den für den Entwurf des sog. ›Wiblinger Altars‹ allein verantwortlichen Künstler«. Das Argument, daß der schlafende Petrus auf dem Auferstehungsrelief des Berchtesgadener Flügels auf Riemenschneiders Noli me tangere-Darstellung in Münnerstadt ebenfalls vorkommt, »im Oeuvre des Martin Schwarz hingegen völlig (sic!) fehlt«, besitzt trotz der »überzeugenden« Formulierung wenig Beweiskraft, da von den beiden Auferstehungsbildern des Frater Martinus das des Liebfrauenaltars gar nicht die Möglichkeit geboten hätte, Petrus darzustellen, und die Tafel aus der Rothenburger Passion sich kaum dazu eignete. Daß im späteren Mittelalter Maler bzw. Goldschmiede gelegentlich Visierungen für Bildschnitzer angefertigt haben, ist bekannt.

Abb. 16 M. Schongauer, Die Kreuzigung, Kupferstich L 13

Eindruck des Ereignishaften dienen könnte, vollends ausgeschaltet, so daß sie zwischen den ihr zugeordneten Gestalten dem Betrachter ein Bild der Schmerzensmutter vermittelt. Haltung und Gebärde lassen sich mit einem Stich Schongauers vergleichen, auf dem sie, von Johannes gestützt, ohnmächtig zusammensinkt (Abb. 16). Nach Justus Bier entspricht die Riemenschneidersche Formulierung nicht der im Stich vorgezeichneten Aufgabe, »Maria als Ausdrucksfigur zu gestalten«, da sie rein statuarisch aufgefaßt ist.[70] Die Art der Wiedergabe erklärt sich jedoch durch die Konfrontation mit dem gegenüberstehenden Pharisäer. Verändert wurde auch das Motiv der vor der Brust gekreuzten Arme, das bei Schongauer durch die Beziehung zwischen linker Hand und seitwärts geneigtem Kopf den empfundenen Schmerz erfahrbar macht und durch die Geste der Rechten seine Ursache andeutet; eine genaue Übernahme findet sich auf der um 1500 entstandenen Altartafel von dem Meister des Kilianmartyriums in Wörth am Main.[71] In Detwang sind

70 J. Bier (Anm. 15), S. 95.
71 A. Stange (Anm. 50), Abb. Nr. 239.

die Hände tiefer angeordnet, in Relation zu der Geste des Pharisäers und durch das hochgenommene Schleierende etwas vom Körper entfernt, so daß lediglich das Halten des Tuches der inneren Bewegung Ausdruck verleiht. Die Trauergebärde wird durch die gegenläufig zugreifenden Hände der Begleitfiguren gerahmt, von denen die Frau mit ihrer rechten Hand die von Maria ausgehende Richtung als Aktion weiterführt, zum Gekreuzigten empor.

Auf dem Stich wird Maria von einem am Boden hockenden Kriegsknecht verhöhnt, dem Johannes Einhalt zu gebieten sucht; auf einem anderen Schongauerstich stehen ihnen der gläubige Hauptmann und Longinus gegenüber.[72] In dem seit dem Ende des 14. Jahrhunderts unterschiedlich erweiterten Szenarium des Geschehens auf Golgotha ist neben dem Kontrast zwischen turbulenten Vorgängen und der verharrenden Trauer der Anhänger Jesu auch die ihnen als Gruppe entsprechende Wiedergabe seiner Gegner zu finden. Das Kanonblatt in dem 1420/30 entstandenen Hoya-Missale vereint vier sich mit dem Ereignis beschäftigende Männer unter dem Kreuz, darunter Pilatus und den gläubigen Hauptmann; hinter ihnen zwei Soldaten mit Hellebarde und bewimpeltem Spieß (Abb. 17). Während der Bärtige, wohl Joseph von Arimathia, Pilatus um den Leichnam des Toten zu bitten scheint, wendet sich ein Jude von prälatenhafter Leibesfülle, dessen Aufmerksamkeit der Hauptmann vergeblich zu gewinnen sucht, zurück und schaut mit stechendem Blick zu Maria hinüber. Bei der bereits erwähnten Kreuzigungstafel aus Hof ist es vermutlich Pilatus, der auf die ohnmächtig zusammenbrechende Mutter ausgerichtet ist (Abb. 18). Der zunächst – auf Grund der Geste und des Spruchbandes – als Hauptmann Erscheinende neben ihm muß wegen seines Judenhuts und der hebräischen Inschrift ein vornehmer Jude oder ein Pharisäer sein.[73] Er wendet sich, die linke Hand in der Schaube, dem reich Gewandeten zu, um ihn über Christus zu informieren, da er nach oben zeigt.[74] Daß der an Joseph von Arimathia erinnernde Greis ihm besänftigend die Hand auf die Schulter legt, bestätigt seine Zugehörigkeit zum Hohen Rat. Der Hauptmann, der mit seiner Aussage: VERE FILIVS DEI ERAT ISTE die Erklärung veranlaßt hat, steht gläubig

72 Martin Schongauer, Druckgraphik. Bilderhefte der Staatlichen Museen Preußischer Kulturbesitz, Heft 65/66, S. 16 Abb. 6 (L 10).

73 Alfred Stange, Kritisches Verzeichnis der deutschen Tafelbilder vor Dürer III. Franken, München (1978). Herausgeg. von Norbert Lieb. Bearbeitet von Peter Strieder und Hanna Härtle, S. 59 Nr. 108. Hier wird die Inschrift auf den am rechten Bildrand Stehenden bezogen, dessen Aufmerksamkeit jedoch nur Maria gilt. Vermutlich handelt es sich um Pilatus, nicht um den gläubigen Hauptmann. Die Erklärung im Katalog der Alten Pinakothek vermeidet eine Festlegung und spricht nur von einem »Mann mit Judenhut« und der »von ihm ausgehenden Inschrift im Gegensatz zur orthodoxen Stellungnahme am Hut«. Katalog München 1963, S. 169.

74 Vielleicht beanstandet er auch den von Pilatus befohlenen Kreuzestitel.

Abb. 17 Kanonblatt des Hoya-Missale, 1420/30. Münster, Universitätsbibliothek, Ms. 41, fol. 94v

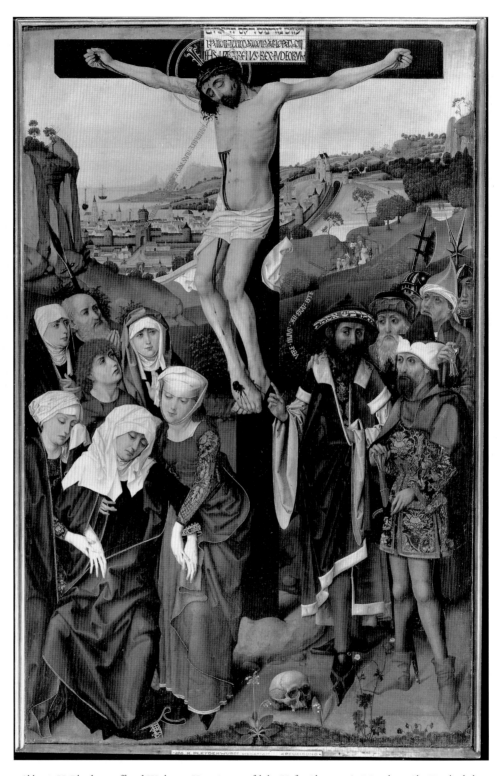

Abb. 18 H. Pleydenwurff und Werkstatt, Kreuzigungstafel des Hofer Altars, 1465, München, Alte Pinakothek

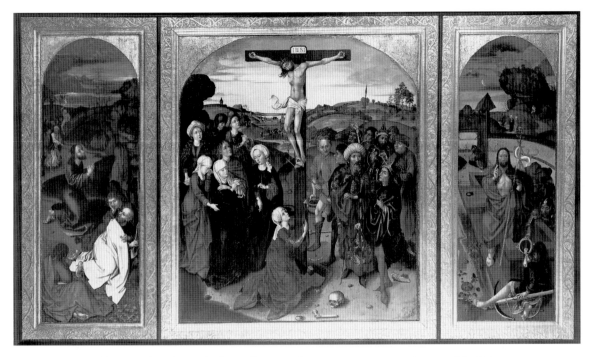

Abb. 19 Umkreis des H. Pleydenwurff, Passionsaltar, um 1480/90. Leipzig-Stötteritz, Pfarrkirche

aufblickend hinter Joseph von Arimathia. Auch auf dem Altar eines Pleydenwurff-Schülers in Leipzig-Stötteritz agiert er aus der zweiten Reihe, vermutlich neben einem wohlgenährten Pharisäer, während vor ihnen ein vornehm gekleideter Jude mit einem Turban sich Pilatus zukehrt (Abb. 19). Der Dicke ist als eine Art »Widerpart« zu dem Zeugen Christi auf Wolgemuts Holzschnitt ebenso zu finden wie unter den Assistenzfiguren der Kreuzigung in London, hier argumentierend, mit einer Schriftrolle in der Hand (Abb. 5/13).

In der Straßburger Gruppe dominiert der Hauptmann und drängt durch seine Pose den Hohenpriester zurück, der zur Bekräftigung seines Standpunkts ehemals auf eine geöffnete Schriftrolle hinwies (Abb. 8), vermutlich die Gesetzesrolle, als Allusion auf Johannes 19, 7. Der zur Verurteilung Jesu von den Juden gegebenen Begründung: »Wir haben ein Gesetz und nach diesem Gesetz muß er sterben, weil er sich selbst zum Sohn Gottes gemacht hat«, steht die Bezeugung der Gottessohnschaft im Augenblick des Todes gegenüber. Hinter dem Hauptmann starrt ein Alter mit einer Fellmütze auf dem vorgereckten Kopf auf Maria. Bei den Figuren der Harburg fehlt der Hauptmann; seine mögliche Position läßt sich schwerlich bestimmen, da er den Krieger mit dem Schild nur partiell verdeckt haben kann (Abb. 15). Beschädigungen im oberen Viertel des Schildes und die

bei ungehindert überblickbarer Länge noch engbrüstiger wirkende Gestalt deuten vielleicht darauf hin, daß der waagrecht ausgestreckte Unterarm des Hauptmanns zum Arm des Pharisäers hinübergriff, während er mit der Rechten nach oben zeigte, ähnlich der Wiedergabe auf dem Maulbronner Altar von 1432 [75]. Dadurch fände auch die abwehrende Gebärde des durch die Inschrift am unteren Gewandsaum als Kaiphas Bezeichneten eine Erklärung. Sein Gesicht mit den herabgezogenen Mundwinkeln und den zusammengepreßten Lippen wird von den engstehenden, erbarmungslos blickenden Augen beherrscht. Wie sehr er in seinem Haß befangen ist, zeigt die an der Sendelbinde zerrende und von ihr umschlungene Hand. Der Linke von seinen Begleitern, der – den Kopf im Nacken – forschend emporschaut,[76] scheint den Stab mit dem Essigschwamm gehalten zu haben, der mit dem Spitzhut umfaßte wohl die Lanze, da die geschlossene Faust schräg nach oben gerichtet ist. Man wird deshalb in seinem Gesicht weniger »bange Zweifel« lesen können,[77] als den Gleichmut des sein Handwerk »verstehenden« Kriegers. Bei den in die Zwischenräume vordrängenden Köpfen ergibt sich die Anordnung aus dem ehemals hinter Kaiphas aufragenden Schächerkreuz.[78]

Der wie versteinert dastehende Pharisäer in Detwang bildet den Mittelpunkt der Soldatengruppe, von der die beiden Behelmten durch ihre abgestufte Wendung nach Außen seine Position festigen und die Drehung seines Kopfes zur Mitte ausgleichen (Abb. S. 99). Die Gegenrichtung beginnt mit dem nur teilweise sichtbaren aufblickenden Lockenkopf; neben ihm erscheint der als »der gläubige Hauptmann« Bezeichnete, in Angleichung an den Pharisäer, ganz im Profil. Bier hat die Physiognomie des »im Dienst ergrauten« Kriegsknechts, der sich ehedem mit seinen Eisenhandschuhen wohl auf das Schwert stützte, als »stumpf und verwittert« beschrieben.[79] Der zum Zopf geflochtene Bart seines Kumpanen ist allerdings nicht so singulär, wie vermutet.[80] Er kommt bereits im 14. Jahrhundert zur Charakterisierung fremdländischer Typen in Italien vor, und auch auf der Kreuzigungstafel des Hofer Altars trägt der Mann mit dem Judenhut diese Barttracht. Daß Gestalt und Pose des Pharisäers auf den um 1496 entstandenen Stich Dürers, »Die Türkenfamilie« zurückgehen (Abb. 20), ist seit langem bekannt,[81] die Umsetzung wurde

75 Bruno Bushart, Der Meister des Maulbronner Altars von 1432, in: Münchner Jahrbuch der bildenden Kunst, 3. Folge VIII, 1957, S. 82 Abb. 1.

76 H. Krohm (Anm. 40), S. 35 nimmt an, daß den Mann »Entsetzen erfaßt«.

77 H. Krohm (Anm. 40), S. 35.

78 H. Krohm (Anm. 40), S. 35 sieht darin »Angst und Hilflosigkeit«.

79 J. Bier (Anm. 15), S. 95.

80 J. Bier (Anm. 15), S. 95.

81 Carl Adelmann, Til Riemenschneider, in: Walhalla VI, Leipzig 1910, S. 54.

Abb. 20 A. Dürer, Die Türkenfamilie, Kupferstich B 85

jedoch unterschiedlich beurteilt, indem man auf »das Beengte und Zage« im Vergleich mit der Vorlage hinwies, beziehungsweise die »imposante Ruhe und Würde« betonte, in die »das Zufällige des Augenblicksbildes« verändert worden sei.[82] Der Eindruck der Beengtheit ergibt sich vor allem aus der stark abfallenden Kontur der linken Schulter, die dazu noch etwas nach vorn genommen und hochgezogen ist, da die Schreitbewegung in ein Standmotiv modifiziert wurde. Infolge der Drehung des Kopfes in die Gegenrichtung mußte die auf dem Stich höher ansetzende Schulterschräge der rechten Seite ebenfalls nach unten verlaufen, so daß der abgewinkelte Arm mehr vor der Körpermitte liegt. Dadurch und durch das entschiedenere Einstecken der Hand in den Umhang wirkt die Gebärde, die bei Dürer eine gewisse gravitas zum Ausdruck bringt, wie eine Barriere.

82 H. Schrade (Anm. 31), S. 142.

Über sie hinweg blickt der Bärtige, den Turban in die Stirn gedrückt und eine Kappe über den Ohren, mit finsterem Gesicht auf Maria. Die kraftlos zugreifende Hand soll ursprünglich eine Waffe gehalten haben,[83] doch ist dies, schon wegen der Art des Zufassens, unwahrscheinlich. Sinnvoll und zu der Handhaltung passend wäre die an einem Stab befestigte Thorarolle, die geöffnet herabhing.[84] Sicher hätte sich durch die Figur des zum Kreuz anschließenden Mannes mit dem Essigschwamm die rechte Schulter unaufdringlicher eingefügt.[85]

Bereits im Hoya-Missale war der Pharisäer auf Maria bezogen und verriet seine Gesinnung durch das abrupte Zurückwenden seines Kopfes (Abb. 17). Auf dem AG-Stich wird der im Profil Wiedergegebene am Bildrand durch die Aussage des Hauptmanns veranlaßt, zu Maria hinüberzuschauen (Abb. 4). Bei Wolgemut ist dagegen die entsprechende Figur dem Gekreuzigten zugekehrt (Abb. 5), wie auf der als Vorbild dienenden Kreuzigung des Dirk Bouts in Granada.[86] Der, vom AG-Stich ausgehend, früher schon vermutete Zusammenhang zwischen der Bezeugung der Gottessohnschaft Christi und seiner Mutter erfährt durch die hebräische Inschrift am Hut des Juden auf der Kreuzigungstafel Pleydenwurffs eine nachträgliche Bestätigung, da die Bemerkung: »Ich werde den Weibssohn verheimlichen«, ihre jungfräuliche Mutterschaft betrifft.[87] Inschriften, die das Verhalten und die innere Einstellung der am Geschehen auf dem Kalvarienberg Beteiligten erhellen, lassen sich seit dem Ende des 14. Jahrhunderts nachweisen,[88] die des Maulbronner Altars von 1432 geben die Verhöhnung: »Andern hat er geholfen. Vnd vermochte (sich selber nit ze helfen)« und einen Ausspruch wieder, der auf die Verheißung Christi über den Aufbau des niedergerissenen Tempels in drei Tagen (Matth. 27, 40) anspielt, sowie den Vorwurf »Vs haß hant ir den heiligen man gedoetet. De soviel gudes gedan«.[89] In der Gegenposition zu dem Pharisäer könnte Marias Haltung mit den überkreuzten Armen in

83 H. Muth (Anm. 18), S. 118.

84 Auch der Hohepriester der Straßburger Gruppe hielt eine Schriftrolle.

85 s. S. 55 f.

86 Erwin Panofsky, Early Netherlandish Painting. Its Origins and Character, Cambridge 1964, II, Pl. 243.

87 Katalog (Anm. 73), S. 166. A. Stange (Anm. 73), S. 59 Nr. 108. Die in dem Katalog angekündigte Arbeit von G. Bán-Volkmer über hebräische Inschriften auf Bildern der Alten Pinakothek ist bisher nicht erschienen.

88 s. die Kreuzigungstafel des Meisters des Berswordt-Altars in der Dortmunder Marienkirche, um 1390. Außer dem Bekenntnis des gläubigen Hauptmanns sind das Gespräch zwischen einem Juden und Pilatus wegen des Kreuzestitels und die Aufforderung eines Juden: »Si filius (dei) descendat de (cruce)« wiedergegeben. Die Parler und der Schöne Stil 1350–1400, I, Köln 1978, S. 224/25.

89 B. Bushart (Anm. 75), S. 82.

Detwang, die ähnlich auf dem Verkündigungsrelief in Creglingen vorkommt, auch als Reminiszenz an den wunderbaren Vorgang der Empfängnis gedacht gewesen sein.[90]

Neben der Trinitätsvorstellung und dem Anspruch, daß Jesus der Messias sei, war insbesondere der Glaube an die Menschwerdung Gottes für die Juden unannehmbar. In »De fide« hat Ambrosius mehrfach auf dieses Faktum hingewiesen,[91] und in den Auseinandersetzungen und Disputationen des Mittelalters, wie in dem Streitgespräch des Gislebertus Crispin, führt die unterschiedliche Auffassung über das Erscheinen des Messias zu der Feststellung, daß er zwar von Gott abstammt, aber nicht Gott ist, der keinen Grund habe, seine Vollkommenheit aufzugeben, um das Elend der menschlichen Natur anzunehmen.[92] Der Mensch brauche keinen Erlöser, er sei von sich aus fähig, zu Gott zurückzukehren und so sich selbst zu erlösen, wenn er das mosaische Gesetz beobachte, das unveränderlich ist und jedem, der es erfaßt und beobachtet, Erlösung und Heil gewährt. Vielleicht bedeutet der Hinweisgestus des Hohenpriesters in der Harburger Gruppe auch das Insistieren auf dem Gesetz, das nach seiner Ansicht die Versöhnung des jüdischen Volkes mit Gott bewirken kann (Abb. 15). Die Leugnung der Jungfräulichkeit Marias ergab sich als Konsequenz aus dieser Position, so daß bereits in jüdischen Quellen des 2. Jahrhunderts Jesus als der Sohn Josephs oder als der eines römischen Soldaten bezeichnet wurde.[93] Beide Versionen haben in der mittelalterlichen antijüdischen Polemik eine Rolle gespielt, etwa wenn behauptet wurde, Maria sei als »Frau Zimmermännin« verspottet worden,[94] oder wenn Johannes Teuschlein aus Rothenburg in seinem Traktat

90 J. Bier (Anm. 15), Abb. 98. Ihre Bedeutung als Trauergestus wird dadurch nicht aufgehoben. Bei der Suche nach dem verschwundenen Sohn auf dem Predellenrelief in Creglingen hält Maria ebenfalls die linke Hand vor der Brust, wohl als Zeichen ihres Schmerzes. Die Rechte allerdings bezieht sich in ihrer Aktion auf den vor ihr sitzenden Schriftgelehrten. (s. Abb. 25).

91 S. Ambrosii De fide ad Gracianum lib. I, 1, 6: »Assertio autem nostrae fidei haec est, ut unum Deum esse dicamus... neque ut Judaei, natum ex Patre ante tempora, et ex virgine postea editum denegemus«. PL 16, Sp. 530.

92 Disputatio iudaici cum christiano de fide christiana: »... si Deus est quo nihil majus sive sufficentius cogitare potest, qua necessitate coactus humanae calamitatis particeps, et tantorum factus est consors et patiens malorum?«. PL 159, Sp. 1018.

93 Joseph Klausner, Jesus von Nazareth, 3. erweiterte Auflage, Jerusalem 1952, S. 24. Die Bezeichnung Jesu als υἱὸς τῆς παρθένου wurde von den Juden als »ben ha-Pantera« (= Sohn der Pantherkatze) ins Hebräische übertragen mit der Behauptung, der Name des römischen Soldaten sei Pandera (Panthera) gewesen. s. auch: Karl Heisig, Die Mutter Jesu in jüdischer Tradition und christlicher Ikonographie, in: Zeitschrift für Religions – und Geistesgeschichte XXVII, 1975, S. 75. Zur Frage einer späteren Entstehung s. Johann Maier, Jesus von Nazareth in der talmudischen Überlieferung (= Erträge der Forschung 82), Darmstadt 1978.

94 Ewald M. Vetter, Tilman Riemenschneiders Adam und Eva und die Restaurierung der Marienkapelle in Würzburg, in: Pantheon XLIX, 1991, S. 87 Anm. 132.

»Wider die verstockte(n) plinte Juden« vom 26. Januar 1520 die Frage, warum Maria an einigen Orten weniger Wunder wirke als an anderen, mit dem Hinweis beantwortet, daß auch die Juden daran Schuld trügen, und erklärt: »Sobald sie das Ave Maria-Läuten hören, sprechen sie: Man leut yetzundt der Thlua (= Hure) glocken«.[95] Die Ablehnung der Gottessohnschaft bestimmte ebenso das Verhältnis zur Eucharistie. Als Begründung für die Ausweisung der Juden am Karfreitag 1393 wurde in dem Rechtfertigungsschreiben des Rothenburger Magistrats an Papst Johannes XXIII. angeführt, sie hätten das Altarsakrament verspottet und geschmäht, wenn der Priester damit an der Synagoge vorbeikam.[96] In der pointierten Anordnung des Pharisäers spiegelt sich die zeitgenössische Kontroverse mit der jüdischen Bevölkerung, doch hat schon die Rede Jesu über die Eucharistie in der Synagoge von Kapharnaum den Unwillen seiner Zuhörer hervorgerufen und die Frage provoziert: »Ist der da nicht der Sohn Josephs?«.[97] Mit der Ankündigung der Hingabe seines Fleisches und Blutes deutete er seinen Opfertod am Kreuz und dessen sakramentale Vergegenwärtigung in der Feier der Messe an.[98] So könnte man geneigt sein, in der von Schrade betonten »liturgischen Stimmung« des Detwanger Retabels einen Hinweis auf seine Konzeption unter dem Aspekt der Corporis Christi-Verehrung zu sehen.[99] Allerdings wäre dabei Riemenschneiders generelle Tendenz zu einer »kultisch gebundenen Altarkunst« zu bedenken: »Er verharrt in der zeitlosen und überpersönlichen Idealität der mythischen Seelenverfassung«.[100] Aller Qual und Erniedrigung entrückt,

95 Otto Clemen, Noch etwas von D. Teuschlein, in: Beiträge zur bayerischen Kirchengeschichte XII, 1905, S.183. Petrus Nigri, der dem Dominikanerorden angehörende Verfasser des Buchs »Stern des Messias« (1477), fol. 104r–114v wendet sich mit besonderer Schärfe gegen die Juden, die das Wort halma in der Heiligen Schrift nicht mit Jungfrau, sondern mit junger Dirne, die ihre Jungfernschaft verloren habe, übersetzen. Wilhelm Grau, Antisemitismus im späten Mittelalter, Berlin 1939, 2. erweiterte Auflage, S. 110. Nigri betont aber (fol. 5v): »Yren geistlichen hunger czu püsen hab ich diß büchlein gemacht, vnd nicht sie czu vervolgen wann ich hab yer person lieb aber yre verstockung vnd yren mißglauben vnd yer poßheit haß ich alle czeit«.

96 H. Weigel (Anm. 9), S. 91. Zu den Schmähungen der Sakramente, der Kirche und der Christen s. Peter Browe S. J., Die Judenbekämpfung im Mittelalter, in: Zeitschrift für katholische Theologie 62, S. 212 Anm. 5 mit dem Hinweis auf Zunz, Die synagogale Poesie des Mittelalters, 1920². Der Vorgang der Taufe wurde »mit übelriechendem Wasser beschmutzen« umschrieben und Christus als »der gehängte Bastard« bezeichnet. Zur Erklärung des Namens Jesu als Zusammenfassung der Anfangsbuchstaben der hebräischen Verschwörungsformel Jimach s. Schalom Ben Chorin, Das Jesus-Bild im modernen Judentum, in: W. P. Eckert und E. L. Ehrlich, Judenhaß – Schuld der Christen?!, Essen (1964), S.140.

97 Joh. 6, 42.

98 Joh. 6, 51 ff.

99 H. Schrade (Anm. 31), S. 143.

100 H. Schrade (Anm. 31), S. 145.

beherrscht der Gekreuzigte mit weit ausgespannten Armen die Darstellung des Geschehens auf Golgotha, gleichsam ein Bild der Erhöhung, von der er selbst gesprochen hat.[101] Der abschließende, reich gezierte Kielbogen erscheint in diesem Zusammenhang, wie auch das Gewölbestück über dem Kreuz, als Hoheitsmotiv, das den Sieger im Tod auszeichnet. Sein Haupt ist, trotz des bereits eingetretenen Todes, nur wenig geneigt, zur Seite seiner Getreuen, so daß die Situation fälschlich als Augenblick der gegenseitigen Anempfehlung von Mutter und Jünger gedeutet wurde.[102] Während die Gruppe um den Pharisäer als geschlossener Block dem Kreuz gegenübersteht, schafft die tiefere Position der Magdalena Raum für die nach unten gerichtete Zuwendung Jesu. Die lebhaft bewegten Enden seines Lendentuchs bilden einen seltsamen Kontrast zu der in sich gekehrten Wiedergabe des Körpers; sie vermittelt zu den Assistenzfiguren bzw. den Engeln, die klagend und trauernd den Gekreuzigten umschweben, auch sie, Zeugnis ablegend für seine Göttlichkeit, wie – möglicherweise – Sonne und Mond über den Kreuzarmen.[103]

H. Witte hat in seinem Versuch, Riemenschneiders religiöse Haltung aufzuzeigen, eine sakramentale Komponente des Detwanger Retabels verneint und die Darstellung als »eine Hindeutung auf den Sinn der Passionsgeschichte« verstanden, umschrieben in der Aussage: »Die Anklage gegen die Menschheit schweigt«.[104] Die nachdrückliche Betonung von Gottheit und Menschheit Christi bei dem Geschehen auf Golgotha besitzt aber eucharistische Relevanz, nicht zuletzt durch die Hervorhebung Marias, die in Gebeten und in der Dichtung des Mittelalters häufig in diesem Zusammenhang genannt wird. Eine »Oratio ad Elevationem« aus dem 13./14. Jahrhundert fügt dem »Ave salvator mundi rex glorie« bei der Wandlung – der Gegenwärtigsetzung des Kreuzesopfers – das Zitat Lukas 11, 27 hinzu: »Beatus venter qui te portavit et ubera que succisti«.[105] In der Bezeichnung »salvator« steht die Erlösungstat Christi vor Augen, der als »rex glorie« am Kreuz den von Maria empfangenen Leib hingab.[106] Es erscheint demnach denkbar, daß die mit dem Titu-

101 Joh. 12, 32.

102 H. Witte (Anm. 60), S. 294.

103 s. S. 54.

104 H. Witte (Anm. 60), S. 294.

105 A. Wilmart O. S. B., Auteurs spirituels et textes dévots du moyen-âge latin, Paris 1932, S. 23. Während der Elevation wurde auch das »Ave verum corpus natum ex Maria virgine« gebetet. Hans B. Meyer, Die Elevation im deutschen Mittelalter und bei Luther, in: Zeitschrift für katholische Theologie 85, 1963, S. 181. Zu der Verbindung Maria-Eucharistie s. außerdem S. 86 Anm. 142.

106 Zu »Rex gloriae« als Kreuzesinschrift s. Ewald M. Vetter, Die Kupferstiche zur Psalmodia eucarística des Melchor Prieto von 1622 (= Spanische Forschungen der Görresgesellschaft II, Bd. 15), Münster (1972), S. 183.

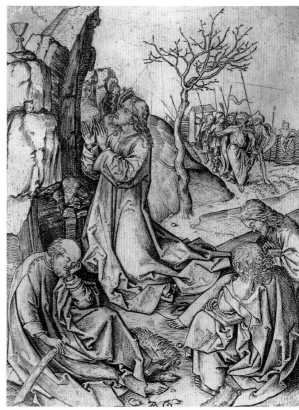

Abb. 21 M. Schongauer, Christus am Ölberg, Kupferstich L 19
Abb. 22 Monogrammist AG, Christus am Ölberg, Kupferstich B 4

lus des Altars gegebene Vorstellung des Corpus Christi auf die Gestaltung des Retabels
eingewirkt hat, zumal das Thema der Menschheit und Gottheit des Erlösers auf den Flü-
geln, in der Ölbergszene und der Auferstehung wiederkehrt.
Bedrängnis und Ausweglosigkeit bestimmen die Situation in Gethsemane (Abb. S. 116).
Dem als Vorlage dienenden Schongauerstich kann man entnehmen, wie der verlorene
Teil am rechten Reliefrand zu ergänzen ist (Abb. 21). Judas schleicht hier mit den Kriegs-
knechten heran, und das sich heimlich nahende Unheil macht die Angst des Betenden
noch intensiver erfahrbar. Schongauer hat »die Betrübnis bis in den Tod« und das sich
dem Willen des Vaters Anheimgeben, die das Erscheinen des Engels veranlaßten, in Ant-
litz und Gebärde zum Ausdruck gebracht. Die Elemente der Landschaft fügen sich zu
einem Abbild der inneren Verfassung: Über die bedrohlichen Felsformationen hinaus ragt
der Kopf Christi in den offenen Bereich, in dem ihm göttlicher Trost zuteil wird. Auf dem

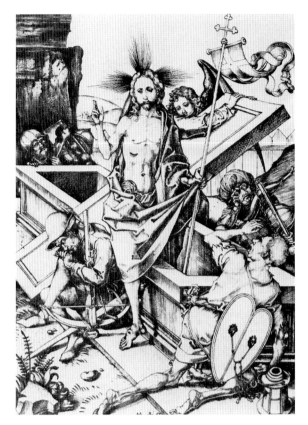
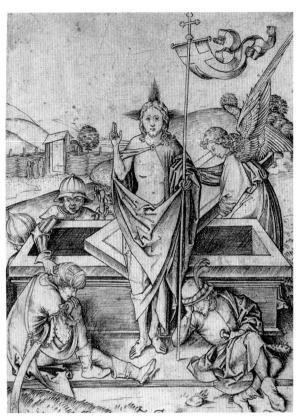

Abb. 23 M. Schongauer, Die Auferstehung, Kupferstich L 30
Abb. 24 Monogrammist AG, Die Auferstehung, Kupferstich B 13

Flügel in Detwang kniet er zwischen hochgetürmten Felsen wie in einer Schlucht, deren Ausgang durch einen Lattenzaun versperrt ist, so daß sich allein die Intensität des Gebets in der beklemmenden Isolierung behaupten kann, ausgeprägt im unbeweglichen Verharren und den steil emporgefalteten Händen. Ihr Motiv wiederholt sich in den stalaktitartig aufragenden Felsschroffen, über denen einst der Engel schwebte; auf ihn war der Blick Christi gerichtet. Die schräg vorkragende Platte über seinem Kopf, die den Eindruck der Gefahr vermittelt, erinnert an die Ölbergszene des Monogrammisten AG (Abb. 22), auf der sie sich dem Knienden entgegenneigt, als Kontrast zu dem danebenstehenden Kelch. Auch die gegenüber Schongauer undifferenziertere Haltung der Figur mit dem vereinfachten Ausbreiten des Gewands am Boden erscheint der Konzeption des Monogrammisten verwandt, ist aber sicher mitbedingt durch die Tendenz zu einer flächenhaften Gestaltung. Sie wirkt trotz der schwächeren Ausführung schlüssiger als bei der Darstel-

lung des Heilig Blut-Altars, deren schlafende Apostel ebenfalls die Kenntnis des AG-Stichs voraussetzen.[107] Nach Wilhelm Bode zeugt der Ölberg in Detwang, den der Künstler »ganz neu komponiert und doch nicht minder tief empfunden hat, für das Talent und den Ernst desselben«.[108]

Die Anordnung der Apostel mit dem zuunterst hingelagerten Petrus, dessen Bereitschaft, den Herrn zu verteidigen, noch im Schlaf durch das Umfassen des Schwerts zum Ausdruck kommt, und dem müdegewordenen Johannes, als Spitze der Gruppierung, hält sich eng an den Schongauerstich, mit gewissen Modifikationen, die nicht nur aufgrund des anderen Formats und der Reduzierung des Raumes erfolgt sind. Daß Johannes aufrecht dasitzt, nicht mit vornübergeneigtem Kopf, und die Umkehrung des Jakobus ergeben einen geschlosseneren Umriß der Gruppe: in der additiven Zusammenfügung der Figuren schiebt sie sich wie ein Keil empor, der die Isolierung Christi noch fühlbarer macht, zumal die ihn abgrenzende Bodenformation den Umriß teilweise nachzeichnet. Schongauer bleibt dagegen der biblischen Erzählung näher, wie die anschauliche Schilderung der vom Schlaf Überwältigten zeigt, denen »die Augen schwer geworden sind«;[109] ebenso vermittelt er die Vorstellung, daß Jesus »einen Steinwurf weit« entfernt von ihnen kniet. Bei der Übertragung ins Relief spielt, wie an den Gestalten des Jakobus und des Petrus ersichtlich, auch die geringere Qualität der Ausführung eine Rolle.

Auf dem anderen Flügel steht der Auferstandene vor dem geschlossenen Grab, das drei Wächter umgeben (Abb. S. 117). Während einer von ihnen, den der Vorgang aufgeschreckt hat, sich entsetzt zurückwendet und mit Arm und Hand die Augen vor der Helligkeit zu schützen sucht, sind die beiden anderen noch ganz dem Schlaf hingegeben. In seiner Position und in seiner Haltung weist der Kniende, der ursprünglich einen Schild umhängen hatte, ebenso wie die Schrägstellung des Sarkophags, auf einen Schongauerstich als Vorlage zurück (Abb. 23). Auf ihm wälzt ein Engel den Stein weg und Christus entsteigt dem Grab, in das der Kreuzstab mit der Fahne hinabreicht: Sinnbild der Überwindung des Todes. Sie ist in Detwang durch das Stehen des Auferstandenen vor dem geschlossenen Grab angedeutet. Die frontale Ausrichtung erinnert an den Stich des Monogrammisten AG (Abb. 24), dem auch der schlafende Krieger links unten entnommen ist.

107 Die bogenförmige Anordnung der Schlafenden, die alle sitzend wiedergegeben sind, erweist die Nähe zum Stich des Monogrammisten. Daß Johannes mit dem Buch im Profil erscheint, erinnert an die Figur des Jakobus. Eine Beziehung ergibt sich auch durch Judas und den Anführer der Rotte, der mit ihm in den Garten eindringt, und den über die Umzäunung Kletternden.

108 W. Bode (Anm. 4), S. 164.

109 Mark. 14, 40.

H. Schrade hat die Figur als »die beste Erfindung« des Schnitzers bezeichnet,[110] doch kehrte er nur die Beinstellung um und brachte durch das Verhältnis zwischen dem in die Armbeuge vorstoßenden Kinn des nach vorn gesunkenen Kopfes und der Biegung des Ellbogens das Thema des »Schlafens im Dienst« auf eine einprägsame Formel. Daß die Gestalt Christi zwischen zwei Wächtern erscheint, entspricht ebenfalls diesem Stich, wie der beide Schultern umhüllende, auf der Brust zusammengefaßte Mantel, dessen unorganisch angefügtes flatterndes Ende als Motiv auf der von AG ausgeführten »Befreiung der Vorväter aus dem Limbus« vorkommt.[111] In kompositioneller Hinsicht wird die Kurvatur des ausschwingenden Mantels weitergeführt durch die Umrißlinie des Felsmassivs links oben, das mit seinem Ansteigen der sieghaften Geste des Auferstandenen Rückhalt verleiht, zugleich aber – im Ganzen der Bewegung und parallel zu der Schräge des Grabes und dem Verlauf des Felsenbandes davor – die Verbindung mit dem Mittelteil des Retabels betont. Christus ist in sie einbezogen und artikuliert durch seine leichte Wendung nach links den Zusammenhang. Dieser wird durch den zurückschauenden, in Gebärde und Blickrichtung mit der Grabplatte korrespondierenden Kriegsknecht verstärkt und inhaltlich bezeichnet: Seine Drehung ins Profil wiederholt sich bei dem Krieger unter dem Kreuz, der mit seinem Aufblicken zu dem Getöteten die Erkenntnis zum Ausdruck bringt, daß dieser Gottes Sohn ist.

Als eine Reminiszenz an den AG-Stich erweist sich auch die Wiedergabe der drei Frauen in Verbindung mit dem Tor, das Einlaß in den umfriedeten Garten gewährt. Schongauer hat sie auf dem Weg zur Begräbnisstätte dargestellt, in einer Gesprächssituation, wohl mit der Markus 16, 4 erwähnten Frage beschäftigt, wer den Stein vom Grab wegwälzen wird. Das Eingreifen des Engels erscheint wie eine Antwort darauf,[112] und die herrscherlich erhobene Rechte des Auferstandenen unmittelbar neben der Frauengruppe macht deutlich, daß sie ihn vergebens »unter den Toten suchen«.[113] Gegenüber der wenig prägnanten Haltung der Figuren auf dem Stich des Monogrammisten sind die des Flügels in Detwang eingehender erfaßt:[114] Sie durchschreiten das Tor, das eine von ihnen weiter zu öffnen sich anschickt, während ihre Begleiterin, von Schmerz erfüllt, die Tränen mit dem Schleier

110 H. Schrade (Anm. 31), S. 147.

111 E. M. Vetter – A. Walz (Anm. 44), S. 58 Abb. 15.

112 Mark. 28, 2.

113 Luk. 24, 5. H. Muth (Anm. 40), S. 20, nimmt an, daß »Jesus segnend aus dem Grab tritt«. Zum »Segensgestus« s. Thomas Michels, Segensgestus oder Hoheitsgestus?, in: Festschrift für Alois Thomas, Trier 1967, S. 277 ff.

114 Die Gesprächssituation beschränkt sich auf die Zuwendung der einen Frau zu ihrer Gefährtin, so daß nicht der Eindruck eines plötzlich aufkommenden Problems entsteht.

trocknet. In ihrer Position bilden die Trauernden, durch den Lattenzaun und den Berghang mit der Auferstehungsfahne verbunden, ein Pendant zu der Bekundung des Sieges über den Tod. Fahnenstange und Türpfosten, dessen Senkrechte in der Kontur des Mantels Christi weitergeführt wird, verfestigen zusammen mit der waagrechten Eingrenzung des Gartens die Gestalt des Auferstandenen und verleihen so dem Momentanen der Erscheinung Gegenwärtigkeit. In beiden Reliefs vollzieht sich das Geschehen vor einem hohen Horizont. Das abschließende Stück Himmel wird bei der Ölbergszene als Ziel des Bedrängten durch die Erscheinung des ihn stärkenden Engels artikuliert, während es über dem Auferstandenen die Klarheit des Ostermorgens andeutet und damit die Befreiung aus den Banden des Todes.

Seit der Publikation von Justus Bier wurde die Entstehung des Detwanger Retabels in den Jahren zwischen 1508/10 oder 1510/13 angenommen unter der Voraussetzung, daß es nach dem Heilig Blut-Altar und nach Creglingen zu datieren sei und in der Michaelskapelle der St. Jakobspfarre gestanden habe.[115] Der Verlust ihres im Mai 1508 beginnenden Hauptbuches und die bis auf die Rechnungsjahre 1511, 1514 und 1516 verlorenen Merkbücher boten die Möglichkeit, die Bezahlung des ausgeführten Werkes in den nicht belegbaren Zeiträumen zu vermuten.[116] Unter Berufung auf die »äußeren Umstände« hielt H. Muth die Datierung 1510/13 »am wahrscheinlichsten«;[117] durch die Herkunft des Retabels aus einer anderen Kirche sind diese »äußeren Umstände« allerdings nicht mehr gegeben.[118] Bier hat die zeitliche Fixierung nach Creglingen mit der Zunahme der »Raumleere« über den Figuren im Schrein und auf den Flügeln begründet,[119] doch war nach dem Restaurierungsbefund der Raum zwischen den Kreuzarmen und den Assistenzfiguren ursprünglich mit vier trauernden Engeln gefüllt, und die gegenüber Creglingen größere Leere der Flügel erklärt sich aus der Beschränkung auf eine statt zwei Szenen. Als weiteres Kriterium für die spätere Entstehung nannte Bier die im Vergleich mit dem Heilig Blut-Altar geringere plastische Durchbildung zugunsten einer »räumlich begriffenen Form«, so daß sich eine »bildmäßig faßbare Gesamterscheinung« ergebe, bei der vordere und hintere Figuren in ihren Zonen optisch miteinander verbunden sind. Die Gewich-

115 J. Bier (Anm. 15), S. 88. Justus Bier, Tilmann Riemenschneider. Ein Gedenkbuch, Wien 1938[5], S. 29: 1512/13.

116 Die vorhandenen Rechnungsbücher enthalten keine Angaben über das Retabel. J. Bier (Anm. 15), S. 87 f.

117 H. Muth (Anm. 18), S. 117. Hanswernfried Muth, Christus als Dulder. Das Bild des Gekreuzigten in der Frühzeit Tilman Riemenschneiders, in: Kunst und Antiquitäten IV, 1981, S. 35: gegen 1510.

118 s. S. 47.

119 J. Bier (Anm. 15), S. 92 und 99.

tung der Gruppen in Maria und ihrem Pendant sowie die Betonung des Gekreuzigten entsprechen der Akzentuierung des Themas,[120] aber man muß sich vergegenwärtigen, daß der ursprüngliche Eindruck durch die ehemals vorhandene kniende Magdalena und die fehlende Figur auf der Seite der Kriegsknechte differenzierter war und mitbestimmt wurde von den beiden Heiligen links und rechts, die in ihrer voluminöseren Ausführung zusammen mit dem Kruzifixus die raumimmanenten Formen der Golgothaszene als plastische Werte begrenzten (S. 30). Da die Kohärenz der Gruppen in der Bildtradition vorgegeben war,[121] lassen sich daraus kaum stilkritische Schlüsse ziehen, vielmehr erscheint sie als künstlerisches Kalkül, zumal die plastischere Gestaltung des Heilig Blut-Altars auch im Zusammenhang zu sehen ist mit dem durch rückwärtige Fenster erhellten Kapellenschrein, während das Detwanger Retabel eine flache Rückwand besitzt.

Die ältere Literatur hatte ohne weitere Begründung eine Entstehung um 1500 angenommen,[122] eine neuerdings ebenfalls von Alfred Schädler vertretene Datierung, der sich gegen die Vorstellung Biers von einer linearen Entwicklung Riemenschneiders wandte, indem er auf das Problem der eigenhändigen Ausführung hinwies.[123] Ein Ansatz für die zeitliche Fixierung ergibt sich aus dem Vergleich des Gekreuzigten mit dem allgemein als Frühwerk akzeptierten Kruzifixus in Graz und dem im Krieg vernichteten des Würzburger Doms, vollendet gegen 1497.[124] Nicht nur das eng anliegende Lendentuch und dessen seitwärts ausschwingende Enden verbinden den am Kreuz Leidenden in Detwang mit beiden Werken, auch die Gestaltung des Körpers erscheint verwandt, obschon er – wie die aufflatternden Faltenwirbel – die Intensität ihrer Form nicht erreicht. Für die Tendenz, die spannungsvolle Einheit mit äußeren Mitteln – bildhaft – zu bewirken, ist der Bausch des Lendentuchs vor der linken Hüfte bezeichnend, der mit dem schüsselartigen Überschlag des als Kurvatur emporführenden Tuchendes auf der rechten Seite Christi kontrastiert. Vermutlich wurde er von dem in Eisingen verwendeten Typus des Gekreuzigten übernommen, bei dem er sich schlüssig in die Gesamtkonzeption einfügt.[125] Die analog zum Heroldsberger Kruzifixus leichte Durchbiegung der Arme kündigt sich in der

120 J. Bier (Anm. 15), S. 100 »Das Auge faßt Maria, Christus und den Hauptmann, ehe es die zurückgedrängten übrigen Figuren aufnimmt«.

121 s. S. 59 f.

122 E. Tönnies (Anm. 5), S. 161.

123 Alfred Schädler, Zu Tilman Riemenschneiders Kruzifixen, in: artibus et historia 24, 1991, S. 45.

124 Justus Bier, Tilmann Riemenschneider. Die späten Werke in Holz, Wien 1978, Abb. S. 77. A. Schädler (Anm. 123), S. 38 Abb. 1.

125 A. Schädler (Anm. 123), S. 39 Abb. 2.

Grazer Fassung des Themas bereits an [126]. Ähnlich der Figur im Würzburger Dom ist das längliche Gesicht mit der leicht gebogenen Nase gebildet, über dem die derb geschnittene Dornenkrone lastet, allerdings wird auch hier eine gewisse Reduzierung und Glättung der Formgegebenheiten deutlich, etwa in dem schmaleren und flächigeren Antlitz und in der gleichmäßigen Reihung des Oberlippen- und des Backenbartes.

Eine entsprechende Beziehung besteht zwischen dem Gesicht des Pharisäers und dem Kaiser Heinrichs II. auf der um 1500 entstandenen Deckplatte seines Grabmals im Bamberger Dom.[127] Bei dem lockenschweren Kopf des Johannes erinnern Haltung und Art des Aufblickens an den Apostel Matthias aus dem 1500/1506 datierten Zyklus an der Marienkapelle in Würzburg.[128] Auch daß der Lieblingsjünger und die Gottesmutter in ihrer Anordnung mit Maria und Joseph im Tempel am Creglinger Altar verwandt sind, ließe sich zugunsten der Priorität des Detwanger Retabels anführen, da die Verbindung beider Gestalten für die Golgothaszene konzipiert wurde, aber vor allem die stilistischen Merkmale sprechen bei einem Vergleich der beiden Gruppen mit den Harburger Fragmenten für eine spätere Entstehung des Creglinger Altares (Abb. 25). In der Faltengebung stehen die Detwanger Figuren dem Grabmal der 1503 verstorbenen Dorothea von Wertheim in der Pfarrkirche von Grünsfeld nahe.[129] Durch die Umdatierung erscheint der Schritt von Creglingen zum Windsheimer Zwölfbotenaltar selbstverständlicher als bei der bisher angenommenen Abfolge: Heilig Blut-Altar, Creglingen, Detwang, Windsheim.[130] Unter den 1505/10 ausgeführten Sitzaposteln des Bayerischen Nationalmuseums weisen einige ihrem Habitus nach auf die Detwanger Figuren zurück, während sie stilistisch den Heilig Blut-Altar voraussetzen.[131]

126 Katalog Würzburg (Anm. 40), S. 67 Abb. 37. Während der linke Arm des Gekreuzigten durch dessen Wendung nach rechts gestreckt ist, verläuft der rechte Arm schräger zu der etwas tiefer liegenden Schulter.

127 H. Muth (Anm. 18), S. 68.

128 Hanswernfried Muth, Tilman Riemenschneider. Die Werke des Bildschnitzers und Bildhauers seiner Werkstatt und seines Umkreises im Mainfränkischen Museum Würzburg, Würzburg (1982), S. 75.

129 J. Bier (Anm. 15), Abb. 128. Die von Iris Kalden, Tilman Riemenschneider – Werkstattleiter in Würzburg (= Wissenschaftliche Beiträge aus europäischen Hochschulen, Reihe 09 Kulturgeschichte Bd. 2) o. O. (Ammersbek bei Hamburg) o. J.: (1990) S. 126 Anm. 464, zur Datierung »um 1508« herangezogene Beispiele aus dem Mainfränkischen Museum in Würzburg, der heilige Nikolaus und der heilige Stephanus (H. Muth, Anm. 128, S. 145 und 147) sind schon ihrer unterschiedlichen Entstehungszeit wegen zum Vergleich nicht geeignet.

130 Klaus Mugdan, Zeitliche Stellung und Bedeutung des Altars im Werk Riemenschneiders, in: Der Windsheimer Zwölfbotenaltar von Tilman Riemenschneider. Beiträge zur Geschichte und Deutung. Herausgeg. von Georg Poensgen (München), S. 53 ff.

131 Theodor Müller, Die Bildwerke in Holz, Ton und Stein von der Mitte des XV. bis gegen Mitte des

Abb. 25 T. Riemenschneider, Der zwölfjährige Jesus im Tempel, Predellenrelief des Creglinger Altars, 1506/7

Gelegentlich wurde in der Literatur über das Retabel der Versuch unternommen, auf Grund seiner Konzeption und Ausführung die Frömmigkeitshaltung Riemenschneiders zu bestimmen. »Die große Ruhe, wie sie aus den Evangelien spricht«, ist nach H. Witte kennzeichnend für das Werk.[132] »Aber freilich... die Wehrhaftigkeit der Evangelien fehlt, die dem Furchtbaren doch nichts wegnimmt, die herbe Männlichkeit fehlt auch hier; Riemenschneider wehrt den ganzen Ernst des Kampfes von sich ab; er stillt, verbürgerlicht den Vorgang«. Daraus folgt der Schluß auf ein »stilles, warmes, etwas weiches, quietisti-

XVI. Jahrhunderts (= Kataloge des Bayerischen Nationalmuseums München Bd. XIII, 2), München (1959), S. 148 Nr. 136 (Philippus), S. 149 Nr. 138 (Matthias), S. 150 Nr. 142 (Jakobus d. J.), Nr. 143 (Judas Thaddäus).

132 H. Witte (Anm. 60), S. 294.

sches Christentum, dem herben Ernst wie dem freudigen Glauben des Evangeliums gleich unzugänglich«.[133] Aus dieser Charakterisierung des Künstlers wird seine exemplarische Bedeutung für die Erkenntnis der religiösen Lage vor der Reformation abgeleitet: Er ist ein Beweis, »daß es auch volkstümliche Kreise gab, die ohne der wilden Volksfrömmigkeit zu verfallen und ohne in Opposition zur Kirche zu stehen, eine schlichte, vom offiziellen Kirchentum freie Frömmigkeit liebten und betätigten«.[134] Vor solchen Folgerungen wäre jedoch zunächst die Rolle der Auftraggeber zu klären, des Stifters oder der kirchlichen und weltlichen Obrigkeit, die das Programm festlegten und mitunter auf seine Ausführung Einfluß nahmen, auch wenn dies nicht immer schriftlich fixiert wurde. Am Beispiel des Heilig Blut-Altars in St. Jakob lassen sich die geistigen Voraussetzungen für die Gestaltung eines Werkes aufzeigen (Abb. 26).

Bei seiner Interpretation ist die Frage, weshalb man »das abentessen Cristi Ihesu mit seinen zwölfboten« als Thema wählte, von maßgeblicher Bedeutung.[135] Die Erklärung, daß »eine biblische Begründung der Eucharistie« beabsichtigt gewesen sei,[136] verkennt den assoziativen Bildcharakter des Retabels. Mit der Darstellung des Abendmahls wird auf die Species des während der Messe in Christi Blut verwandelten Weines verwiesen, von dem drei Tropfen auf das ausgestellte Corporale fielen.[137] Da bei der Wandlung der Opfergaben durch die Worte und die Handlung des Priesters die Situation im Abendmahlssaal gegenwärtig ist, kann die Entscheidung, das Thema darzustellen, kaum überraschen. In den Wandlungsworten: »Hic est enim calix sanguinis mei… qui pro vobis et pro multis effundetur in remissionem peccatorum« wird der Opfertod am Kreuz in seiner Realität als »mysterium fidei« einbezogen, so daß es in dem Verweisungszusammenhang des Rothenburger Programms keiner eigenen Wiedergabe der Kreuzigung zur »dogmati-

133 H. Witte (Anm. 60), S. 300.

134 H. Witte (Anm. 60), S. 302 f.

135 J. Bier (Anm. 15), S. 171.

136 Barbara Welzel, Abendmahlsaltäre vor der Reformation, Berlin (1991), S. 130. Entsprechend die Aussage: »Das Programm ist als eigenwillige Ausdeutung der katholischen Eucharistielehre zu verstehen«. Hinter den Formulierungen steht die Annahme, daß das Bildprogramm die gültige Meßtheologie begründen müsse (S. 125).

137 NSTA 1947, fol. 4r: »In dem kupphern crucz daz do gehert uff die cappeln des heyligen plutes – Tres gutte sangwinis p(ro)fuse sup(er) corp(or)ale et apparet vestigiu(m)«. Ludwig Schnurrer, Kapelle und Wallfahrt zum Heiligen Blut in Rothenburg, in: 500 Jahre St. Jakob, Rothenburg o. d. T., 1485–1985, S. 90: »perfusae«. Wenn A. Ress (Anm. 10), S. 184 – unter Berufung auf Heinrich Weißbecker, Rothenburg o. T., seine Alterthümer und Inschriften, Rothenburg 1882, S. 66 – bei dem Abdruck des den Reliquien beigefügten Zettels »gutta« wiedergibt, könnte es sich um eine falsche Lesart statt »gutte« handeln.

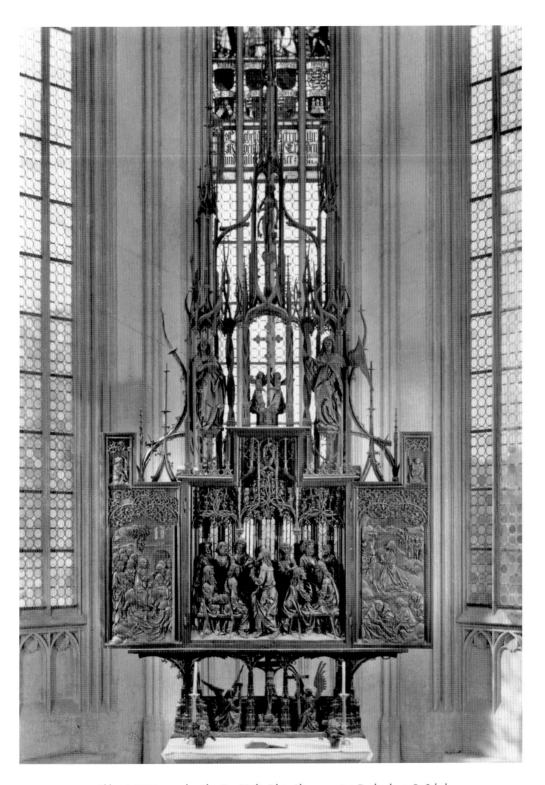

Abb. 26 T. Riemenschneider, Der Heilig Blut-Altar, 1502/05. Rothenburg, St. Jakob

85

schen Vervollständigung« bedurfte.[138] Der Schmerzensmann im Gesprenge, dessen Geste die Entstehung der Sakramente aus der Seitenwunde andeutet, ist zudem ein »Inbild« der ganzen Passion;[139] an sie erinnern auch die beiden Engel mit der Geißelsäule und dem Kreuz in der Predella. Mit diesen Zeichen der Marter verbindet sich die Vorstellung von dem vergossenen Blut des Erlösers, die für die Agonie am Ölberg ebenfalls symptomatisch ist.

Die Verkündigungsgruppe zu seiten der Heilig Blut-Reliquie bezeugt die Menschwerdung des Gottessohnes als Voraussetzung für seine Leidensfähigkeit und damit zugleich seine leibliche Gegenwart im Sakrament. Die im Johannesevangelium enthaltene Aussage Jesu über sein Fleisch und Blut und das Brot, »das vom Himmel herabgekommen ist«,[140] bestimmte die Beziehung zwischen der Inkarnation und der Eucharistie, so daß der Gedächtnisfeier ihrer Einsetzung am Gründonnerstag die Weihnachtspräfation zugeordnet wurde.[141] Im Bildprogramm mittelalterlicher Kirchen ist die Beziehung nicht selten durch die Wiedergabe von Gabriel und Maria am Chorbogen verdeutlicht, in unmittelbarer Nähe zum Altar, auf dem – analog zu der Fleischwerdung des Wortes – die Verwandlung in Christi Fleisch und Blut geschieht.[142] Daß als Pendant zu der Ölbergszene der linke Flügel den Einzug in Jerusalem aufweist, erklärt sich aus dem Erzählzusammenhang am Beginn der Leidensgeschichte,[143] doch kann das »Hosanna« der Volksmenge

138 B. Welzel (Anm. 136), S. 118.

139 J. Bier (Anm. 15), S. 21.

140 Joh. 6, 48 ff.

141 Ewald M. Vetter, Mariologische Tafelbilder des 15. Jahrhunderts und das Defensorium des Franz von Retz. Diss. phil. Heidelberg 1954 (Ms), S. 201.

142 Ewald M. Vetter (Anm. 140), S. 206. Auch die 1390/1400 entstandene Sakramentsnische der Spitalkirche in Rothenburg ordnet der Eucharistie die Verkündigung zu. A. Ress (Anm. 10), S. 409 Abb. 341. In seinem zweiten Weihnachtssermo preist Bernhard von Clairvaux die Gottesmutter als »benedicta in mulieribus, in cuius castis visceribus, superveniente sancti Spiritus, coactus est panis iste (scl. panis angelorum) quem manducet homo«. PL 183, Sp. 121. – Nach B. Welzel (Anm. 136), S. 124 f. »bindet die Verkündigungsgruppe (des Heilig Blut-Altares) die Darstellungsfolge bereits in die biblische Erzählung zurück«.

143 Matth. 21, 9. Michael Baxandall, Die Kunst der Bildschnitzer – Tilman Riemenschneider, Veit Stoß und ihre Zeitgenossen, München (1984), S. 196. In der um 1480 gedruckten deutschen Meßauslegung wird der Beginn des Kanons mit der Situation am Ölberg in Verbindung gebracht. Franz Rudolf Reichert, Die älteste deutsche Gesamtauslegung der Messe (= Corpus Catholicorum 29), Münster Westf. 1967, S. 122: »Der priester, so er den Canon anvahen wil, der sol sich neygen mitzusammen getanen henden. Und das bedeut, das der Herre vor seynem leyden mit gebogen knyen fiel auff das erdtrich mit seynem antlitz an dem Oelberge und betet, in dem da er den plutigen schweyß schwitzet«. s. auch die Beziehung des Heiligen Blutes auf den Blutschweiß Christi (S. 154): »so der priester den kelch gedeckt hat nach der wandlung das bedeut – also verdeckt – das plut Cristi, das er heymlich vergoß,

und der Zuruf: »Benedictus qui venit in nomine Domini« auch mit dem Sanctus der Messe in Verbindung gebracht werden, dem Lobpreis des bei der Wandlung erwarteten Herrn.[144]

Angeregt wurde die Wahl des Themas vor allem durch den Einsetzungsbericht im Brief des heiligen Paulus an die Korinther,[145] der nicht nur am Gründonnerstag und an Fronleichnam als Epistel dient, sondern auch in der jeden Donnerstag möglichen Votivmesse »De corpore Christi«. Sie war in Rothenburg mit einem Umgang verbunden, bei dem die konsekrierte Hostie in der Monstranz wohl von der Sakramentsnische im Chor auf den Heilig Blut-Altar getragen wurde,[146] zur Aussetzung in der offenen Predella, während der dort stattfindenden Messe. Ihre Bezeichnung als Engelamt geht auf den Hymnus »Lauda Sion Salvatorem« des Thomas von Aquin zurück, bei dessen Vers: »Ecce panis angelorum / factus cibus viatorum / verus panis filiorum / non mittendus canibus« der die Messe lesende Priester sich mit der Monstranz dem Volk zuwandte.[147] Vielleicht kann man die

als in Luca XXII/44 capitel stat »und seyn schweyß ist worden als die troepflein des plutes, abfliessende auf die erde« und das geschah an dem Oelberge«.

144 Die Erklärung der Meßauslegung (Anm. 143), S. 117 f., betont die zeitliche Parallele zwischen dem Zuruf der Kinder kurz vor der Passion Christi und dem Sanctus unmittelbar vor der Wandlung, »Wann die wandlung bedeut gantz das leyden Ihesu Christi unsers lieben herren, der nach diesem gesang an dem sechsten Tag am kreutz starb«. Das Benedictus wurde auch während der Elevation der Hostie gesungen. J. A. Jungmann, Missarum sollemnia, 5. Aufl. Wien 1962, II, S. 172 und 269.

145 1 Kor. 11, 20–32.

146 J. D. W. von Winterbach, Geschichte der Stadt Rothenburg an der Tauber und ihres Gebietes, 2. Theil, Rothenburg 1827, S. 41. Die Verfügung schrieb vor: »... alle Donnerstag mit dem Sakrament vnd zwayen ministrantzen auf das haylig plut zu geen, vnd daßelbst die engelmeß zusingen«, NSTA 2082, 1, fol. 175r. B. Welzels Erklärung (Anm. 136), daß kein verbindliches Meßformular »existiert« habe, berücksichtigt nicht die durch die ehemalige Benennung der Kapelle und den Wochentag (Donnerstag) vorhandene Beziehung auf das Fronleichnamsfest. Da die Gottesdienste schon vor der Umbenennung in Heilig Blut-Kapelle stattfanden, darf man ohne weiteres die Verwendung des Meßformulars »De corpore Christi« annehmen. s. H. Weigel (Anm. 9), S. 58. An Wallfahrtstagen ging die Prozession von der Kirche des Heilig Geist-Spitals zur Kobolzeller Kirche und von dort über den Kalvarienberg zum Heilig Blut-Altar. E. Stolz, Die Rothenburger Fronleichnamskapelle und die Ablaßverleihung des Bischofs Albert von Marienwerder im Jahr 1283, in: Freiburger Diözesanarchiv NF 14, 1913, S. 239.

147 Peter Browe, S. J., Die Verehrung der Eucharistie im Mittelalter, München 1933, S. 151. Die Annahme von B. Welzel (Anm. 136), S. 122, daß es sich »um die Daueraussetzung des Allerheiligsten gehandelt« habe, »die im ausgehenden 15. Jahrhundert zunehmend üblich wurde« trifft mit Sicherheit nicht zu. P. Browe (S. 165) hat die außerordentliche Seltenheit dieser sakramentalen Einrichtung, insbesondere in Süddeutschland, betont. P. Browe, Die ständige Aussetzung des Sakraments im Mittelalter, in: Jahrbuch für Liturgiewissenschaft 7, 1927, S. 147. s. auch: Jakob Torsy, Eucharistische Frömmigkeit im späten Mittelalter, in: Archiv für mittelrheinische Kirchengeschichte, 23. Jg. 1971, S. 99. Das Privileg, mit dem

Zahl der Engel – vorgesehen waren sechs[148] – und die Eigentümlichkeit, daß die beiden links und rechts neben der Monstranz knienden über der Dalmatika das bei der Sakramentsverehrung gebräuchliche Pluviale tragen, als Hinweis auf die Zelebration des Engelamtes erklären, das Eucharistiefeier und Anbetung des Allerheiligsten in sich vereinte.[149]

Die Aussage der Epistel, daß, wer unwürdig dieses Brot ißt und trinkt, sich am Leib und am Blut des Herrn versündigt,[150] ist in der Gestalt des Judas bildhaft faßbar, der vom Herrn »den Bissen« empfängt, bevor er weggeht, ihn zu verraten.[151] Möglicherweise bezieht sich der nach unten gerichtete Zeigegestus des Apostels neben dem Verräter auf die Monstranz in der Predella, um damit die dem Johannesevangelium nicht ohne

Pius II. 1459 die unverhüllte Aussetzung des Allerheiligsten in Rothenburg wieder erlaubte, nachdem Nikolaus von Cues sie 1451 untersagt hatte, erwähnt außerdem, daß dies an bestimmten Tagen (nicht dauernd) geschehen könne. NSTA RU 1877. Eine Einsichtnahme in die Urkunde hätte außerdem ergeben, daß mehreren Städten, neben Rothenburg auch Windsheim, Würzburg und Dinkelsbühl, durch die Vermittlung des Markgrafen von Ansbach die frühere Praxis gestattet wurde: »prelibatum Sacramentum Eucaristie singulis diebus Jovis ac festiuitatibus solemnibus et dedicationibus ac per octauas festiuitatis Corporis x̄p̄i publice absque velamento prout ante statutum« (deferri). – Wo sich das im Verzeichnis von 1442 genannte große silberne Kreuz befand, das unter anderem Reliquien »De sepulchro d(omi)ni, De ligno s(an)c(t)e cruc(is)« und »De sangwine x̄p̄i m(i)rac(u)loso« enthielt, ist nicht mehr festzustellen. NSTA 1947, fol. 4v. Schon H. Weigel (Anm. 9), S. 58 Anm. 5, schließt die Möglichkeit nicht aus, daß die im 19. Jahrhundert irrtümlich auf die Heilig Blut Reliquie des Riemenschneideraltars bezogene Überlieferung, es handle sich um Blutstropfen Christi, die von Kreuzfahrern mitgebracht wurden, für die andere Reliquie in Betracht kommen könne. B. Welzel (Anm. 136), S. 119 Anm. 16, bezeichnet merkwürdigerweise die Publikation von Weigel, deren Erscheinungsjahr sie mit 1852 (auch im Literaturverzeichnis!) angibt, als die früheste Erwähnung der Legende. Die zweite Reliquie wird von ihr nicht erwähnt.

148 J. Bier (Anm. 15), S. 171 Nr. 61.

149 Nicht nachvollziehbar ist die Aussage von B. Welzel (Anm. 136), S. 124, der Engel der Verkündigung sei »mit einer zweiten kürzeren Dalmatika unter dem Chormantel bekleidet«, da nur Albe und Dalmatika erkennbar sind. Die Bezeichnung des am Heilig Blut-Altar stattfindenden Gottesdienstes als »Sakramentsandacht« (S. 122) geht wohl auf die mißverstandene Erklärung Browes zurück, daß die im Engelamt zwischen Epistel und Evangelium eingeschobenen Hymnen oder Sequenzen, während denen der Priester sich mit der Monstranz dem Volk zuwandte, den Ursprung der Sakramentsandachten bedeutete. Für die Aussage von J. D. W. von Winterbach (Anm. 145), die beiden »Administranten« des »Oberpfarrers« hätten »ein Evangelium und Epistel abgesungen«, gibt es in NSTA 2082 keinen Hinweis. Vermutlich geht die Bezeichnung der »ministantzen« als »Konzelebranten« in L. Schnurrer, Anm. 137) S. 93, auf die Stelle bei von Winterbach zurück.

150 1 Kor. 11, 29.

151 Joh. 13, 26 ff.

weiteres zu entnehmende eucharistische Sinndeutung des Vorgangs zu betonen.[152] M. Baxandalls Interpretation des Judas »als Beispiel... für die Unterschiedslosigkeit, mit der Gott seine Gnade verteilt« und damit »als Hoffnungszeichen für die Erdenpilger«,[153] beruht auf dem mißverstandenen Zitat aus einer Predigt des späten 15. Jahrhunderts, das Antwort gibt auf die Frage, weshalb ihn Jesus zum Apostel berufen hat:[154] Es ist nicht übertragbar auf die Situation im Abendmahlsaal. Diese wird in einer mittelalterlichen Predigt »Am Antlaztage«, dem Ablaßtag, einer vornehmlich dem Gründonnerstag vorbehaltenen Bezeichnung, ausgehend von der Epistel gedeutet: »die rede die sult ir so versten: swer so daz brot unde daz trinken unwirdeclichen niuzet, daß der also schuldic ist unsers herren todes sam ob er in selbe mit siner hant erslagen habe. wan unsern herren den enmac niemen betriegen: wan alsam daz selbe here opfer der guot sant Peter enpfienc im ze gnaden unde ze heile, also enpfieng ez Judas niht, wan er die untrúwe unde die vientschaft unde den gotes haz in sim herzen truoc hinz dem ewigen tode«.[155] In Rothenburg sind Anordnung und Haltung des Petrus auf das eucharistische Brot in der Hand Jesu bezogen, so daß er, wie in der Predigt, die Gegenposition zu Judas darstellt. Damit erscheint die Eucharistie als das zentrale Thema des Retabels, nicht die unwürdige Kommunion des Judas. Auf diese Sinnmitte verweist auch der Apostel mit dem Kelch, der das Blut Christi sub specie vini enthält. Ihn bezeichnen – analog dem auf die Monstranz gerichteten Zeigegestus des Jüngers in der linken Schreinhälfte – die Gebärden der beiden rechts sitzenden Apostel.[156] So spiegelt sich in der zweiteiligen Komposition die Erscheinungsweise der Eucharistie.

Mit den Gestalten von Petrus und Judas konnte der gläubige Betrachter die auch in der Epistel erhobene Forderung verbinden, sich Rechenschaft zu geben über sein Verhalten gegenüber dem Altarsakrament.[157] Ohne Zweifel entsprach dies der Intention

152 Joh. 13, 26. Nach M. Baxandall (Anm. 143), S. 183 weist er »mit der anderen Hand... den Betrachter über das... Osterlamm hinweg oder durch das hindurch auf das Geschehen, das hier stattfindet«. Eher soll die Geste auf die Schrittstellung des Judas aufmerksam machen, in der sich der geplante Verrat ankündigt.

153 M. Baxandall (Anm. 143), S. 184 und 186.

154 Die Predigten des Johannes Pauli, herausgeg. von Robert G. Warnock (= Münchener Texte und Untersuchungen zur deutschen Literatur des Mittelalters 26), München 1970, S. 43 f.: »Worumb hat er in dann berüft, in ze ainem apostel ufgenommen und im den sekel bevolchen...«.

155 Althochdeutsche Predigten, herausgeg. von A.E. Schönbach, III, Graz 1891, S. 69 Nr. 30.

156 B. Welzel (Anm. 136), S. 129, bezieht die im Redegestus erhobenen Hände auf das Bewegungsmotiv des Judas.

157 Kor. 11, 28. Wie völlig man den Sinn des Retabels mißverstehen kann, zeigen die Ausführungen von I. Kalden (Anm. 129), S. 52: »Über die Figur des Judas sieht Christus auf den sich nähernden Gläubigen herab und hält ihm das Stück Brot als Zeichen seiner (des Betrachters) Sündhaftigkeit entgegen.

der »offiziellen« Kirche, so daß Riemenschneiders Retabel nicht, wie Witte behauptet, »zwischen katholischem und evangelischem Glauben« steht und die »Heilsgewißheit der römischen Kirche« vermissen läßt.[158] Es geht vielmehr um die Entscheidung des Menschen über sein Heil. Daß »die Jünger zerfaltet, zergrämt, zersorgt aussehen«, erklärt sich aus der sie bedrängenden Situation und erlaubt keinen Rückschluß auf »ihr Christentum«.[159] Man wird den Anteil des Auftraggebers an der Gestaltung des Themas nicht gering einschätzen dürfen, auch wenn die künstlerische Bewältigung der vorgegebenen Inhalte von Riemenschneider zu leisten war. Da der im Zusammenhang mit den Harburger Gruppen bereits erwähnte Frater Martinus Schwarz dem Gremium angehörte, das über die Ausführung des Retabels zu befinden hatte,[160] liegt es nahe, die Konzeption des Programms mit ihm in Verbindung zu bringen, zumal er als Maler dabei sicher auch schon die bildhafte Umsetzung bedachte. Angesichts der engen Beziehung des Franziskanerguardians zum Dominikanerinnenkloster wird man bei dem Auftrag für das Detwanger Retabel eine entsprechende Beteiligung annehmen dürfen:[161] Seine christologische Aussage überhöht die Realität des Geschehens auf Golgotha durch das Thema des Corpus Christi, in dem göttliche und menschliche Natur des Gottessohnes vereint sind.

In ihrer an die Frömmigkeit des Einzelnen appellierenden Intention entsprachen die Retabel einer Tendenz der Zeit, die auch in der seit 1450 zunehmenden Einrichtung von Prädikaturen zur Unterweisung des Volkes im Glauben und zur sittlich-moralischen Belehrung zum Ausdruck kam. Für die Wirkung dieser Prediger, deren Anstellung nicht selten vom Magistrat ausging, ist die Charakterisierung des Würzburger Dompredigers Dr. Johann Reyss durch einen Anonymus vom Beginn des 16. Jahrhunderts ein aufschlußreiches Zeugnis.[162] Er schildert ihn »als einen unwiderstehlichen Prediger und

Erst beim Zurücktreten von dem Altar und beim Hinaufschauen wird der Blick des Pilgers von Judas über die Mittelerhöhung des Schreins zu seinem eigentlichen Wallfahrtsziel, der Heiligblutreliquie gelenkt, von wo aus sich der Weg nach oben, zu dem Erlöser öffnet. Die Reliquie mußte für den Pilger den Mittler zwischen eigener Sündhaftigkeit und göttlicher Gnade darstellen; durch die Wallfahrt zum Heiligen Blut und die damit verbundenen Spenden in Geld und Naturalien konnte er einen Beitrag zur Sicherung seines Seelenheils leisten, der ihn ein wenig weiter von der Figur des Judas entfernte und dem Erlöser näherbrachte«.

158 H. Witte (Anm. 60), S. 291.
159 H. Witte (Anm. 60), S. 291: »mit Sorgen und mit Grämen steht über ihrem Christentum geschrieben«.
160 J. Bier (Anm. 15), S. 171 Nr. 61.
161 E. M. Vetter (Anm. 69), S. 83 – 110.
162 Theobald Freudenberger, Der Würzburger Domprediger Dr. Johann Reyss (= Katholisches Leben und Kämpfen im Zeitalter der Glaubensspaltung 11), Münster i. W. 1954.

Verteidiger der Wahrheit, erfüllt von aufrichtigem, glühendem Seeleneifer«.[163] »So hoher Wertschätzung und Achtung erfreut er sich beim Klerus und bei dem einfachen Volk, daß aus dem Volke keiner sich für hinreichend rechtgläubig hielte, der nicht in seinen feurigen, zur Andacht stimmenden Predigten die Richtschnur für seine Lebensführung empfangen hätte«.[164] »Er lebt noch jetzt vor den Toren Würzburgs und durch seine unablässige Verkündigung des Wortes Gottes und seine staunenswerte Gelehrsamkeit ebenso wie durch sein Vorbild führt er viele aus einem Sündenleben zurück und geleitet sie auf den Pfad der Wahrheit und den Weg zur himmlischen Heimat«.[165] Die Mitteilung, daß sich in seinem Haus die höheren Schichten der Bürgerschaft trafen,[166] schließt die Möglichkeit bestehender Kontakte Riemenschneiders mit dem Domprediger ein, dessen Frömmigkeitsimpulse das Verständnis des Meisters von der Aufgabe seiner Kunst beeinflußt haben könnten. Sicher war auch die Zeit seiner Ausbildung als »clericus«, was immer man darunter verstehen mag,[167] für seine Auffassungsweise bedeutsam. Daß es ihm darum ging, den inneren Vorgang zu erhellen, ist beim Gastmahl des Simon auf dem linken Flügel des Münnerstädter Altars an dem einschenkenden Knaben hinter Christus und Magdalena ersichtlich, der mit seinem Tun die auf die Sünderin herabströmende Gnade symbolisch andeutet, während der feiste Pharisäer nur die Handlung selbst wahrnimmt, im Gegensatz zu seinem Nachbarn, den das Wahrgenommene im Innersten bewegt.[168] Diese in der Besinnlichkeit und der Anteilnahme zum Ausdruck kommende seelische Verfassung ist auch für andere Darstellungen, beispielsweise die Apostel des Creglinger Retabels, charakteristisch.[169]

163 P. P. Albert, Scriptorum insignium centuria. Hundert hervorragende Schriftsteller, ein Literaturbericht aus dem Anfang des 16. Jahrhunderts, in: Freiburger Diözesan-Archiv 69, 3. Folge I, 1950, S. 117: »zelator animarum totus sincerus... veritatis irrefragibilis predicator tutorque...«.

164 P. P. Albert (Anm. 163), S. 118: »opinione quoque conspicuus est, ut nemo ex populo nisi suis in ignitis et devotissimis sermonibus vivendi normam acceperit, orthodoxum se satis existimet«.

165 P. P. Albert (Anm. 163), S. 122 f.: »qui claret adhuc apud Herbipolim et continue divini verbi praedicatione et mirabili sua eruditione pariter et exemplo multos ab iniquitate retrahit et veritatis ad tramitem viamque et coelestis patriae dirigit ducitque«.

166 Th. Freudenberger (Anm. 162), S. 48.

167 Die Bezeichnung clericus besagt nicht, daß der Genannte Priester war. Die überwiegende Zahl der clerici im späten Mittelalter besaß nur die niederen Weihen. Außerdem wurden in dieser Zeit häufiger Altarpfründen zur finanziellen Unterstützung von Studenten der Theologie gestiftet. s auch: Joseph Lortz, Zur Problematik der kirchlichen Mißstände im Spätmittelalter, in: Trierer Theologische Zeitschrift, 1949, S. 278.

168 Ewald M. Vetter, Riemenschneiders Magdalenenaltar im Spiegel mittelalterlicher Frömmigkeit, in: Würzburger Diözesangeschichtsblätter 55, 1993, S. 123.

169 J. Bier (Anm. 15), Abb. 92 ff.

Man kann sich fragen, ob die Verinnerlichung, das meditative Beteiligtsein am Heilsgeschehen, nicht im Zusammenhang steht mit der allgemeinen Rezeption mystischen Gedankenguts im 15. Jahrhundert, analog zu der Übernahme des in der Mystik als Andachtsbild konzipierten Themas des Schmerzensmannes in das Portalprogramm von Pfarrkirchen oder in die Sepulkralkunst des Patriziats und bürgerlicher Kreise. C. Adelmann sah in der Entwicklung Riemenschneiders »die köstlichste Ausblüte derjenigen Kunstthätigkeit..., die sich nur in der stillen Atmosphäre einer deutschen Pfaffenstadt entwickeln konnte«, und folgerte aus der speziellen Situation Würzburgs, daß »die Subordination des bürgerlichen Elements unter eine Herrschaft, die eigentlich nichts städtisches an sich hatte, ... auf sein Ingenium verinnerlichend wirken mußte«.[170] In seinem Schaffen offenbare sich »die deutsch-mittelalterliche Auffassung des christlichen Gedankens, jene tiefe Frömmigkeit und echte Demut, die dem Leben des Erlösers so wohl entspricht«.[171] Die Formulierung verweist auf die Vorstellung vom Mittelalter, wie die Romantik sie geprägt hat, aber etwas von dieser Bezüglichkeit glaubt man in der als Selbstbildnis Riemenschneiders geltenden Figur auf dem Predellenrelief des Creglinger Altars wiederzufinden (Abb. 25), die, unbeteiligt an dem Geschehen im Tempel und über dem

170 C. Adelmann (Anm. 81), S. 1. Was G. A. Weber (Anm. 62), S. 169, bei seiner Charakterisierung des Detwanger Retabels »die Tilsche Ruhe« genannt hat, wird hier auf einen soziologisch bedingten Hintergrund bezogen, eine Sichtweise, die in modifizierter Form bei Baxandall wiederkehrt, wenn er »einen gewissen Puritanismus« des Heilig Blut-Altars mit der Einstellung der »Bürger in Franken an der Wende vom 15. zum 16. Jahrhundert« erklärt, »die sich von der Gemeinheit über ihnen distanzierten, gleichzeitig die unten lauernden Unmutsgefühle beschwichtigten und Schwärmerei in sichere Kanäle leiteten«. M. Baxandall (Anm. 143), S. 196 f. Roland Recht und Albert Châtelet, Ausklang des Mittelalters, München 1989, S. 139, sprechen dagegen von einem »aufgeklärten Konformismus, der auch seine Kunst prägte«.

171 C. Adelmann (Anm. 81), S. 31. Nach G. Anton Weber, Das religiöse Bekenntnis Tilman Riemenschneiders, in: Der Katholik, 22. Jg. 1912, 4. Folge X, S. 459, sind »Charakter und Glaube des Künstlers« in seinem Werk faßbar. Daß der »zartfühlende Meister« trotz »der beseelten Stimmungskunst« ein »rechter Mann sein konnte, also kein Schwächling« war, hat F. Knapp mit dessen viermaliger Heirat und seiner Rolle im Bauernkrieg begründet, ohne auf die Erklärungsbedürftigkeit dieser Fakten einzugehen. Fritz Knapp, Riemenschneider, Bielefeld und Leipzig 1935, S. 28. Vielleicht eine Relativierung seiner Aussage in: Tilman Riemenschneider, Würzburg 1931, S. 11, daß er »offenbar keine leidenschaftliche Natur« war. Die Verstrickung in die Wirren von 1525 diente schließlich Max Wegner, Tilman Riemenschneider, Zeit, Mensch und Werk, Stuttgart (1943), S. 19, dazu, einen Gegensatz zu konstruieren zwischen dem Gestaltungswillen Riemenschneiders und den fremden (kirchlichen) Motiven, die er verarbeiten mußte, deren Form er aber so gestaltete, »wie es ihm das unbewußte Gesetz seiner Artung vorschrieb«. Er wurde damit zum »Künder und Offenbarer des ewigen nordischen Blutes«. M. Wegner, Tilman Riemenschneider, Der Deutsche, Künstler und Rebell, Landsberg/W o. J. (1937), S. 9.

geschlossenen Buch nachsinnend, den Vorgang geistig zu schauen und zu erwägen scheint. Bier hat die fehlende »Blickverknüpfung« zwischen Maria und dem die Heilige Schrift auslegenden Knaben bemängelt, ohne zu beachten, daß zwei Themen zu einem Bild zusammengefügt sind, die Suche der bekümmerten Eltern, die mit einer gewissen Schüchternheit sich dem Kreis der Gottesgelehrten nahen,[172] und die Selbstoffenbarung des Gottessohnes in seiner die Zuhörenden erstaunenden Kenntnis und Weisheit.[173] Beide Momente beschäftigen den die Schilderung des Evangeliums Bedenkenden, wohl im Sinne der mittelalterlichen Auslegung, die in ihnen die menschliche und die göttliche Herkunft angedeutet sah.[174] Damit entspricht seine Funktion der des Emporblickenden in Detwang: Er schaut in dem am Kreuz Gestorbenen den Sohn Gottes und begreift so das Geheimnis der Erlösung (Abb. S. 128).[175]

172 s. auch die Interpretation von E. Tönnies (Anm. 5), S. 154. G. A. Weber (Anm. 62), S. 258, bezieht sich dagegen auf Luk. 2, 50 und erklärt: »Maria erinnert sich an das Gehörte, das sie nicht verstand«. Die abgebrochene Hand des Sitzenden, der zu Maria aufblickt, hat nach E. Tönnies (S. 183) einen Schreibstift gehalten. Es könnte aber ebenso eine Gebärde der Überraschung oder der Anrede gewesen sein.

173 Luk. 2, 47.

174 Vinzenz von Beauvais, Speculum historiale, Lib. VI Dvaci 1624 (Nachdruck 1965), Sp. 209: »Itaque quasi filius Dei in templo commoratur, quasi filius hominis cum parentibus«.

175 Da das ehemalige Gesprenge des Detwanger Retabels verloren ist, läßt sich die Möglichkeit der Anordnung unter der Nonnenempore der Dominikanerinnenkirche nicht mehr nachprüfen. Falls die Höhe des Raumes nicht ausgereicht hätte, wäre auch an der Nordostecke des Kirchenschiffs zwischen dem Mauerteil neben dem eingezogenen Chor und einer neben dem Portal zum Kreuzgang zu errichtenden Mauerzunge eine Einwölbung denkbar, so daß für den Altar dieser Platz in Frage käme.

DIE BILDTAFELN

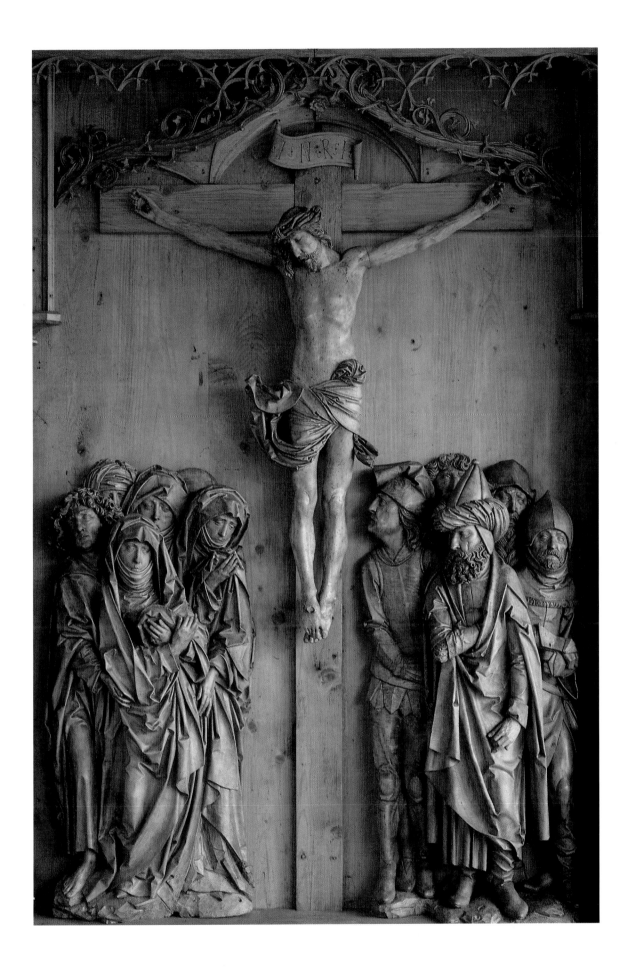

Kreuzigung Christi

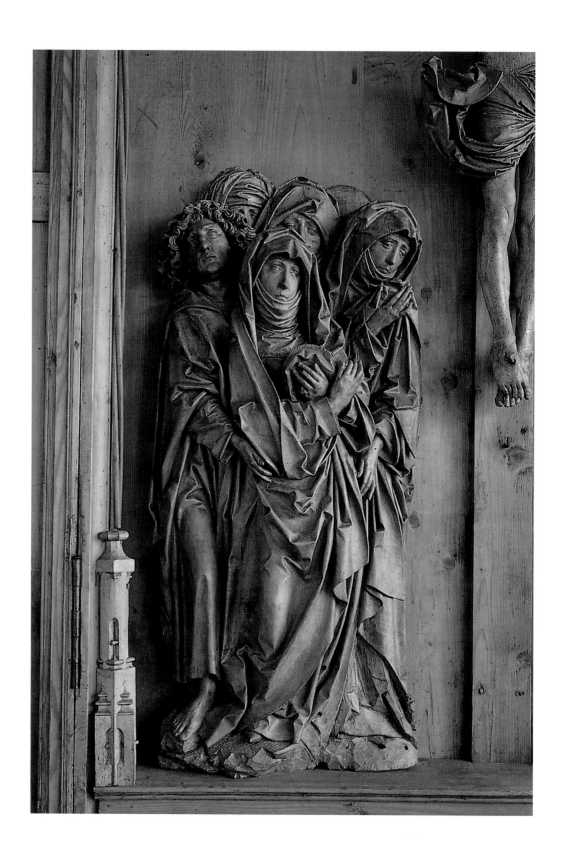

Johannes und die trauernden Frauen

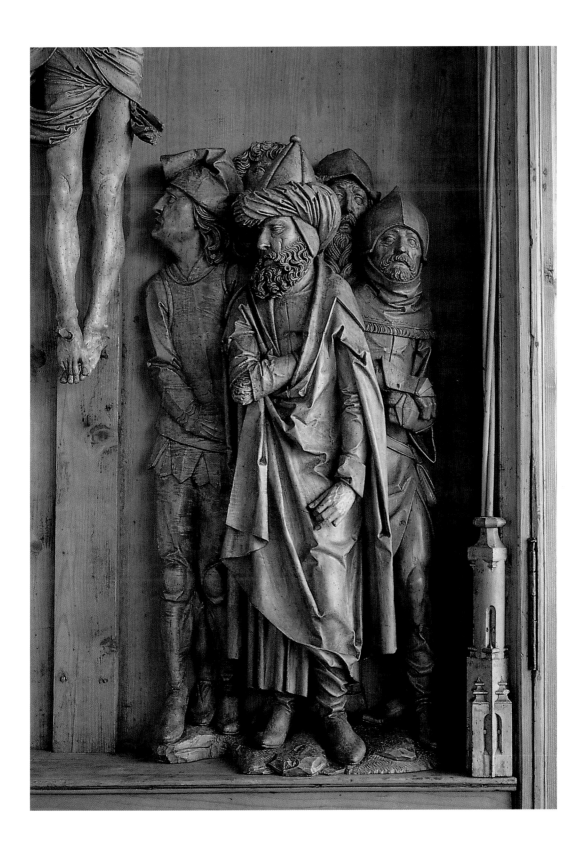

Pharisäer mit Kriegsknechten

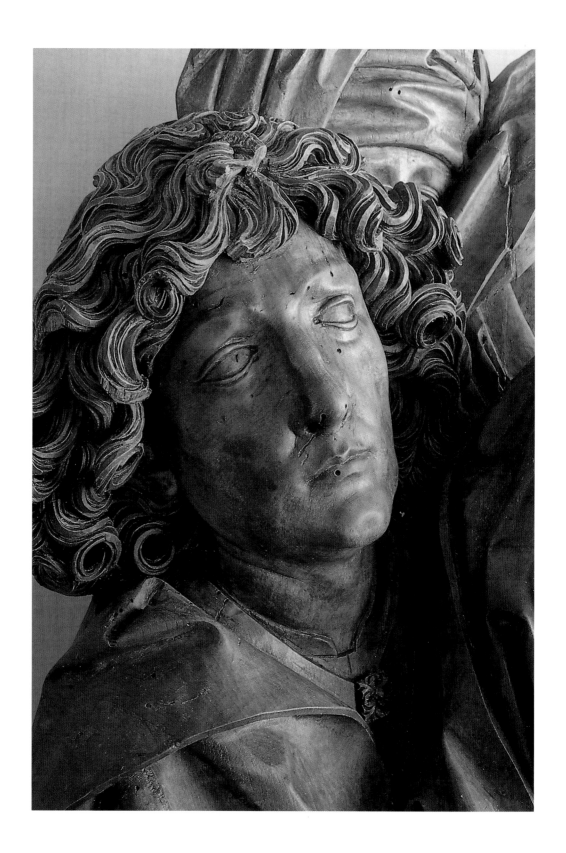

Johannes

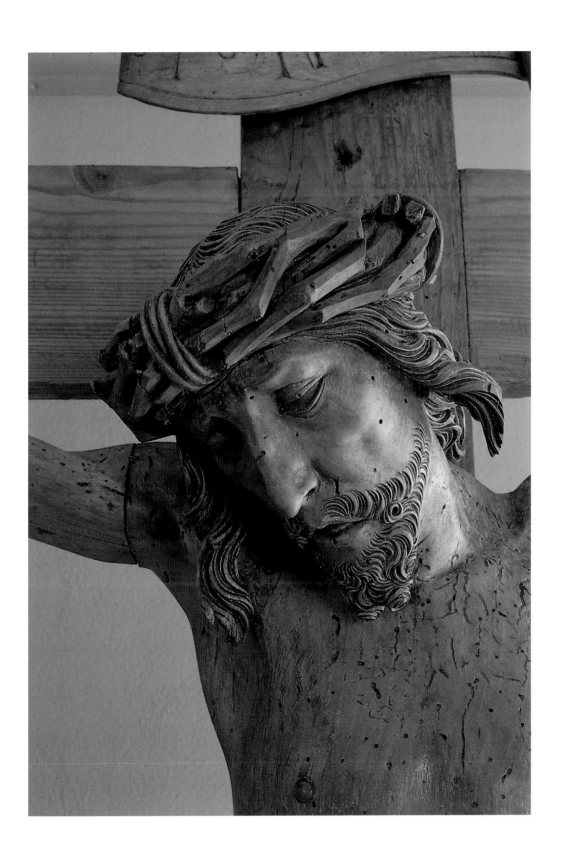

Kruzifixus

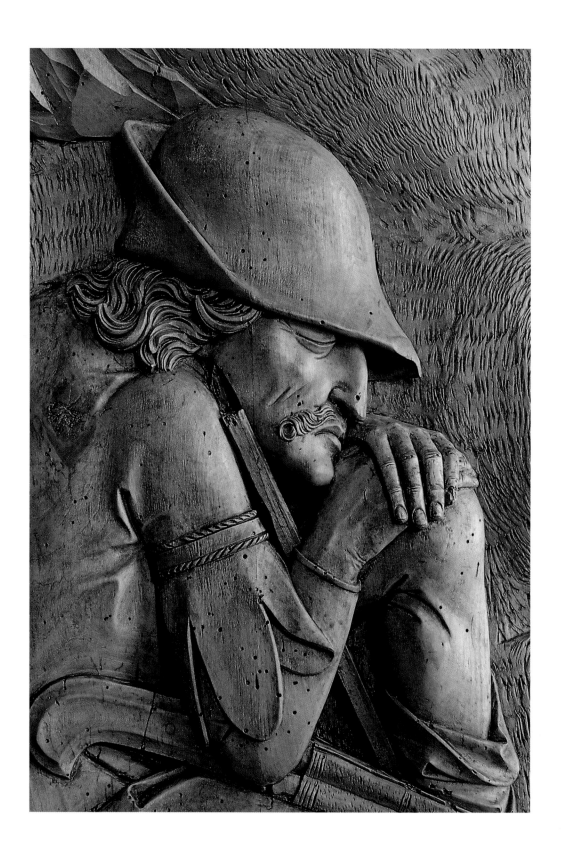

Schlafender Wächter

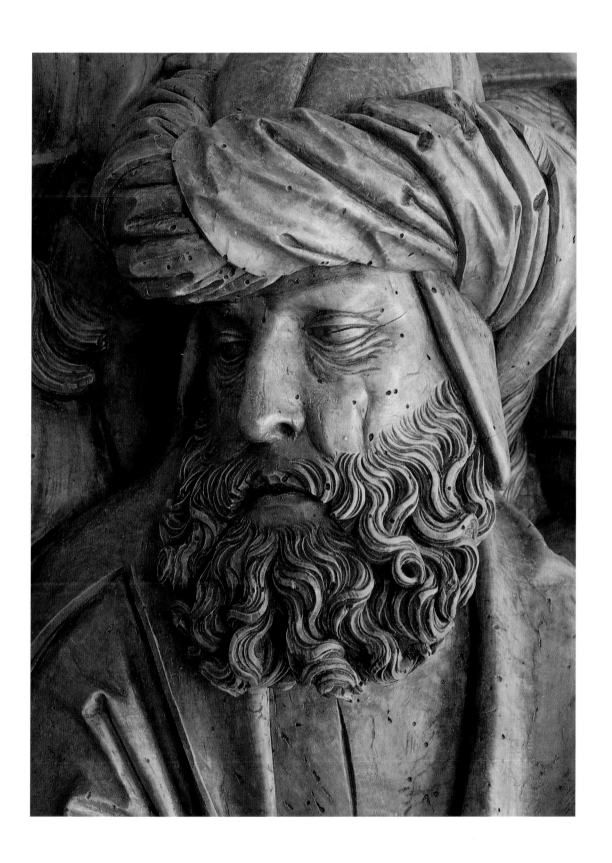

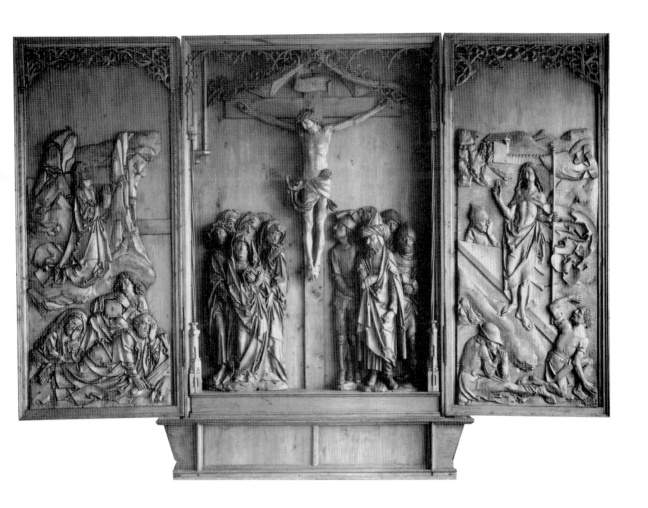

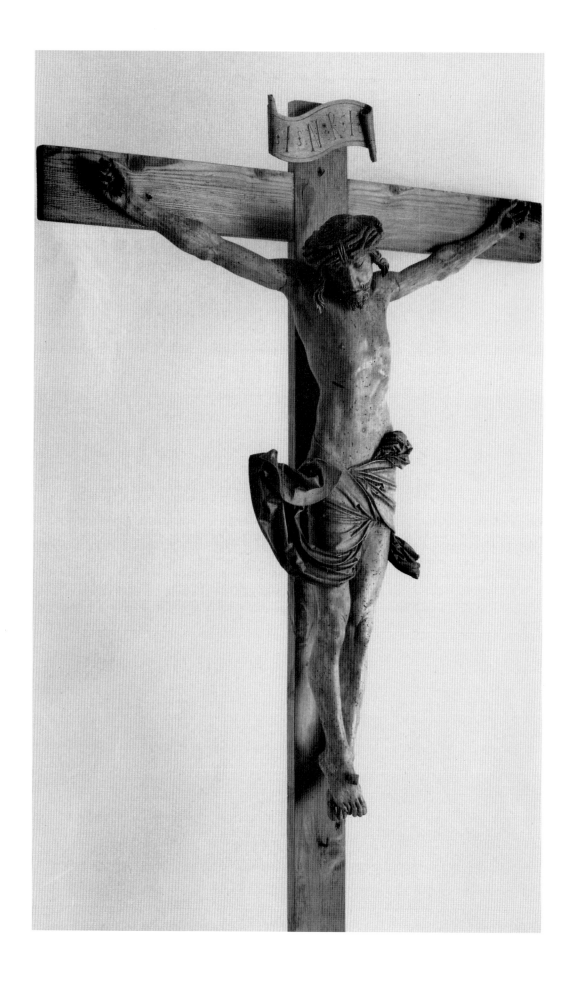

Kruzifixus

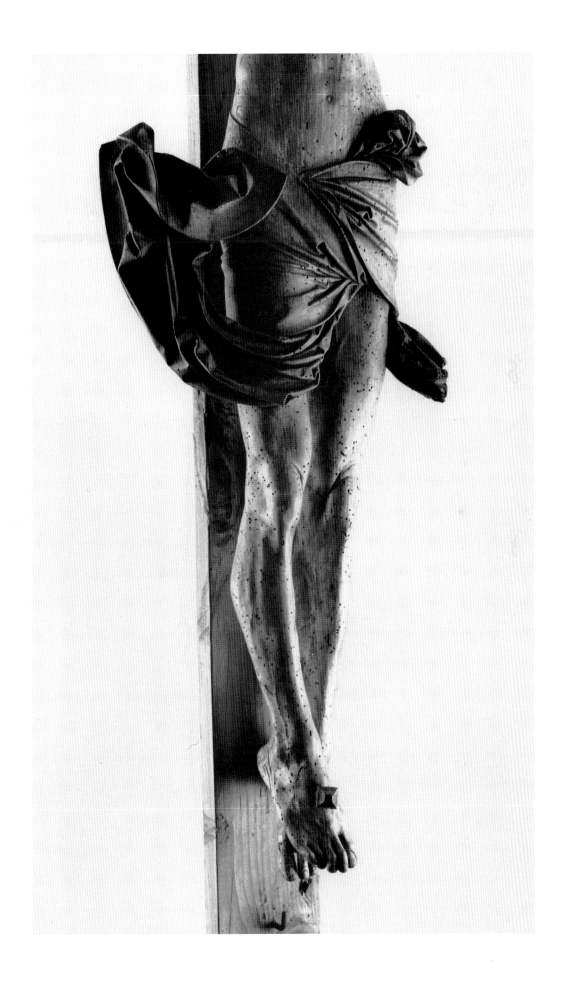

Detail des Kruzifixus

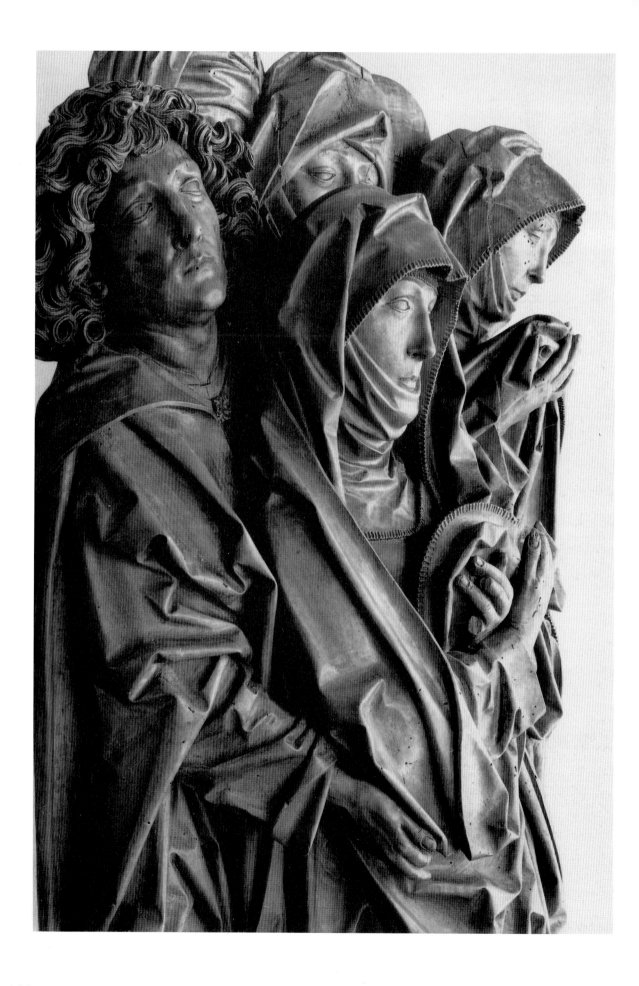

Johannes mit den trauernden Frauen

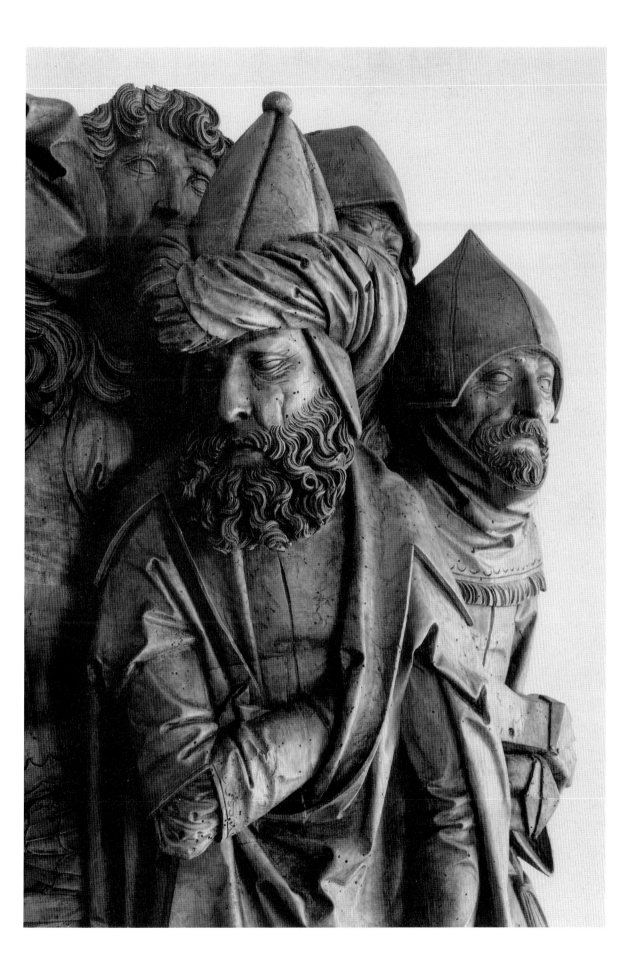

Pharisäer mit Kriegsknechten

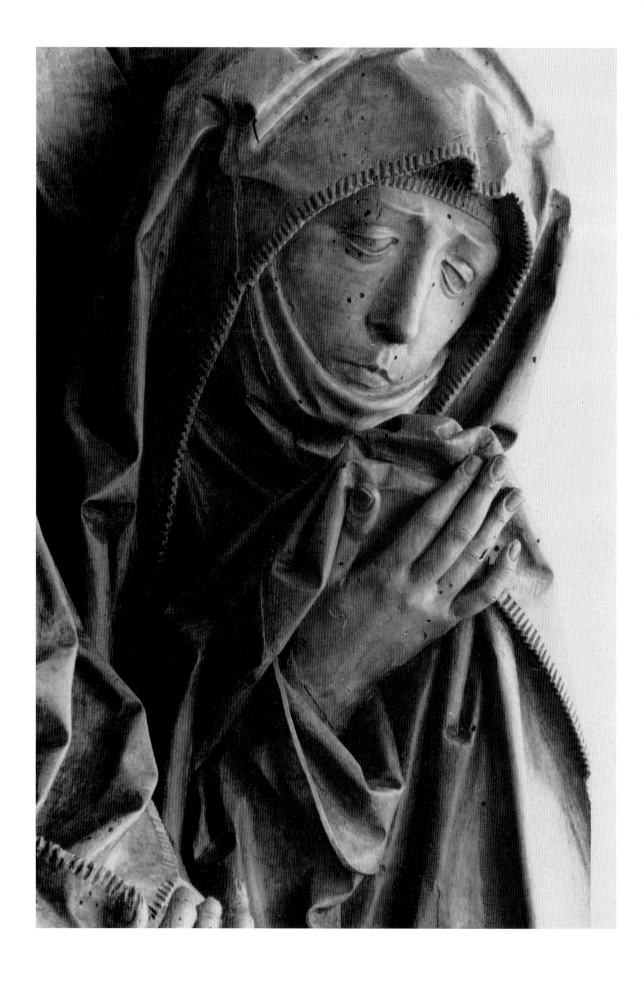

Trauernde Frau

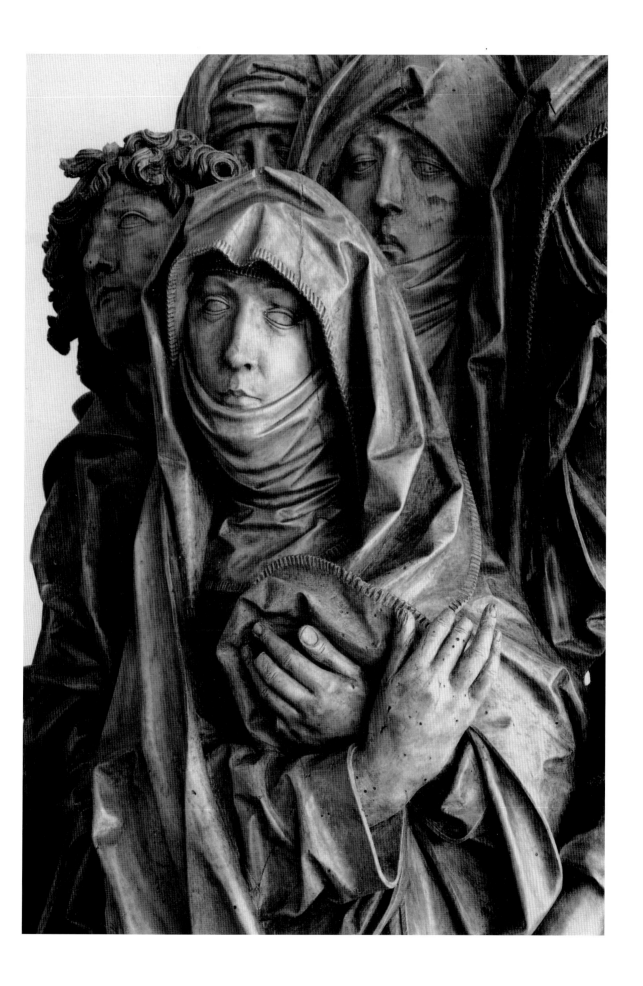

Trauernde Maria

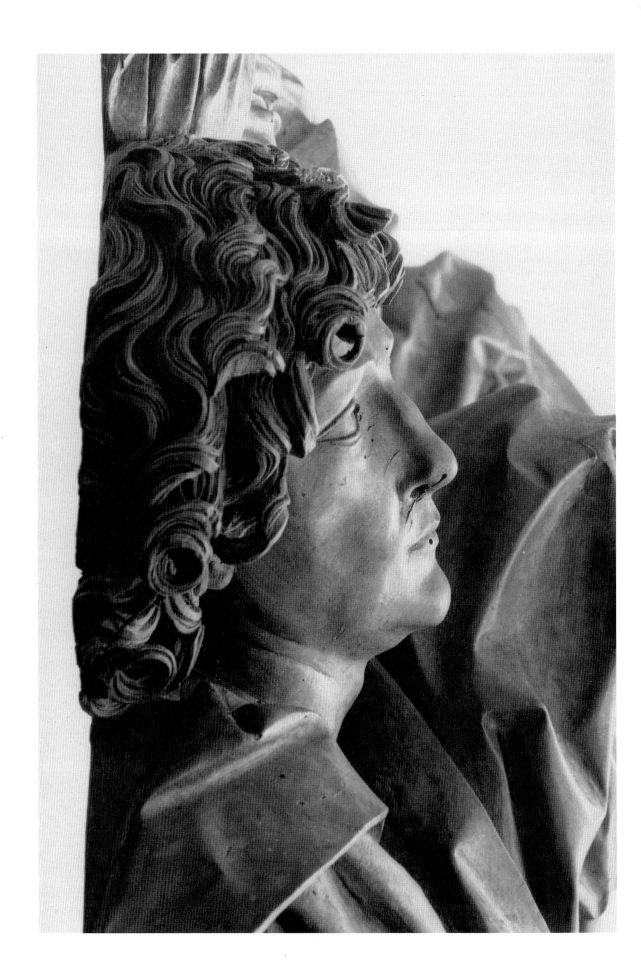

Johannes

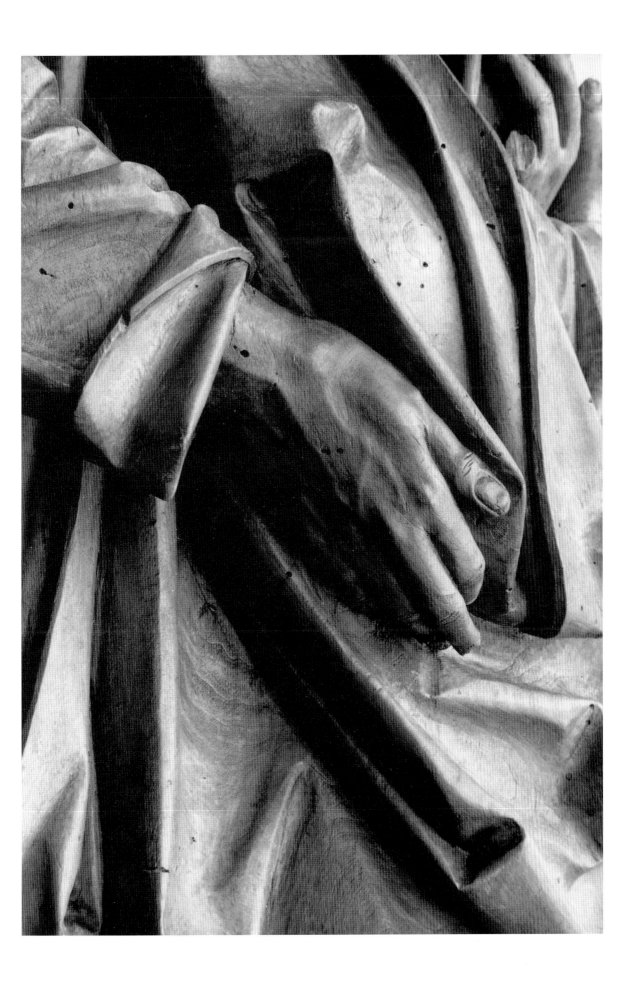

Hand des Johannes

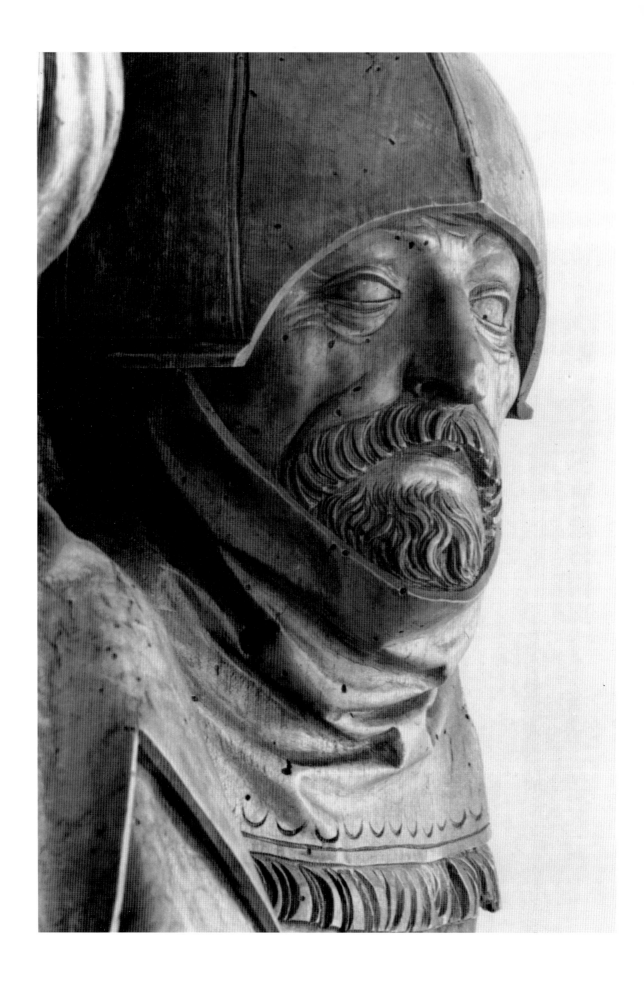

Kriegsknecht

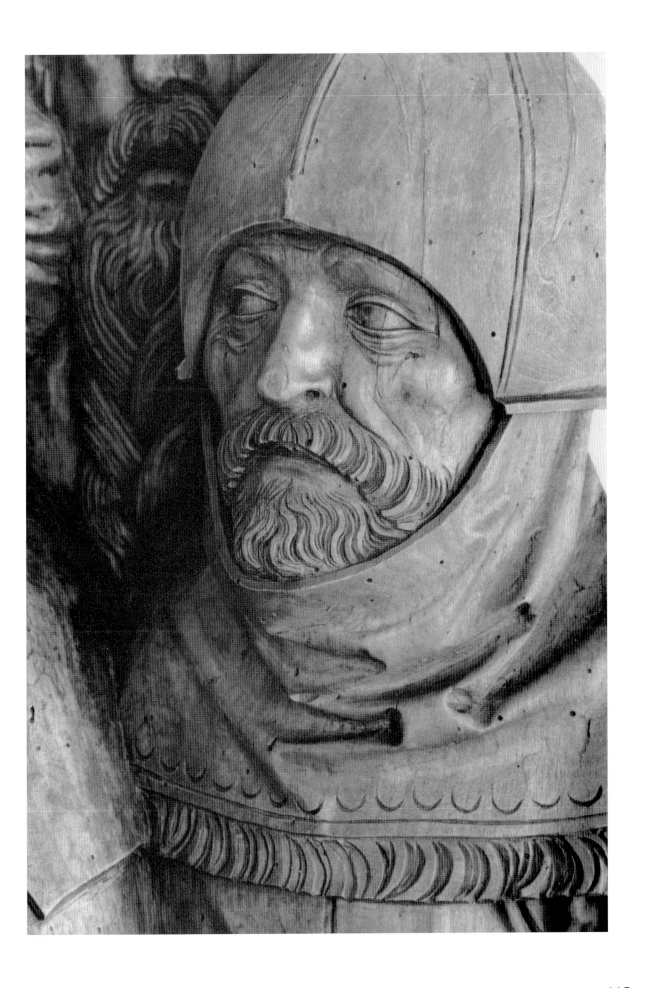

Kriegsknecht

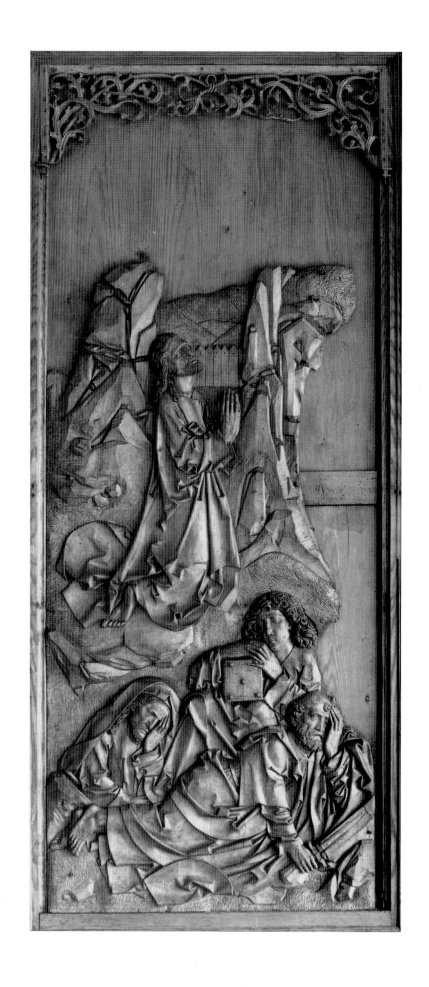

Christi Gebet am Ölberg

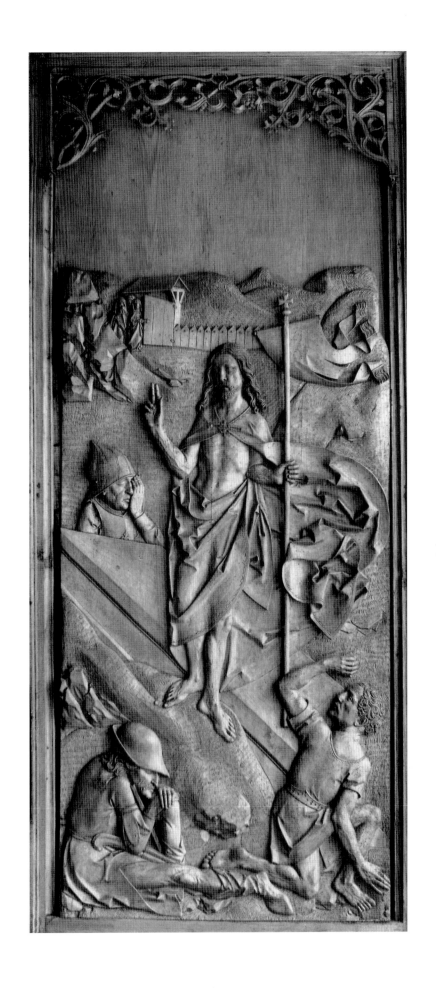

Christi Auferstehung

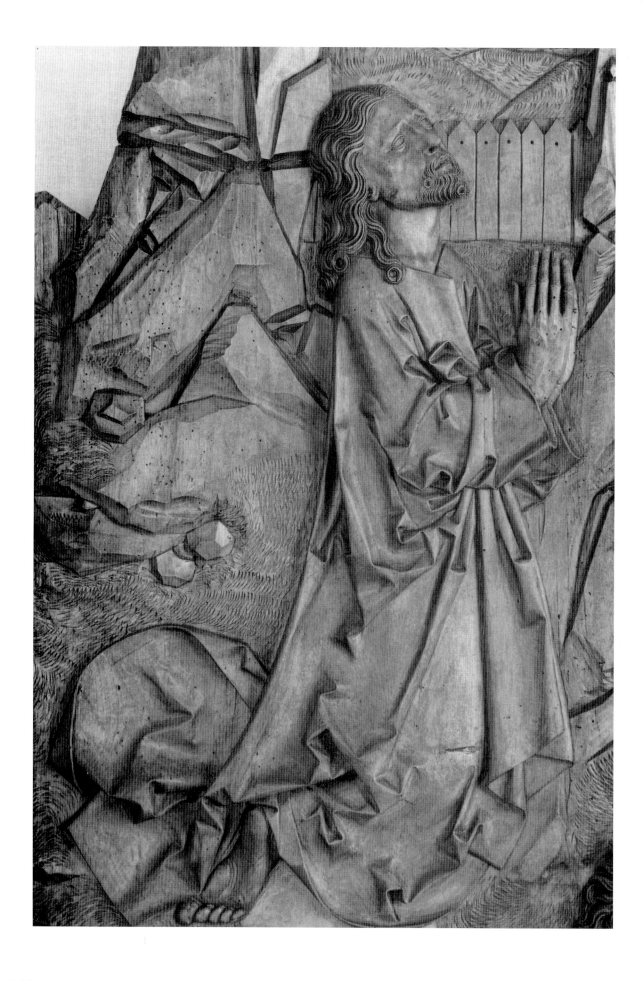

Christus am Ölberg

Detail der Landschaft

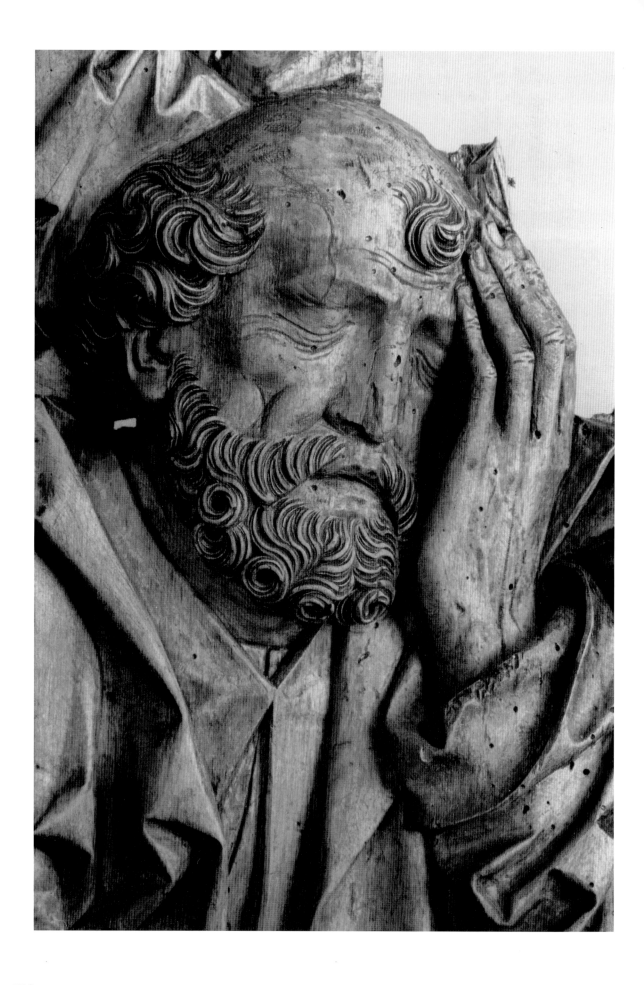

Schlafender Petrus

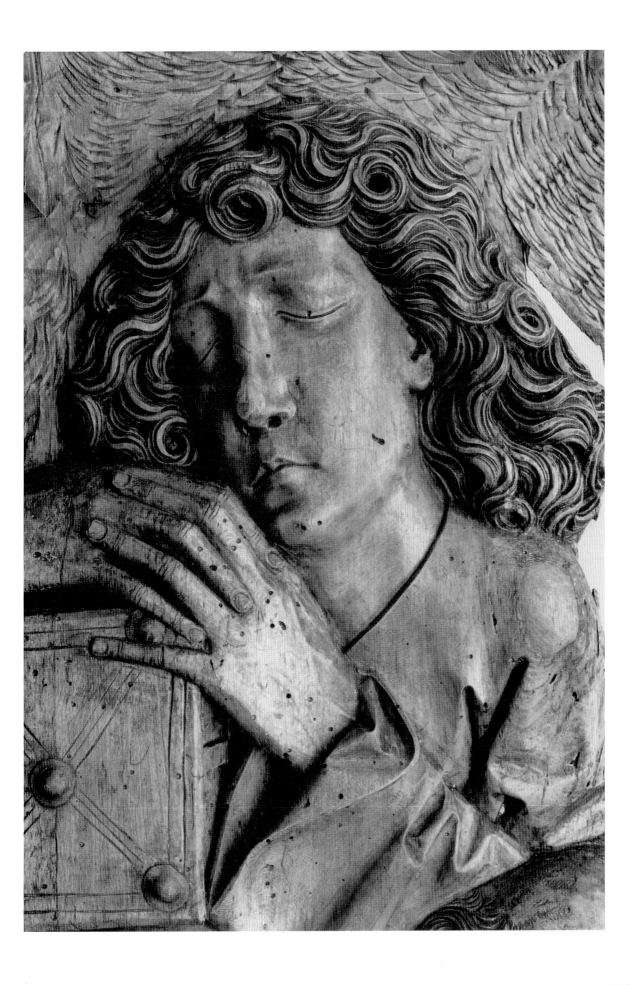

Schlafender Johannes

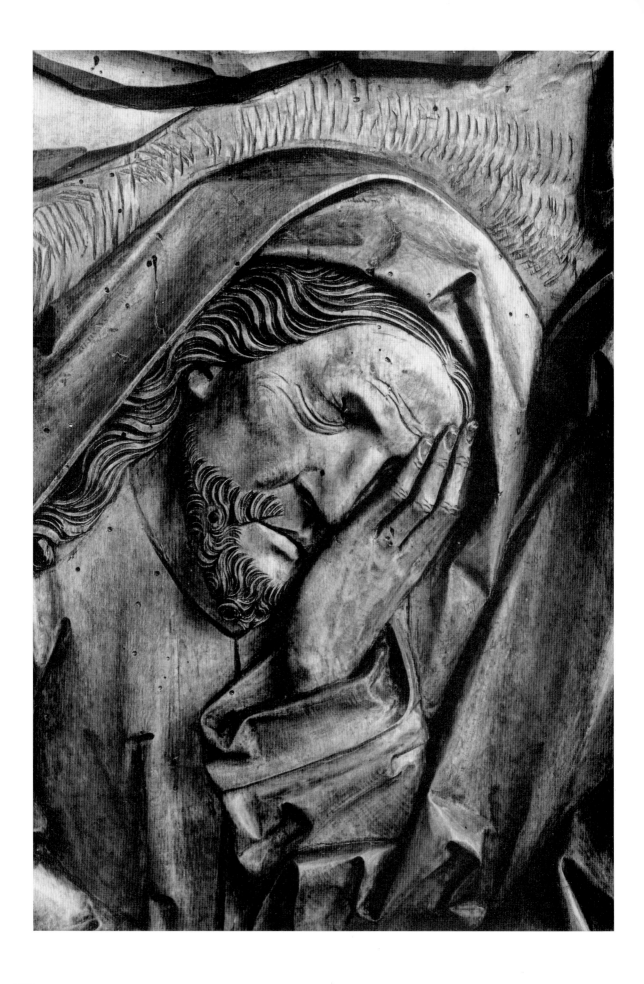

Schlafender Jakobus

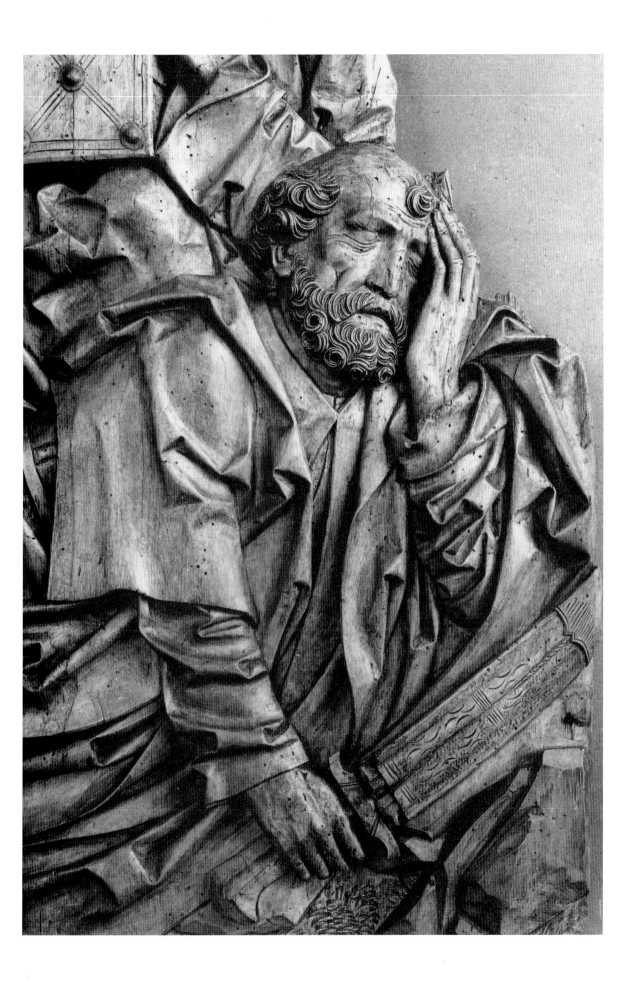

Petrus

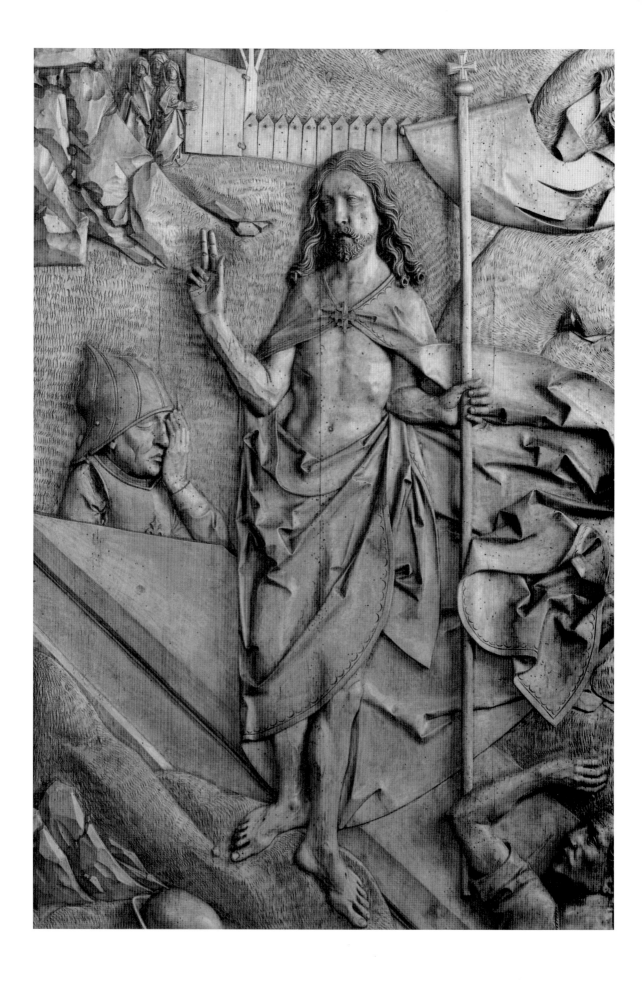

Auferstehung Christi

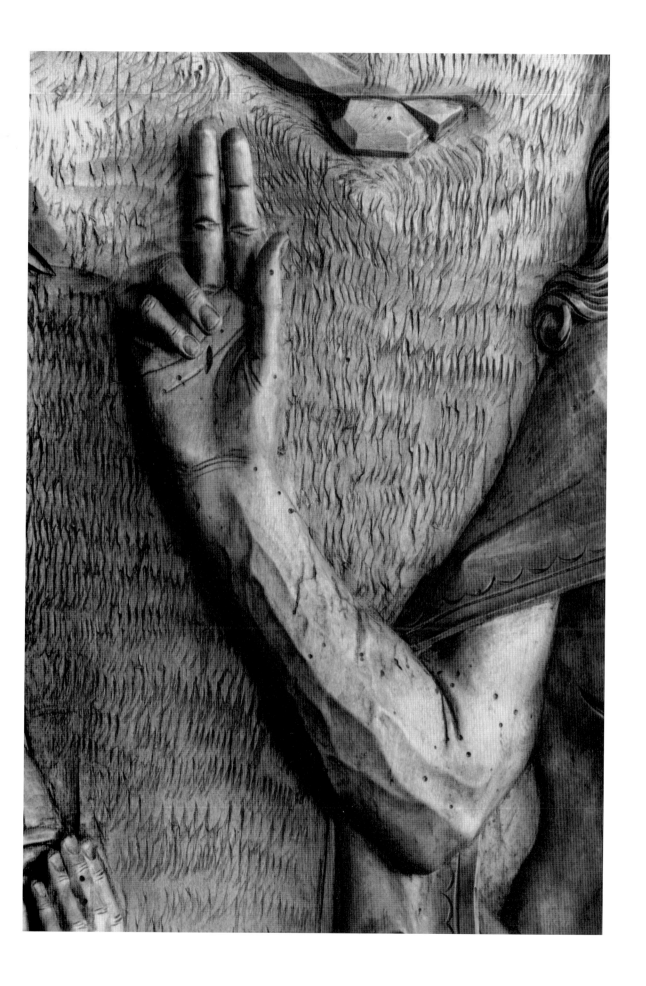

Segnende Hand Christi

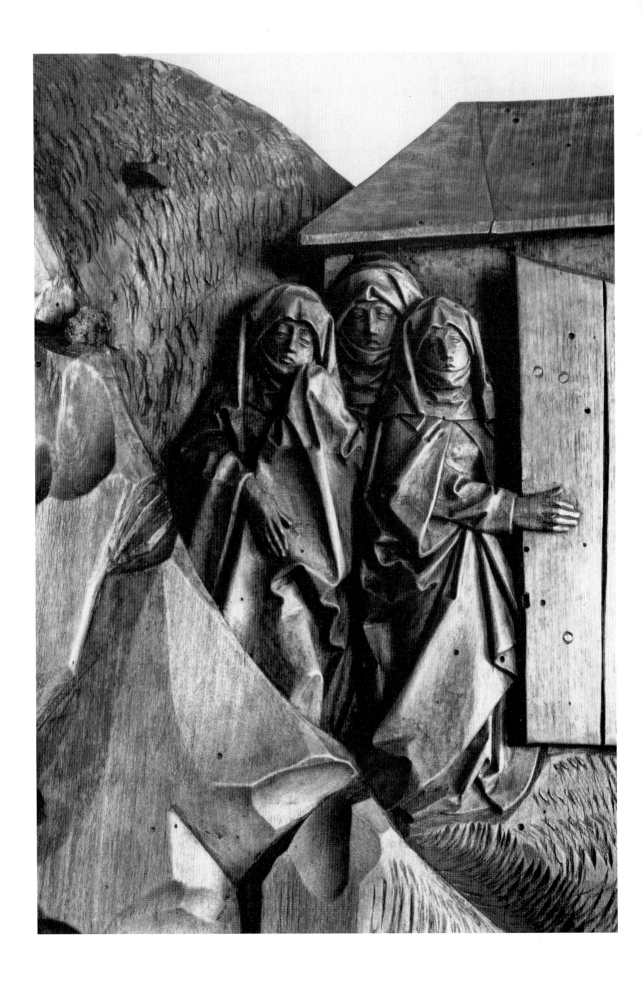

Die Frauen auf dem Weg zum Grab

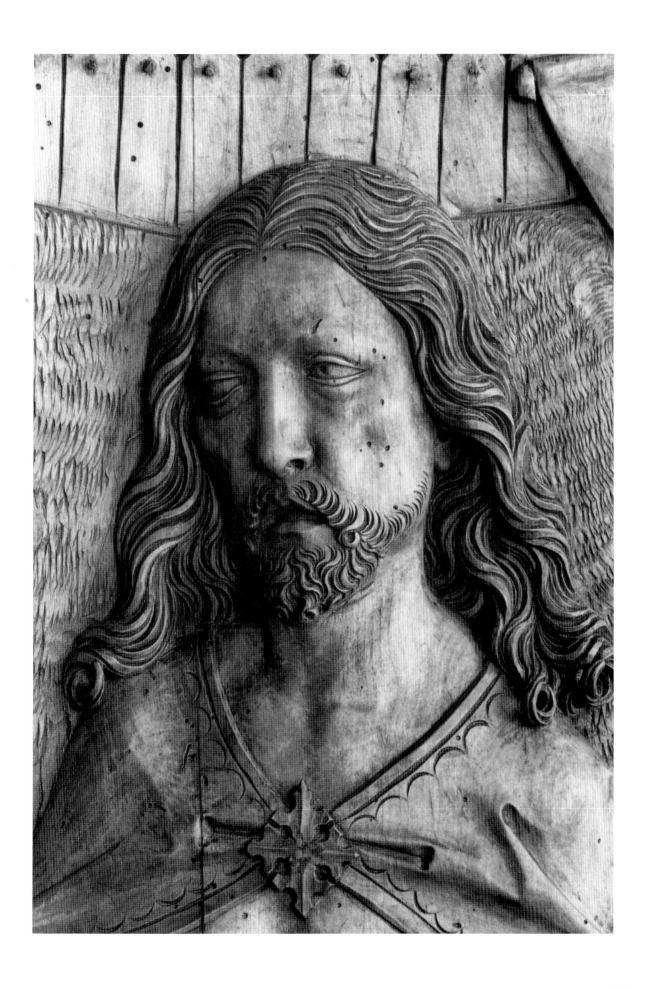

Christus

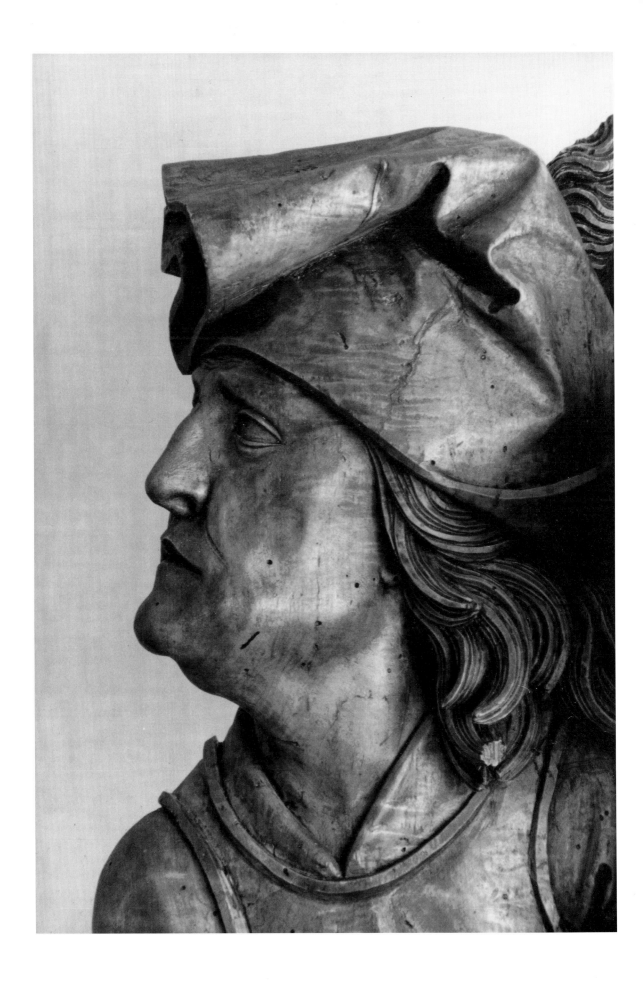

Zum Kreuz Aufblickender